MARK
WALLINGER
MARK

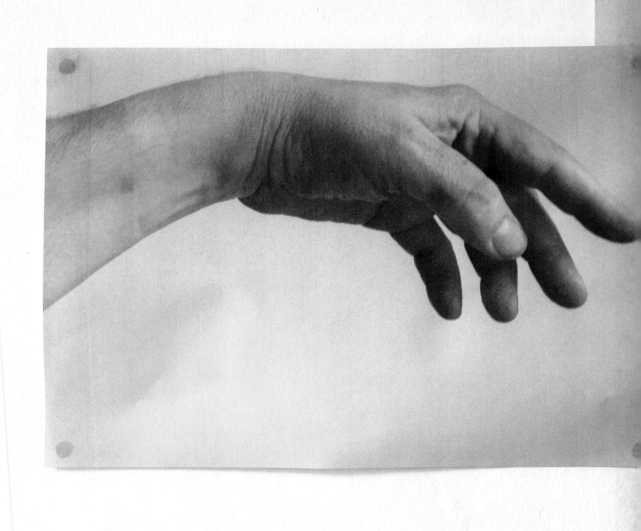

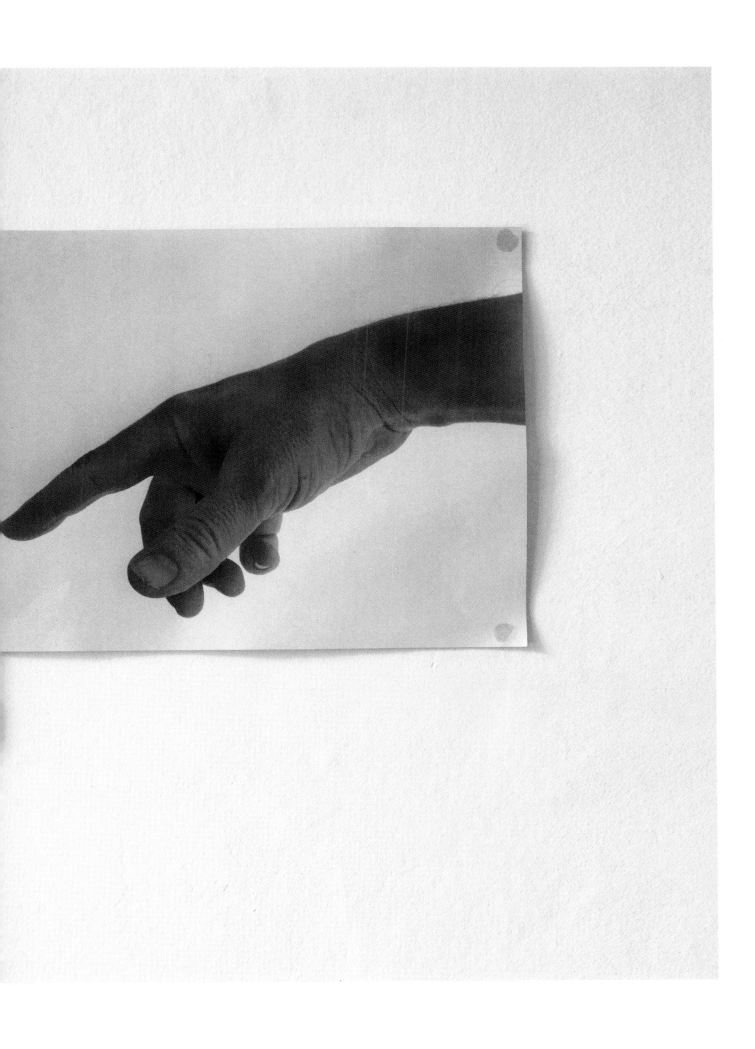

Ego, 2016
digital prints, 21 x 30 cm each

MARK WALLINGER MARK

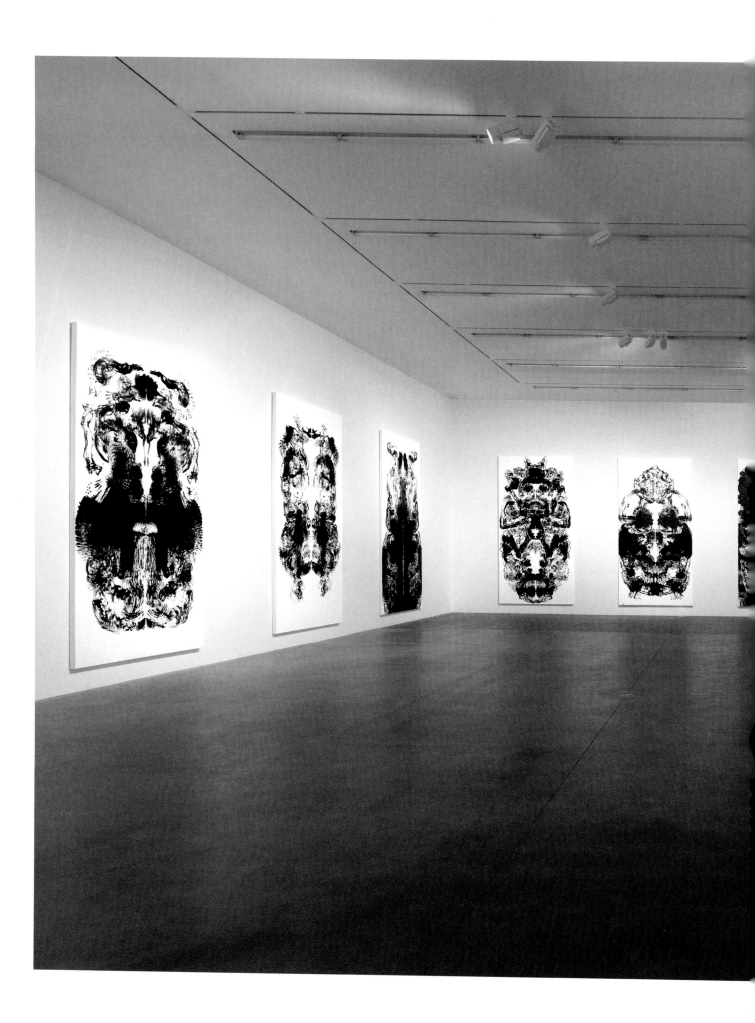

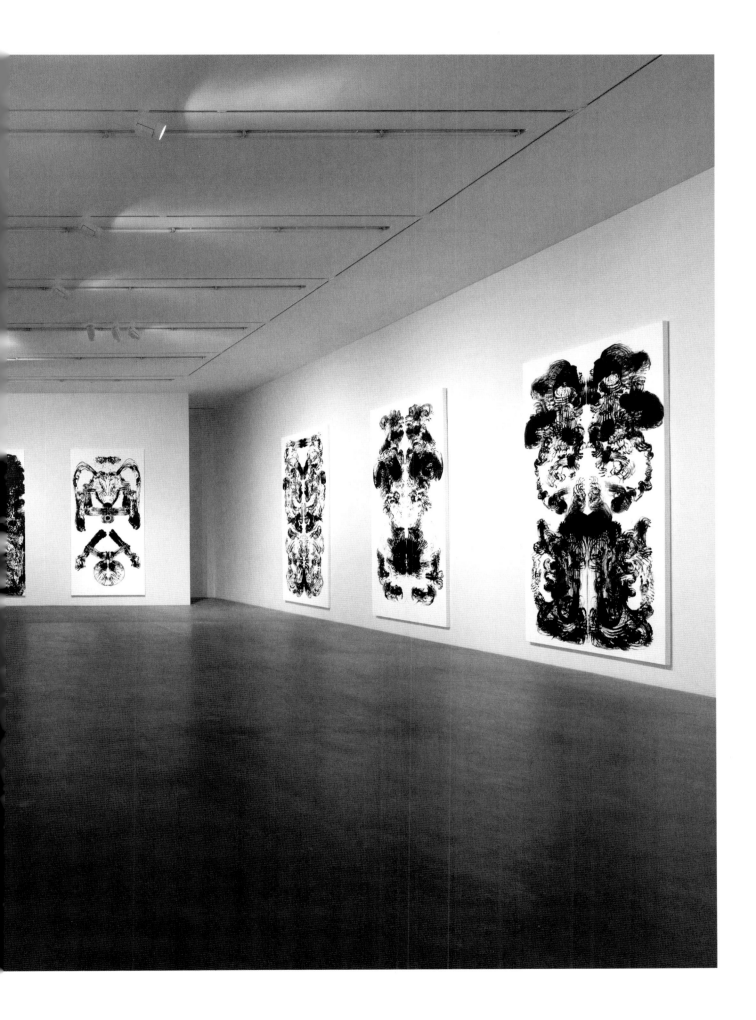

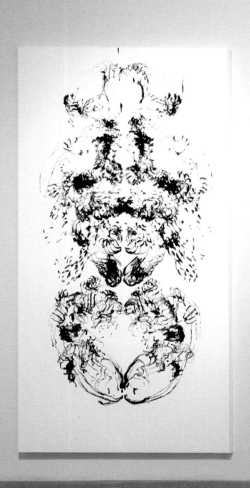
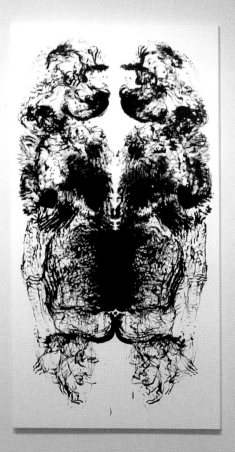

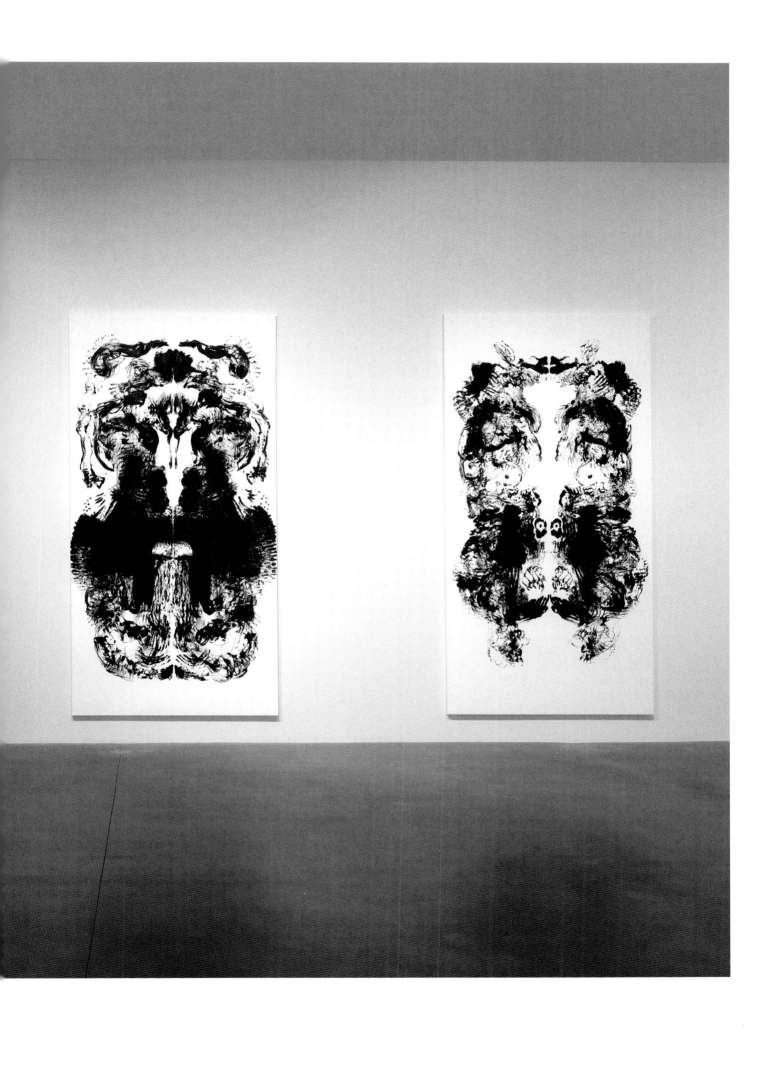

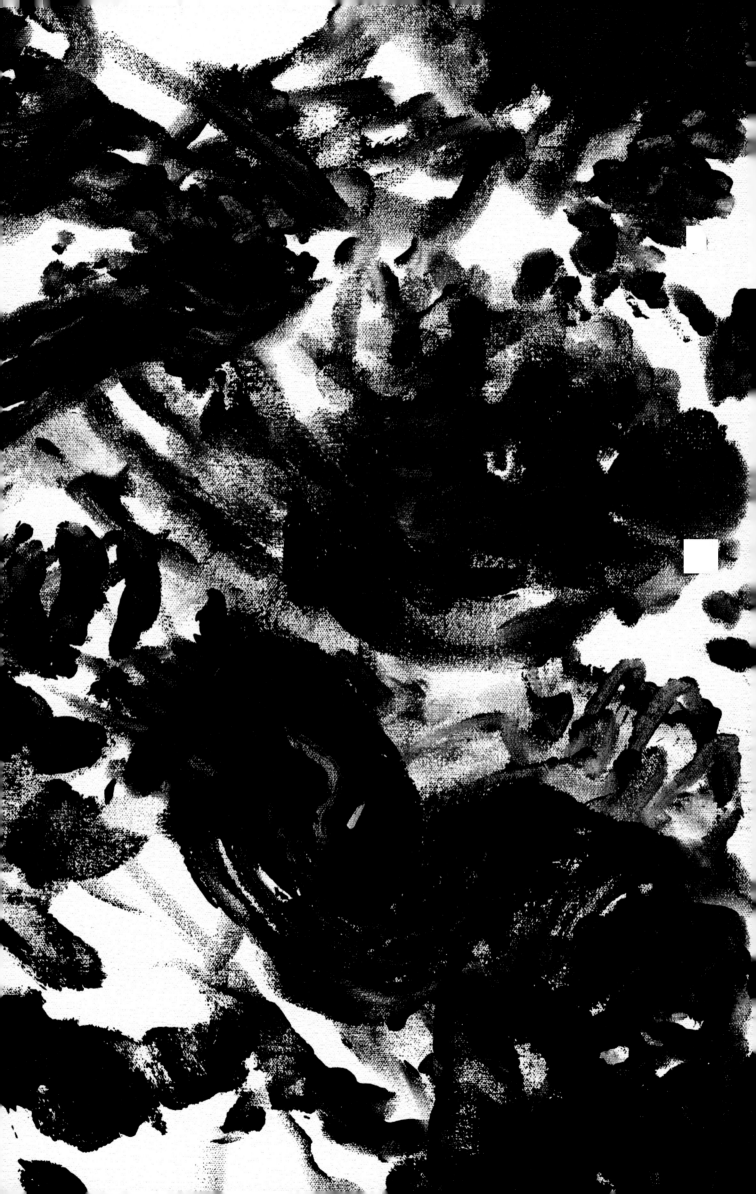

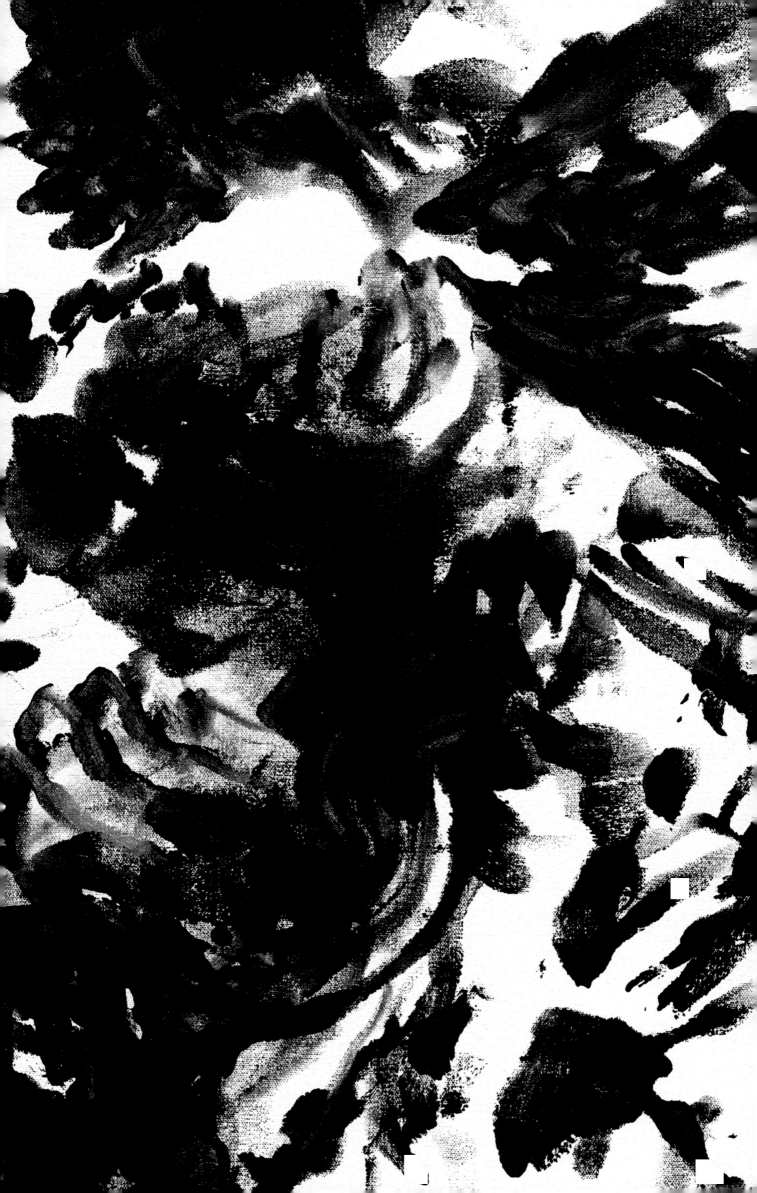

PREFACE
BETH BATE
FIONA BRADLEY
PAULI SIVONEN

Tyyliltään monipuolisena ja poliittisesti kantaaottavana taiteilijana tunnetun Mark Wallingerin tuotantoon kuuluu maalauksia, veistoksia, valokuvia, elokuvia, installaatioita, performansseja ja julkisia teoksia. Hän on kuratoinut näyttelyitä, tehnyt baletteja ja voittanut vuonna 2007 Turner Prize -taidepalkinnon teoksellaan *State Britain*, joka on hyytävän tarkka toisinto rauhanaktivisti Brian Haw'n mielenosoitusleiristä Lontoon Parlamenttiaukiolla.

Tämä kirja julkaistaan Mäntän Serlachius-museoissa, Dundee Contemporary Arts -galleriassa ja Fruitmarket Galleryssa Edinburghissa järjestettävien näyttelyiden yhteydessä. Kirjassa keskitytään Wallingerin uusimpaan teoskokonaisuuteen, *id-maalauksiin*. Kunnianhimoinen 66 maalauksen sarja, jonka teokset ovat määräkokoisia – niiden leveys on sama kuin Wallingerin pituus tai hänen sylinsä mitta ja korkeus kaksi kertaa sen verran – on syntynyt loppukesästä 2015 alkuvuoteen 2016 kestäneen intensiivisen työskentelyjakson aikana.

Maalausten keskeinen aihe on identiteetti, joka on toistuva teema Wallingerin tuotannossa. Teokset on maalattu molemmilla käsillä samanaikaisesti niin, että vasen peilaa oikean liikkeitä; Mark Wallinger on sekä niiden tekijä että aihe. Niissä Wallinger siirtyy "maalatusta minästä maalaavaan minään", kuvasta tekemiseen, kuten hän itse sanoo tähän luetteloon tehdyssä haastattelussa. Jokainen Rorschachin mustetahraa muistuttava maalaus avautuu symmetrisenä taiteilijan

Known for a practice as stylistically diverse as it is politically engaged, Mark Wallinger makes painting, sculpture, photography, film, installation, performance and public art. He has curated exhibitions, made ballets, and won the Turner Prize in 2007 with *State Britain*, a chillingly exact replica of peace campaigner Brian Haw's protest camp in London's Parliament Square.

This book is published to accompany exhibitions in Serlachius Museums, Mänttä, Dundee Contemporary Arts and The Fruitmarket Gallery, Edinburgh. The exhibitions, and the book, have been brought together in the context of Wallinger's *id Paintings*, his most recent body of work. Sixty six paintings, each his height (which is also his arm span) in width and double that in height, this ambitious series was made in a burst of concentrated activity from late summer 2015 to early 2016.

These new paintings bring into focus identity as a recurring theme within Wallinger's practice. Painted using both hands simultaneously, the left mirroring the right, they are by Mark Wallinger and also of Mark Wallinger. They move his practice, as he says in the interview in this book, from 'painting 'I's to 'I paint' – from image to action. Each Rorschach blot-like painting pivots round the line of symmetry created by the artist's body, standing dead centre of each canvas while making the work.

ruumiin muodostaman keskiviivan ympärillä; taiteilijan, joka työtä maalatessaan seisoo aina täsmälleen kankaan keskikohdassa.

Seisova hahmo (joka esiintyy jonkin puolesta tai puolustaa jotakin) on väkevä voimatekijä Wallingerin taiteessa. Tässä kirjassa esitellään useita tällaisia hahmoja: *Ecce homo* -veistoksen hiljaisen uhmakas Kristus, *Uinujan* karhu, *Omakuva*-maalausten lukuisat I-kirjaimet sekä veistossarja *Itse*. Seisovan hahmon teema syvenee tutkimaan nimeämisen, merkitsemisen ja ennen kaikkea symmetrian merkitystä taiteilijan työssä. Symmetriaan liittyy aina myös kaksinkertaistaminen, peilaaminen, kaksosuus ja halkaiseminen.

Näyttelyjen ja tämän julkaisun toteuttaminen yhteistyössä on ollut suuri ilo. Haluamme kiittää Mäntän Serlachius-museoiden näyttelyn kuraattoria Timo Valjakkaa, Mark Wallingerin ateljeen Grazyna Dobrzanska-Redrupia, Hauser & Wirthin Neil Wenmania ja Julia Lenziä sekä Galerie Carlier Gebaueria Berliinissä ja Galerie Krinzingeria Wienissä. Suurin kiitos kuuluu tietenkin Mark Wallingerille näiden töiden tekemisestä ja siitä, että hän tuo ne – ja itsensä – yleisömme nähtäville.

The standing figure (the subject who stands – and stands up for – something) is a potent force in Wallinger's art. This book brings together many such figures: the quietly defiant Christ of *Ecce Homo*; the bear of *Sleeper*; the myriad 'I's of the *Self Portrait* paintings and the sculpture series *Self*. It also moves beyond the standing figure to look at the importance of naming, marking and above all symmetry in the artist's practice. Symmetry and the doubling, mirroring, twinning, splitting, and looping of the subject that comes with it.

We are delighted to have been able to work together to make these exhibitions, and this publication. We are grateful to Timo Valjakka, the curator of the exhibition for Serlachius Museums, Mänttä; to Grazyna Dobrzanska-Redrup in Mark Wallinger's studio; to Neil Wenman and Julia Lenz of Hauser & Wirth; and to galerie carlier | gebauer in Berlin, and Galerie Krinzinger in Vienna. Above all, we owe a debt of gratitude to Mark Wallinger, for making this work, and for sharing it – and himself – with all our audiences.

Beth Bate, Director, Dundee Contemporary Arts, Dundee
Fiona Bradley, Director, The Fruitmarket Gallery, Edinburgh
Pauli Sivonen, Director, Serlachius Museums, Mänttä

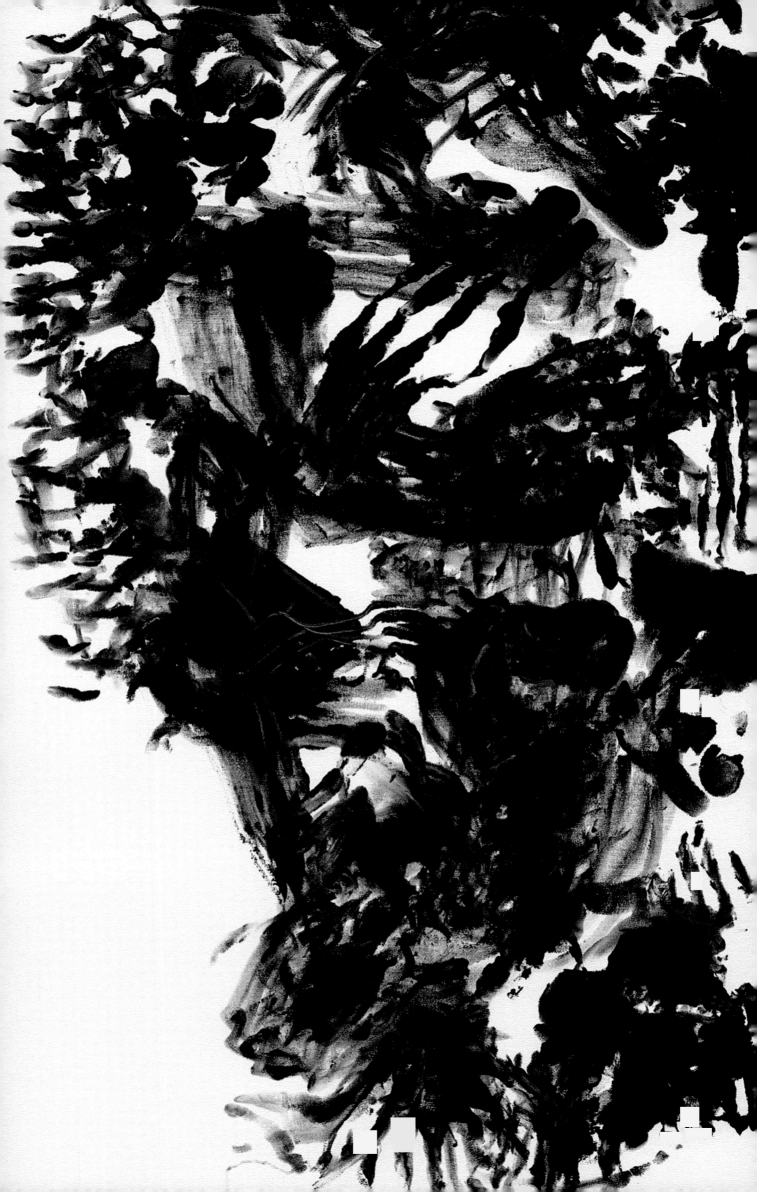

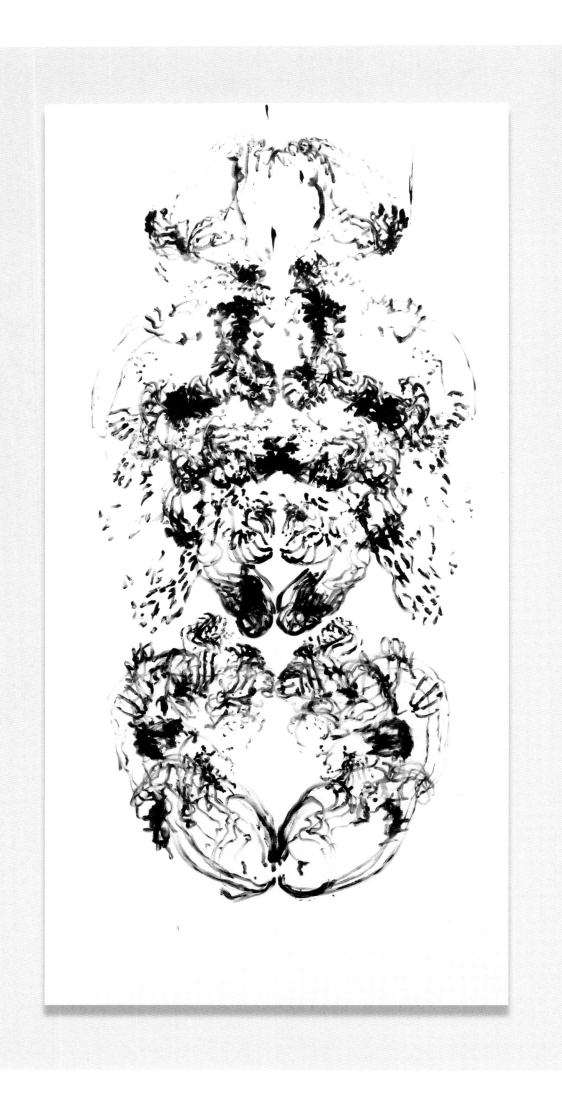

id Painting 1, 2015
acrylic on canvas, 360 x 180 cm

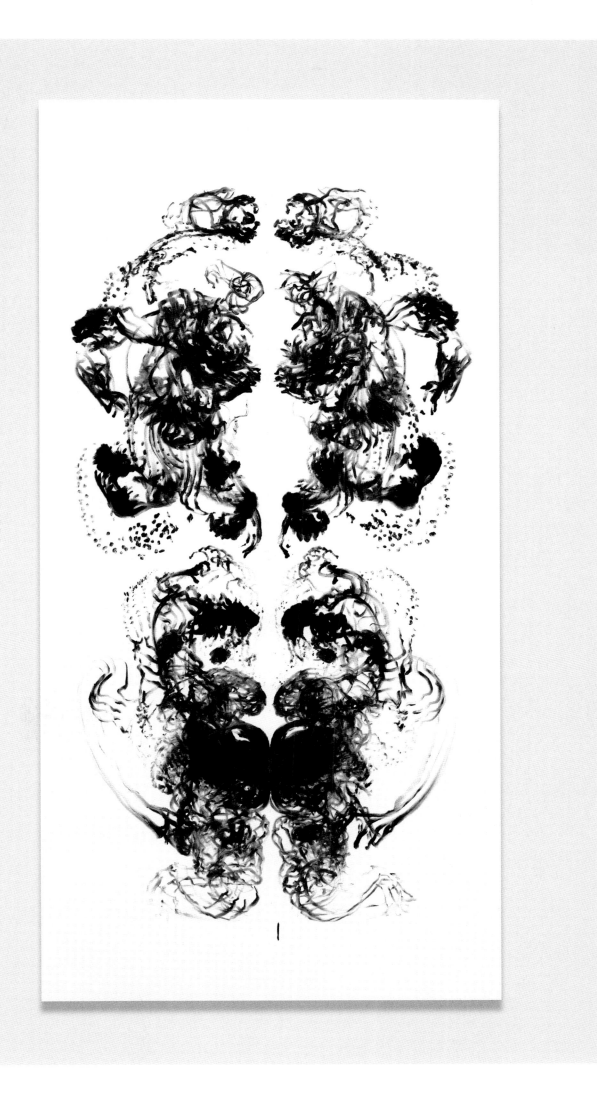

id Painting 2, 2015
acrylic on canvas, 360 x 180 cm

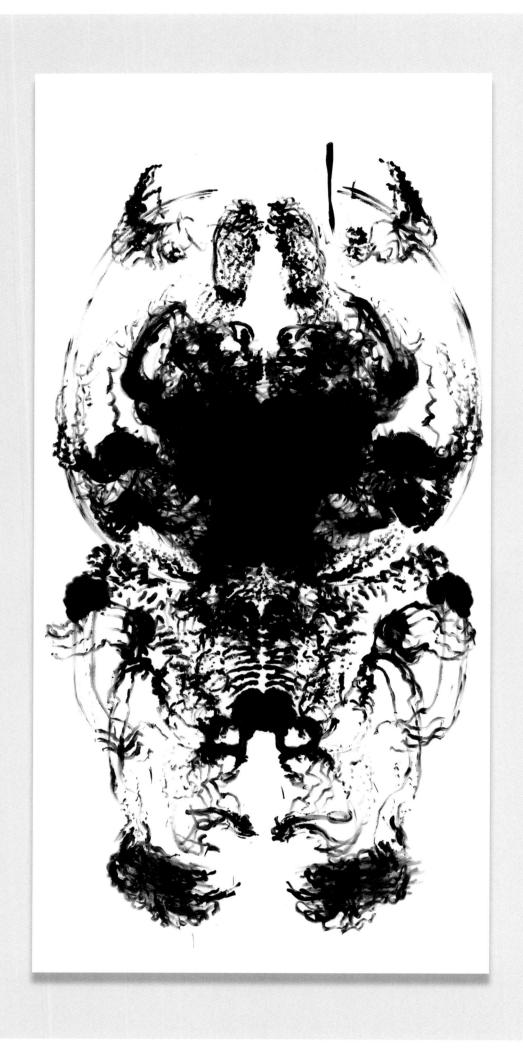

id Painting 3, 2015
acrylic on canvas, 360 x 180 cm

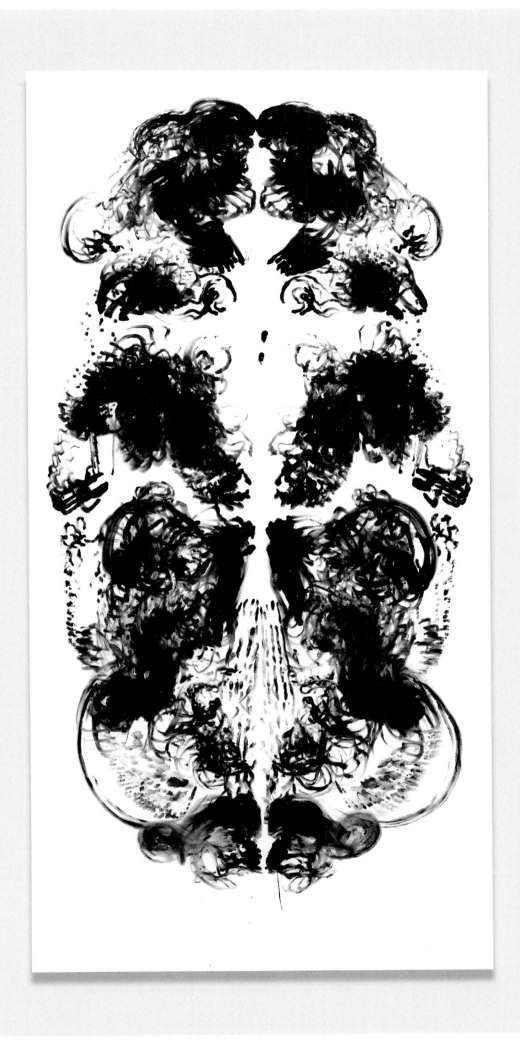

id Painting 4, 2015
acrylic on canvas, 360 x 180 cm

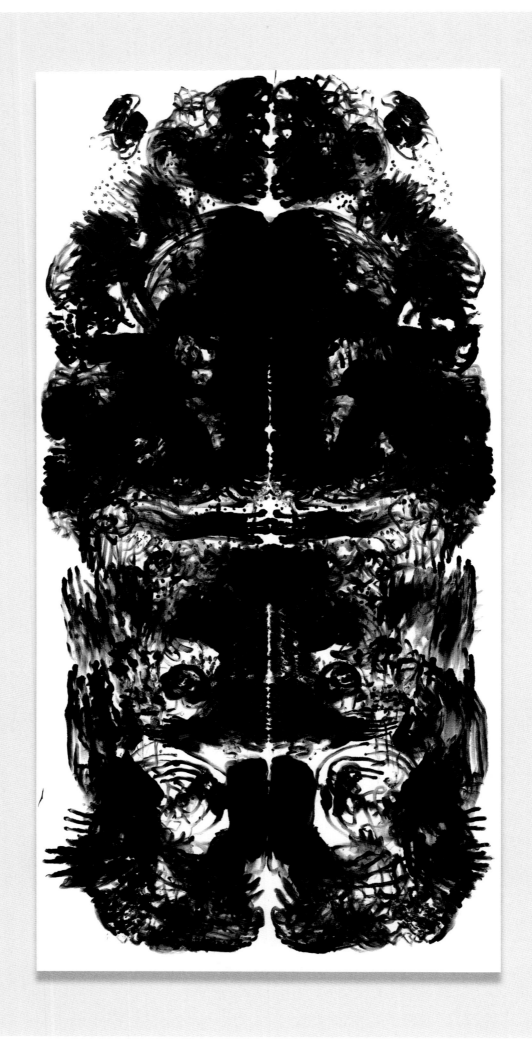

id Painting 5, 2015
acrylic on canvas, 360 x 180 cm

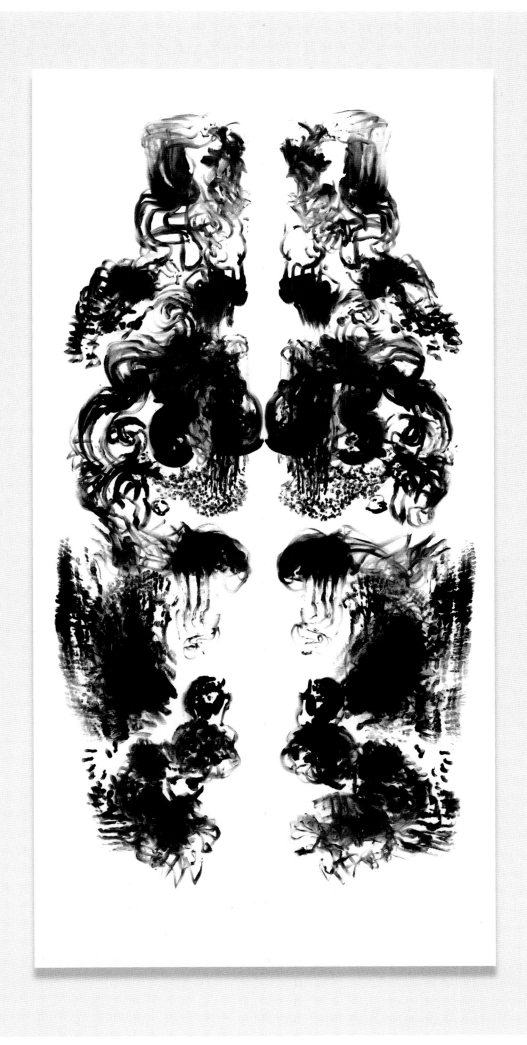

id Painting 6, 2015
acrylic on canvas, 360 x 180 cm

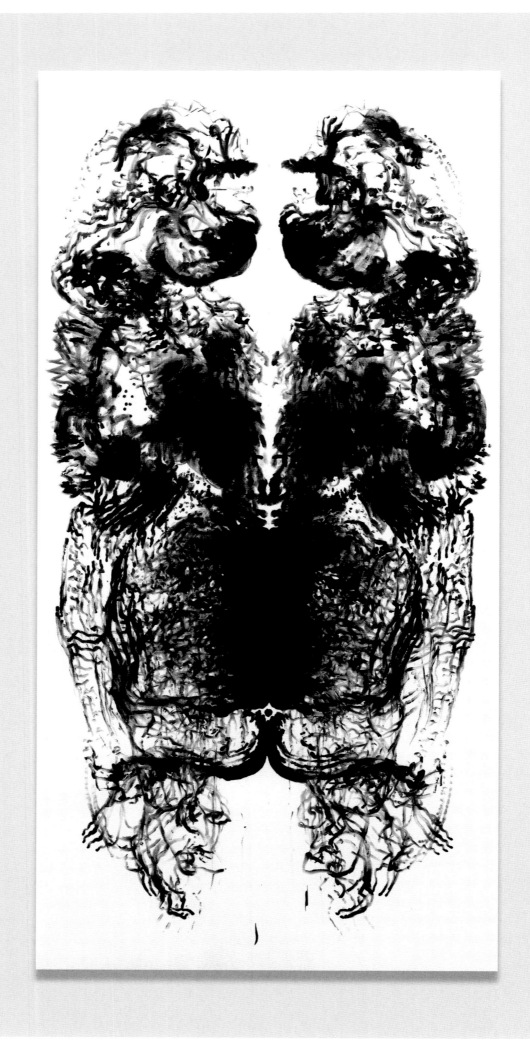

id Painting 7, 2015
acrylic on canvas, 360 x 180 cm

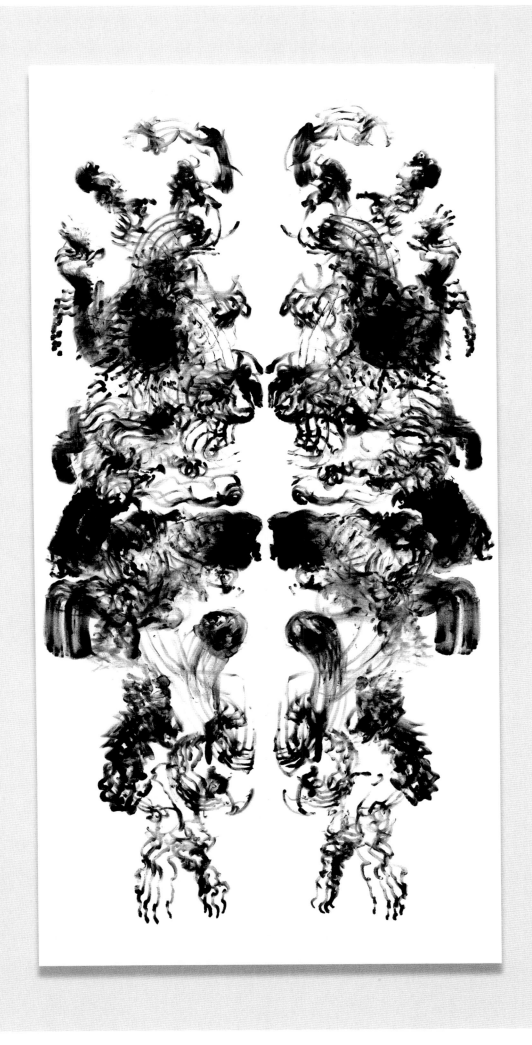

id Painting 8, 2015
acrylic on canvas, 360 x 180 cm

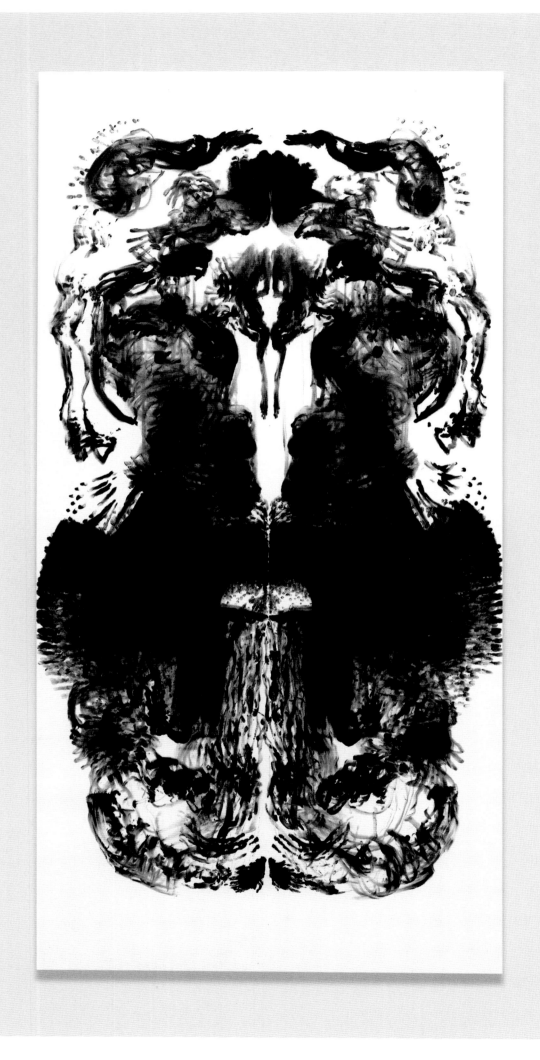

id Painting 10, 2015
acrylic on canvas, 360 x 180 cm

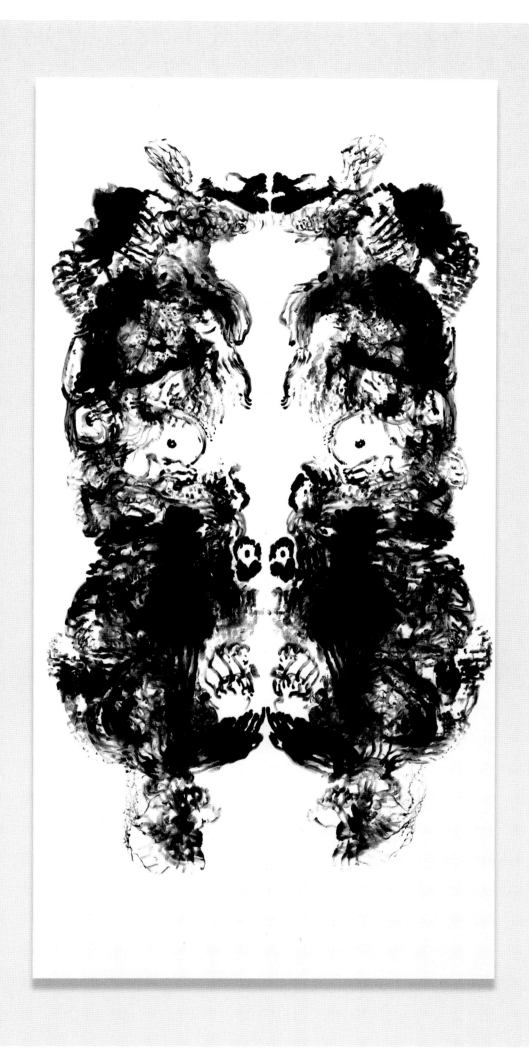

id Painting 12, 2015
acrylic on canvas, 360 x 180 cm

25

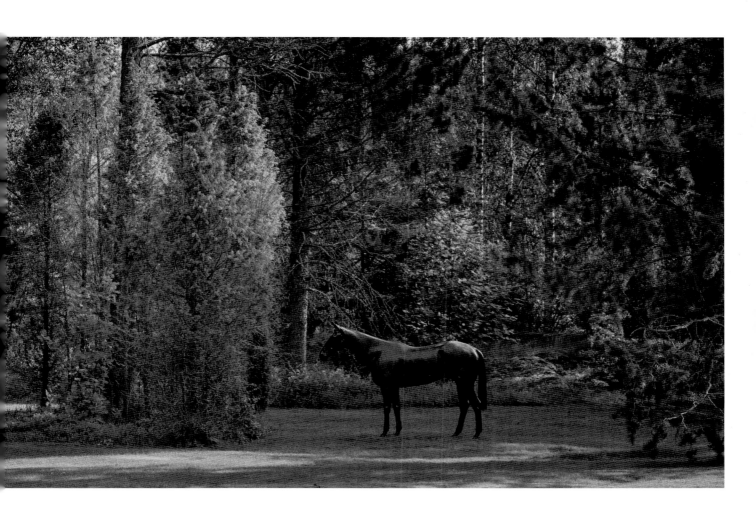

The White Horse, 2013 and **The Black Horse**, 2015
marble, resin, stainless steel and bronze, resin, stainless steel, 196 x 273 x 67 cm each
installation view: 'MARK WALLINGER MARK', Serlachius Museums, Mänttä, 2016

Orrery, 2016
4-channel video installation, sound

Adam

I am monarch of all I survey

I arise from dreams of thee

I can imagine, in some otherworld

I dream'd that as I wander'd by the way

I dug, beneath the cypress shade

I fear thy kisses, gentle maiden

I had a little bird

I have been here before

I have come to the borders of sleep

I have had playmates, I have had companions

I have led her home, my love, my only friend

I have loved flowers that fade

I have seen old ships sail like swans asleep

I have walked a great while over the snow

I heard a bird at dawn

I heard a thousand blended notes

I looked into my heart to write

I lost the love of heaven above

I love the fitful gust that shakes

I love to rise in a summer morn

I met a traveller from an antique land

I remember, I remember

I saw the sunlit vale, and the pastoral fairy-tale

I saw wherein the shroud did lurk

I set my heart to sing of leaves

I tell you, hopeless grief is passionless

I thought once how Theocritus had sung

I travell'd among unknown men

I wandered lonely as a cloud

I was thy neighbour once, thou rugged Pile

I wish I were where Helen lies

I woke from death and dreaming

I wonder do you feel to-day

MARK WALLINGER MARK
FIONA BRADLEY

Mark Wallingerin *Aatami* (2003) on "löydetty runo antologian *Palgrave's Golden Treasury* kohdasta 'Sisällys aakkosjärjestyksessä ensi säkeen mukaan'. I-kirjaimella alkavat säkeet"[1]. Teos on löydetty esine, appropriaatio, readymade – klassista Wallingeria. Monipuolisesta tyylistään ja vaihtuvista ilmaisukeinoistaan tunnettu Wallinger on taiteilija, jonka kiinnostus merkityskerrosten avaamiseen alkaa usein siitä, että "etsitään vakiintuneesta ilmaisumuodosta jotain, mihin tarttua"[2]. Niin tehdessään hän kuitenkin pyrkii pikemminkin monimutkaistamaan kuin pelkästään jäljentämään: hänen taiteestaan on sanottu, että se on "väsymätöntä etsintää, jota luonnehtii diagnostinen pyrkimys ja sanoilla leikittelijän palava into, ja jonka tavoitteena on löytää asioiden *toiseus*: niiden kääntöpuoli, toissijainen merkitys, rajan toinen puoli, *doppelgänger*"[3]. Wallingerin teoksissa asiat usein edustavat – tai sijaistavat – jotain muuta.

Löydetyt esineet, valmisesineet, appropriaatiot ja sanaleikit ovat kahtalaisia tai kaksoismerkkejä, sanoja tai esineitä jotka ovat yhtä lailla kotonaan kahdessa kontekstissa tai merkitysketjussa. Hyvä esimerkki on Aatami, joka lainaa nimensä Wallingerin "runolle": Jumalan kuvaksi tehty Aatami yhdistää Jumalan ja ihmisen; meidän ikiaikaisena esi-isänämme hän on sekä me itse että toinen. Kahtalaiset merkit ovat luovasti häiritseviä. Ne ovat pisteitä, joissa merkitysten metaforisten raiteiden kulkua voidaan ohjata, vaihteita joista merkityksen voi lähettää päätä pahkaa "toiselle puolelle rajaa". Wallingerin analyysi omasta taiteellisesta lähestymistavastaan ja ilmaisukeinoistaan on osuva rinnastus: "Opin vaalimaan puolikasta ajatusta niin kauan, että se löytää toisen puoliskonsa niin kuin sanat ja sävel musiikissa."[4]

Sen lisäksi että Aatami on kaksoisolento, hän on myös Wallingerin runon ääni – minä (englanniksi "*I*") joka kulkee runossa A:sta W:hen (kohdasta. "*I am*" kohtaan "*I wonder*": minä olen, minä ihmettelen). Filosofisin ja psykoanalyyttisin termein hän on olento, jonka tietoinen halu tekee hänestä yksilön, ja sellaiseksi hän paljastuu sanoessaan "minä"[5]. Minän ("*I*") sanominen on tärkeää Wallingerille – hän on tähän mennessä sanonut sen erilaisilla kirjasimilla 143 maalauksessa, useissa valtavissa julisteissa ja yhdessä veistoksessa. Hän tietää, miten suunnaton määrä teoriaa minän

Mark Wallinger's *Adam* (2003) is a 'found poem from *Palgrave's Golden Treasury,* 'Index of first lines', comprising all those beginning with "I" in alphabetical order'[1]. A found object, a readymade, an appropriation, it is classic Wallinger. Well known for the diversity of his artistic style and medium, he is an artist whose interest in opening up layers of meaning often begins by 'finding purchase in an established representation'[2]. In doing this, though, he seeks to complicate rather than simply replicate: his art has been described as 'a ceaseless looking, both with diagnostic intent and with a pun-lover's ardour, for the *other* of something: the verso, the secondary meaning, the other side of the border, the *doppelgänger*'[3]. In his work, things often stand – or stand in – for other things.

Found objects, readymades, appropriations, puns, these are doubled or dual signs; words or objects equally at home in two contexts or chains of meaning. Adam, who lends his name to Wallinger's 'poem' is one: made in God's image he combines God and Man; as our primordial ancestor he is both self and other. Dual signs are creatively disruptive. They are points at which the metaphorical tracks along which meaning might proceed may be switched, sending it hurtling over to that 'other side of the border'. Wallinger's own analysis of his approach to artistic style and medium is couched in appropriately twinned terms: 'I started getting better at hanging on to one half of a notion until, like music and lyrics, it had found its other half'.[4]

As well as being doubled, Adam is also the speaking subject of Wallinger's poem – the I who goes from A to W, from 'I am' to 'I wonder'. He is, in philosophical and psychoanalytic language, a being whose conscious desire constitutes him as an individual, and reveals him as one by moving him to say 'I'[5]. Saying 'I' is important to Wallinger – he has, to date, made 143 paintings, several enormous posters and a group of sculpture, all of which say it, in a variety of fonts. He is aware of the immense body of theory surrounding the saying of 'I', and the extent to which such an 'I' is inevitably doubled (subject and object, self and other) and

Passport Control, 1988 (detail)
6 C-prints mounted on aluminium, 132 x 102 cm each

sanomiseen liittyy, ja myös sen, että tällainen "minä" väistämättä jaetaan kahdeksi (tekijäksi ja kohteeksi, itseksi ja toiseksi). Käsittelen myöhemmin sekä osaa näistä teorioista että Wallingerin tietoisuutta niistä, mutta tässä vaiheessa minua kiinnostaa juuri minän sanominen tekona.

Runon Aatami on silkkaa toimintaa. Hän on, hän nousee, kuvittelee, uneksii … hän kuulee, katsoo, menettää, rakastaa … hän toivoo, hän herää. Hän ihmettelee. Hän herää henkiin tekemisen kautta (oikeastaan sen kautta, mitä hän sanoo tekevänsä). Runo ei ole kuvaus Aatamista, mutta silti se kenties esittää häntä. Identifioimalla hänet sen kautta, mitä hän sanoo ja tekee, sallimalla hänen sanoa "minä" kerran toisensa perään, runo antaa hänen tuottaa oman identiteettinsä, esittää sitä. Runossa kasataan verbiä verbin päälle, teonsanaa teonsanan päälle, ja siinä toteutuu kaikessa parhaassa taiteessa keskeinen teko – tärkeimmäksi kysymykseksi nostetaan *miten* eikä *mitä* jokin merkitsee. Tämän kaltaisessa analyysissä ensimmäinen kysymys, joka taideteokselle esitetään ei ole, mitä se tarkoittaa, vaan mitä se *tekee* ja tämä tekemisen ajatus – esiin tuomisen, esittämisen, toteuttamisen muodossa – on se punainen lanka, jota haluan seurata tässä artikkelissani Mark Wallingerin identiteettiä käsittelevästä taiteesta.

Monissa eri asuissa ilmenevän identiteetin tarkastelu eri näkökulmista ja eri lähtökohdista on keskeistä Wallingerin taiteellisessa toiminnassa. Teokset rohkaisevat osallistumaan ja pohtimaan sitä, miten kollektiivinen limittyy yksityiseen, yksityinen poliittiseen. Esimerkiksi teos *Viivan alla* (1986) on monin tavoin aktiivinen maalaus. Se on jaettu kahteen osaan, ikään kuin se olisi taitettu vaakasuuntaisen keskiviivansa kohdalta. Alapuoliskossa on ylösalainen jäljennös John Constablen öljymaalauksesta. Yläpuoliskossa taas maalattu jäljennös valokuvasta, joka ensi vilkaisulla näyttäisi esittävän kuningatar Elisabet II:a yhdessä pienten lastensa, prinsessa Annen ja prinssi Charlesin kanssa Lontoon Towerin sillan kupeessa. Itse asiassa kuva on Wallingerin oma perhevalokuva, eikä mikään kuninkaallinen otos, ja Wallinger itse, totta kai, johdattaa katsojansa juuri tällaisen väärintulkinnan tielle. Vaikutelma siitä, että työn kaksi puoliskoa on taitettu vastakkain ja taitos on taas avattu, perustuu siihen että teoksen keskustan yli leviävä kuvio muistuttaa Rorschachin mustetahroja (1960-luvulla suosittuja symmetrisiä mustetahroja, joiden tulkintaan liitettiin psykologisia merkityksiä). Molempien kuvien yläreuna on avuliaasti merkitty yläreunaksi – teoksen voi näköjään ripustaa kummin päin tahansa. (Väärä) henkilöllisyys, (väärin)tulkinta – maalaus saa meidät aktiivisesti erittelemään, mikä voisi olla mitäkin.

Suorasukaisemmin poliittinen *Passintarkastus* (1988) tarkastelee kansallisuuskäsitysten pimeää puolta, jälleen väärän henkilöllisyyden mekanismin kautta. Teoksessa on eri tavoin sotattuja valokuvia Wallingerista itsestään, kuusi passikuvaa, joihin taiteilija on piirtänyt

I will look later both at some of the theory and Wallinger's awareness of it, but for now it is the activity of the saying of 'I' that interests me.

Adam, as the subject of the poem, is all action. He is, he arises, he can imagine, he dreams … he hears, he looks, he loses, he loves … He wishes, he wakes, he wonders. He brings himself into being through what he does (or rather what he says he does). The poem is not a representation of Adam, but it is, perhaps, a presentation. By identifying him through what he says and does, by allowing him to say, over and over again, 'I', the poem enables him to stage his identity, to perform it. The poem piles verb on verb, doing word on doing word, and enacts one of the most important operations common to the best artistic practices – to prioritise *how* something means over *what* it means. The first question to ask of a work of art, in this analysis, is not what it means but what it *does*, and this notion of doing – in the form of staging, performing, enacting – is the thread I want this essay to follow through Mark Wallinger's work with identity.

Looking at identity in its various guises and from various angles and with various agendas is one of the principal things that Wallinger's work does. It encourages an active engagement with it, and with how the collective intersects with the personal, and the personal with the political. *The Bottom Line* (1986), for example, is a multiply active painting. In two halves, it is constructed as if folded around its horizontal centre line. In the bottom half is an upside down reproduction of a Constable oil painting. On the top, a painted copy of a photograph of what at first glance appears to be Queen Elizabeth II with Princess Anne and Prince Charles when they were children, standing close to London's Tower Bridge. It is in fact a copy of one of Wallinger's own family snaps rather than a royal image, but it is surely Wallinger who is leading us down this particular garden path of misunderstanding. The sense that the two halves of the work have been folded together and spread out again is established by something that looks like a Rorschach blot (those symmetrical ink stains, popular in the 1960s, whose interpretation was deemed to be psychologically meaningful) across the centre of the painting. The top of the painting is helpfully pointed out at the top edge of both images – the work, it seems, can be hung either way up. (Mistaken) identity, (mis)interpretation – the painting involves us in a very active sorting out of what might be considered to be what.

The more overtly political *Passport Control* (1988) takes a darker look at notions of nationhood, again through the mechanism of mistaken identity. It presents us with a variously defaced Wallinger, the artist drawing a series of stereotypical disguises onto six identical passport photographs of himself. In the style of a disrespectful doodle, his image tries on a

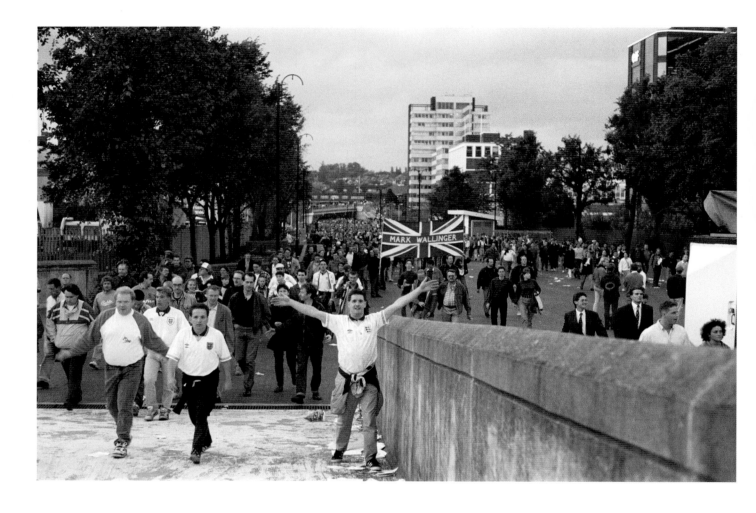

Mark Wallinger
31 Hayes Court
Camberwell New Road
Camberwell
London
England
Great Britain
Europe
The World
The Solar System
The Galaxy
The Universe, 1994
colour photograph mounted on aluminium, 320 x 480 cm

stereotyyppisiä valeasuja. Epäkunnioittavan töhertelyn hengessä kuviin sovitellaan erilaisia rooleja: Wallinger ei pyri pohtimaan, millaista olisi olla sikhi, muslimi tai hasidijuutalainen, vaan hänen laiska stereotyyppittelynsä nostaa esiin ne pelot ja ennakkoluulot, joita kuviin lisätyt erottavat tekijät saattavat herättää. Teos leikittelee vaihtoehtoisilla Wallingereilla – välineenään passikuva, joka edustaa näennäisesti loukkaamatonta "totuutta" henkilöllisyydestä – eikä tutki niinkään identiteettiä kuin siihen liittyviä typeriä olettamuksia ja sitä, missä mittakaavassa ne voivat aiheuttaa todellista vahinkoa, kun kyse on kansallisesta turvallisuudesta.

Omakuva Emily Davisonina (1993) tarjoilee katsojille vielä yhden kaksoiskuvan Wallingerista, tällä kertaa naamioituneena pikkuprinssin tai kuuden "ulkomaalaisen" sijasta naiseksi. Tämä teos, toisin kuin *Viivan alla* tai *Passintarkastus*, on nimetty omakuvaksi, ja kenties se sitä onkin, vaikka siinä pikemminkin lavastetaan kuin jäljennetään kuva itsestä. *Passintarkastuksen* laila se on klassinen esitys itsestä jonain toisena. *Omakuvassa Emily Davisonina* Wallinger ottaa haltuun suffragettimarttyyri Emily Davisonin sukupuolen ja henkilön pukeutumalla sen aatteen väreihin, jonka puolesta Davison kuoli; samoja värejä kantoi myös Wallingerin kilpahevosella – *Todellinen taideteos* (1994) – kilpaillut jockey.

Myös jalkapallo on tarjonnut areenan Wallingerin identiteettipohdinnoille, kuten teoksessa *Mark Wallinger, Hayes Court 31, Camberwell New Road, Camberwell, Lontoo, Englanti, Iso-Britannia, Eurooppa, Maailma, Aurinkokunta, Galaksi, Maailmankaikkeus* (1994). Wembley Waylla väkijoukossa otettu suurikokoinen valokuva Wallingerista ja hänen ystävästään kannattelemassa Ison-Britannian lippua, johon on kirjoitettu MARK WALLINGER, tarttuu monenlaisiin identiteettiin liittyviin kysymyksiin niistä epämiellyttävimmistä (väkivaltainen rasistinen huliganismi, joka on kuulunut englantilaiseen jalkapalloon ainakin 1960-luvulta lähtien) aina kirjallisiin asti (teoksen nimen yltiöpäisen innokas paikan määrittely, joka viittaa James Joycen romaaniin *Taiteilijan omakuva nuoruuden vuosilta*)[6]. Joyce on tärkeä maamerkki Wallingerin kulttuurisessa maisemassa, ja teos on taiteilijan omakuva – tai ainakin muotokuva osasta niitä muuttuvia, tosiinsa lomittuvia identiteettejä, joita taiteilija kenties päättää tunnustaa.

Teos on performanssi, se lavastetaan katsojan mieleen aina uudestaan silloin kun se nähdään. Se ei ole tallenne performanssista – se saa merkityksensä tekona, joka kohdataan nykyhetkessä, eikä tapahtumana, joka muistetaan menneisyydestä. Vaikka pääroolissa, niin kuin lippu julistaa, on Mark Wallinger, teos on enemmänkin fiktiivinen kuin dokumentoiva. Sama sävy on monessa muussakin teoksessa, jossa Wallinger itse on mukana, tai pikemminkin esiintyy, samoin kuin sellaisissa, joista hän näyttäisi mieluiten katovan.

Wallinger teki 1990-luvun lopulla sarjan elokuvia,

sequence of different personae, Wallinger engaging not with what it might mean to be a Sikh, Muslim or Hasidic Jew, but rather with the lazy stereotyping, fear and prejudice that the markers of difference he dons might engender. The work plays out, in a medium ostensibly reserved for the inviolable 'truth' of identity – a variety of alternative Wallingers, and scrutinises not so much identity itself as ignorant assumptions around it and the extent to which these, where issues of national security are at stake, can do real harm.

Self Portrait as Emily Davison (1993) gives us yet another doubled Wallinger, though this time disguised as a woman rather than a young prince or a series of 'foreigners'. Unlike *The Bottom Line* or *Passport Control*, this work actually calls itself a self portrait, and perhaps it is, though it is a restaging of the self rather than a reproduction. Indeed, like *Passport Control*, it is a classic restaging of self as other. In *Self Portrait as Emily Davison*, Wallinger finds purchase for himself in the gender and identity of the suffragette martyr Emily Davison, wearing the colours of the movement for which she died, recast as the silks in which his own horse – *A Real Work of Art* (1994) – was raced.

Football has also provided Wallinger with an arena in which to stage his identity, in *Mark Wallinger, 31 Hayes Court, Camberwell New Road, Camberwell, London, England, Great Britain, Europe, The World, The Solar System, The Galaxy, The Universe* (1994). A large photograph of Wallinger and a friend on a crowded Wembley Way, holding up a Union Jack with MARK WALLINGER written across it, the work engages with a whole range of issues around identity, from the least palatable (the violent racist hooliganism that has been a part of English football since at least the 1960s) to the more literary (its over-enthusiastic place marking references James Joyce's *A Portrait of the Artist as a Young Man*)[6]. Joyce is a key landmark in Wallinger's cultural landscape and this *is* a portrait of the artist, or at least a portrayal of some of the shifting, overlapping identities this artist may choose to acknowledge.

This work is a performance, staged and restaged in the mind of the viewer every time it is seen. It is not a record of a performance – it makes its meaning as a thing encountered in the present rather than as an event remembered from the past. Although it features, as the flag states, Mark Wallinger, the work is more fiction than documentary. And in this, it sets the tone for much of the work in which Wallinger himself appears, or rather performs, as well as the work from which he seems rather to disappear.

At the end of the 1990s, Wallinger made a series of films featuring himself as the literal incarnation of blind faith: the artist, in a white shirt, dark trousers, tie and sunglasses, with a white stick.

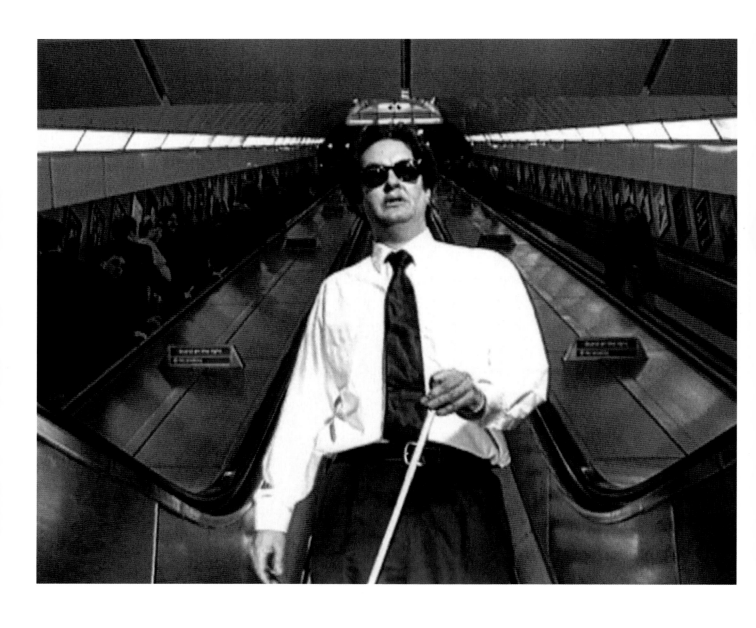

Angel, 1997
projected video installation, sound, 7 minutes 30 seconds

joissa hän esiintyy sokean uskon ruumiillistumana: taiteilija on sonnustautunut valkoiseen paitaan ja tummiin housuihin, solmioon ja aurinkolaseihin, kädessään valkoinen keppi. Teoksessa *Enkeli* (1997), Sokea usko nähdään Lontoon metron liukuportaissa lausumassa Johanneksen evankeliumin alkusanoja ("Alussa oli Sana...) Teoksessa *Virsi* (1997) hän laulaa lastenvirttä *There's a Friend for Little Children* korkealla falsettiäänellä, jonka hän saa aikaan hengittämällä heliumia omalla lapsuuskuvallaan koristetusta ilmapallosta. *Prometheuksessa* (1999) hän laulaa Arielin laulua Shakespearen Myrskystä ("Viis syltä syvään vaipui isäsi") sidottuna sähkötuoliin. Vuodelta 2000 on *Sana erämaassa* -niminen valokuvasarja, jossa Sokea usko joko leijuu ylösalaisin Percy Bysshe Shelleyn hautakiven yläpuolella, kerjää tai meditoi uskonnollisesti nimetyn alakoulun edessä, seisoo muuria vasten kaksien liidulla piirrettyjen ääriviivojensa välissä; hän kaksinkertaistaa ja halkaisee ensin itsensä ja sitten koko kadun peilin ja harkitusti sijoitetun mainostaulun avulla.

Kaikki nämä teokset näyttävät käsittelevän kaksinkertaistamista ja halkaisemista, peilaamista ja taittamista, niissä leikitellään korkealla ja alhaisella, todellisuudella ja illuusiolla, mennään eteen- ja taaksepäin. Selvimmin sen näkyy *Enkelissä*, joka on kenties viettelevin elokuvista, joita Wallinger nimittää "kielilläpuhumistrilogiakseen". Siihen Wallinger kuvasi itseään lausumassa Johanneksen evankeliumin alkusanoja takaperin ja näytti kuvatun materiaalin sitten takaperin, jotta saisi siitä näennäisen ymmärrettävän. Elokuvan loppupuolella on kohta, jossa katsoja tajuaa tämän. Wallinger (Sokean uskon hahmossa) lakkaa kävelemästä paikoillaan ja nousee liukuportaissa rivakasti selkä edellä, poistuu kuvasta ja katsojan näkyvistä. Siinä vaiheessa teos tuntuu kelautuvan taaksepäin, ja katsoja ymmärtää, että filmissä nähty toiminta on tapahtunut eri tilassa ja toiseen suuntaan kuin meidän todellisuudessamme – ikään kuin peilin takana. Sokea usko on keskipiste (kaksinkertaistettu) jonka ympärillä jokainen näistä teoksista pyörii; hän ei ole muotokuva sen paremmin Wallingerista kuin mistään uskonnollisesta evankelistasta, jota Wallingerin mitenkään järkevästi voisi kuvitella esittävän, eikä hän itse asiassa ole muotokuva laisinkaan. Luullakseni hän on esitys näköiskuvasta – enemmänkin poissaoloa kuin läsnäoloa, jäljennös jonka suhde alkuperäiseen on jatkuvasti epäilyksenalainen.

Jos Sokea usko on näköiskuva, hänellä on indeksinen, yksi-yhteen suhde luojaansa. Niin kuin – olettaakseni – on myös Kristuksella, ainakin Wallingerin *Ecce Homo* -teoksen (1999–2000) Kristuksella. Teos syntyi vuosituhannen vaihteessa, menneen ja tulevan taitekohdassa, Kristuksen syntymän juhlavuonna, ja se tuo eteemme Kristuksen ihmisenä joka on (Aatamin lailla) tehty Jumalan kuvaksi. Se viittaa taiteilijoiden kautta aikain rakastamaan Raamatun kertomukseen, jossa Pontius Pilatus pyytää Jeesusta myöntämään, että hän on juutalaisten kuningas. Jeesus kääntää kysymyksen

In *Angel* (1997), Blind Faith appears on a London Underground escalator reciting the opening words of St John's Gospel ('In the beginning was the Word ... '). In *Hymn* (1997) he sings *There's a Friend for Little Children* in a falsetto supplied by the helium he both breathes in and uses to inflate a balloon decorated with his own childhood face. In *Prometheus* (1999) he sings Ariel's song from *The Tempest* ('Full fathom five thy father lies'), while strapped to an electric chair. There is also a suite of photographs from 2000, *The Word in the Desert,* in which Blind Faith variously hovers inverted above the tombstone of Percy Bysshe Shelley, begs or meditates in front of a religiously named primary school, lines up against a wall along with two chalk outlines of himself, and doubles and splits first himself then an entire street with the help of a mirror and a judiciously placed billboard.

These works all seem to be about doubling and splitting, mirroring and folding, playing with high and low, forwards and backwards, reality and illusion. This is clearest in *Angel*, perhaps the most seductive of the films Wallinger calls his 'speaking in tongues' trilogy. To make it, Wallinger filmed himself speaking the opening of St John's Gospel backwards, then played the resulting footage itself backwards to achieve quasi-intelligibility. There is a moment towards the end of the film when we realise this. Wallinger (as Blind Faith) stops walking on the spot and rises swiftly backwards up the escalator, away from the screen and the viewer. At this point, the work seems to fold back on itself and we understand that the action of the film has taken place in a space and direction other than our own – behind the mirror as it were. Blind Faith is the central (doubled) point around which each of these works turns, and as such he is a portrait neither of Wallinger nor of any kind of religious evangelist Wallinger might reasonably be imagined to be impersonating, and in fact he is not a portrait at all. Rather, I think, he is the presentation of a simulacrum – more an absence than a presence, a copy whose relationship with the real is perpetually in doubt.

If Blind Faith is a simulacrum, he is one with a one-to-one, indexical relationship to his creator. As is – I suppose – Christ, at least the Christ of Wallinger's *Ecce Homo* (1999–2000). Created at the turn of the millennium, a moment suspended between past and future, the anniversary of the birth of Christ, this piece gives us Christ the man made (like Adam) in the image of God. It refers to the Biblical episode beloved of artists throughout history, in which Pontius Pilate asks Christ to confirm that he is the King of the Jews. Christ turns the question back onto Pilate – 'thou sayest that I am a King' – and Pilate, exasperated at Christ's unwillingness to assume whatever identity is offered to him as an opportunity to save himself, puts him just as he is

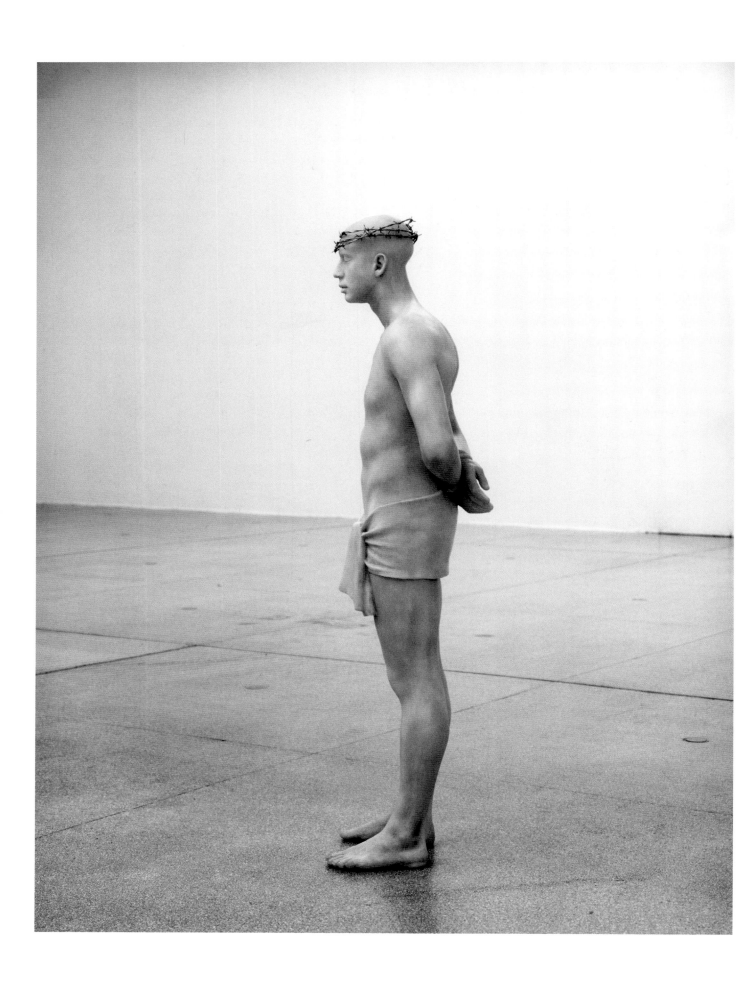

Ecce Homo, 1999–2000
white marbleised resin, gold-plated barbed wire, life size
installation view: Secession, Vienna

takaisin Pilatukselle – "Itse sinä sanot, että olen kuningas" – ja Pilatus, tuskastuneena Jeesuksen haluttomuuteen omaksua se identiteetti, jota hänelle tarjotaan mahdollisuutena pelastaa itsensä, lähettää hänet vihamielisen väkijoukon eteen: "Katso: ihminen!" Jeesus kieltäytyy sanomasta "minä", joten Pilatus sanoo sen hänen puolestaan, ei esitä hänen henkilöllisyyttään vaan esittelee sitä.

Wallingerin Kristus on aktiivinen samalla tavalla. Sillä vaikka *Ecce homo* on kuva – realistinen veistos ihmis-Jeesuksesta, joka tehtiin alun perin Trafalgarin aukion neljännelle jalustalle – se saa suuren osan merkityksestään valmistumisprosessinsa kautta. Pilatuksen tavoin Wallinger korostaa Kristuksen inhimillisyyttä. "Katso: ihminen!" – Wallingerin veistos todellakin on ihminen, ei veistetty, vaan elävän ihmisen muottiin valettu. Wallingerin mukaan se, ettei patsasta ole valettu pronssiin vaan marmoriin (marmorihartsiin), siirtää sen transsubstantiaation ihmeelliseen piiriin. Jos Raamatun Kristuksessa yhdistyvät ihminen ja Jumala, Wallinger yhdistää omassa Kristuksessaan ihmisen ja ihmisen, luo veistoksen jonka itsepintaisen realismin epämukava (unheimlich) todentuntuisuus alkaa vaikuttaa katsojaan hermostuttavasti.

Epämukava (unheimlich) on sellaista, mikä on salaisesti tuttua, sellaista mikä saattaa asettaa ihmisen kasvokkain kaksoisolentonsa kanssa.[7] Kun *Ecce homon* näkee galleriassa, samassa tilassa kanssaan eikä jossain korkealla yläpuolellaan, sen hyperrealismi nousee etualalle. Kun teosta katsoo taiteena, yrittää selvittää itselleen, mikä se on, mitä se tekee, huomaa olevansa kasvokkain itsensä kokoisen ihmisen kanssa, ja projisoimalla itsensä siihen, käsittelemällä sen identiteettiä suhteessa omaansa, alkaa kenties ymmärtää sitä. Kohtaamisessa on kaikki se draama, joka sisältyy kohtaamiseen kaksoisolennon kanssa – ihmisen, joka on saman näköinen mutta olennaisesti toinen – kohtaamiseen, jossa joutuu väkisinkin miettimään, kuka on, sen kautta kuka ei ole.

Vuonna 2004 Wallinger toteutti teoksen *Uinuja*, kymmenen yön mittaisen performanssin, josta tehtiin 150-minuuttinen elokuva. Tässä äärimmäisen yksinkertaisessa, suunnattoman monimutkaisessa, poliittisesti ja psykologisesti latautuneessa mutta valloittavan leikkisässä teoksessa taiteilija kuljeskelee yöllä Berliinin Neue Nationalgaleriessa karhuksi pukeutuneena. Teoksen viittaukset ovat moninaisia, tai pikemminkin monikertaistavat kaksinaisuutta. Teoksessa on karhu, joka on Berliinin, mutta myös Venäjän tunnus. On ajatus "uinujasta", kylmän sodan vakoojasta, joka soluttautuu itselleen vieraaseen yhteiskuntaan. On Wallinger itse, joka asuu Berliinissä ja yrittää sopeutua sinne. Ja on *The Singing Ringing Tree (Das singende, klingende Bäumchen)*, lasten tv-sarja, jota esitettiin Britanniassa ja Itä-Saksassa, mutta ei länsipuolella, ja jonka tarina karhuksi muuttuvasta prinssistä traumatisoi Wallingerin lapsena.[8]

before the hostile crowd: 'Behold the man'. Christ refuses to say 'I' so Pilate says it for him, not so much performing his identity as parading it.

Wallinger's Christ is similarly active. For as much as *Ecce Homo* is an image – a realistic sculpture of Christ the man, originally set up high on the fourth plinth in Trafalgar Square – it makes much of its meaning through the process by which it was made. Wallinger, like Pilate, actively insists on Christ's humanity. 'Behold the man': Wallinger's sculpture really is a man, not carved but cast on a living individual. The fact that it is cast in marble (or marbleised resin) rather than bronze shifts it, as Wallinger has remarked, into the miraculous register of transubstantiation. If the Bible's Christ doubles God and Man, Wallinger's doubles man with man, creating a sculpture whose insistent realism starts to work on us with the unnerving verisimilitude of the uncanny.

The uncanny is the order of the secretly familiar, that which might bring an individual face to face with their double.[7] In a gallery, sharing our space rather than towering over us, the hyper-realism of *Ecce Homo* comes to the fore. Looking at it as art, trying to work out what it is, what it does, we find ourselves facing a human being on our own scale, and perhaps begin to understand it by projecting ourselves onto it, working through its identity in relation to our own. An encounter with it contains all the drama of the encounter with the double – the self similar but intrinsically other; an encounter that forces us to work out who we are by coming face to face with who we are not.

In 2004, Wallinger made *Sleeper*, a ten-night performance which now exists as a 150 minute long film. A supremely simple, vastly complex, politically and psychologically charged yet beguilingly whimsical work, *Sleeper* involved the artist wandering around Berlin's Neue Nationalgalerie overnight, dressed as a bear. The work's references are multiple, or rather multiply double. There's the bear, the symbol of Berlin, but also of Russia. There's the idea of the 'sleeper agent', a cold-war spy, infiltrating a society other than his own. There's Wallinger himself, living in Berlin, attempting to fit in. And there's 'The Singing Ringing Tree', a children's television programme shown in Britain and East Germany but not West, whose tale of a Prince turned into a bear traumatised Wallinger as a child.[8]

Sleeper, set in a city so recently divided, has been described as 'a figuring of the marvellous'[9] and, in literally taking place on the other side of a glass window, it does seem to partake of the surrealist marvellous, that ideally creative state of mind on the far side of reason, found naturally in spaces where the curse of rationality has yet to penetrate (childhood, madness, sleeplessness and drug-induced hallucination) and given its defining image in André

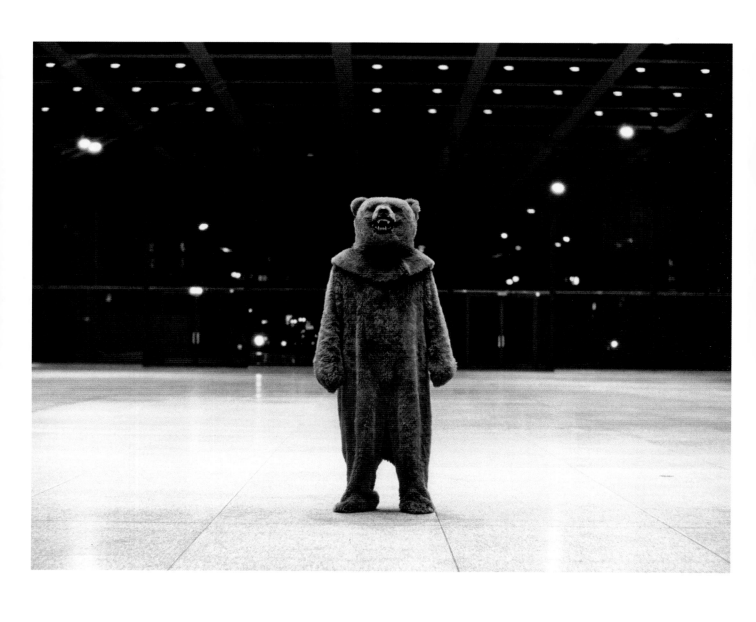

Sleeper, 2004
performance, Neue Nationalgalerie, Berlin

Vielä äskettäin jaettuun kaupunkiin sijoittuvaa *Uinujaa* on luonnehdittu "ihmeellisen hähmöttumaksi"[9] ja koska performanssi kirjaimellisesti toteutettiin lasisen ikkunan takana, se tosiaan näyttää hipovan surrealistista ihmeellisyyttä, sitä ihanteellisen luovaa mielentilaa järjen tuolla puolen, jota esiintyy luontaisesti tiloissa joihin rationalismin kirous ei vielä ole yltänyt (lapsuus, hulluus, unettomuus ja huumeiden aiheuttamat hallusinaatiot) ja joka on kuvattu tyhjentävästi André Bretonin ja Philippe Soupaultin tekstissä *Hopeoimaton peili*.[10] Hopeoimattomasta lasista tai peilistä tulee ovi tai ikkuna uuteen maailmaan. Wallingerin sanoin "peili, sellaisena kuin se on esitetty Orfeuksessa tai Alicen seikkailuissa, on portti toiselle puolelle, manalaan tai ihmemaahan. Kuviteltuun maailmaan päästäkseen on astuttava oman kuvansa läpi." Peili tai portti on se piste, jossa todellisuus taittuu epätodellisuudeksi, kun oma itse tuplaantuu ja halkeaa.

Uinuja on performanssi. Wallinger esiintyy siinä karhuksi pukeutuneena – tai toisintona karhusta. Hän esiintyy valeasussa, identiteetti piilotettuna tai sisällytettynä toiseen. Lasin takaa hän kuitenkin vetoaa katsojiin. Hän seisoo takajaloillaan, tassut lasia vasten, rinnastaa itsensä meihin, pyytää asettumaan toisen asemaan, tai asettumaan itseksi hänen toiseudelleen. Elokuvana teosta esitetään galleriassa, jonka laattalattia jäljittelee Neue Nationalgalerien laatoitusta. Näin valkokangas, jolle elokuva heijastetaan, tuntuu saavan uuden tehtävän toimia performanssin tilan kynnyksenä, porttina toiseen paikkaan ja aikaan, tasona joka sekä erottaa että yhdistää todellisuuden ja epätodellisuuden; se on taitekohta (niin kuin Rorschachin mustetahrassa), jossa kaksi voidaan tuoda yhteen ja erottaa toisistaan.

Uinujan karhu on kaksoismerkki, piste jossa merkitys voidaan vaihtaa raiteelta toiselle. Karhu on kuitenkin otus vailla kieltä. Vangittuna loputtomaan identiteettien, omansa ja muiden, performanssiin se ei koskaan pääse sanomaan "minä", se voi vain toimia. Ja tässä, kenties, mukaan kuvaan astuvat Wallingerin *Omakuvat*. Tämän edelleen täydentyvään sarjan aihe on iso I-kirjain (engl. "*I*" eli minä) – näitä töitä maalatessa taiteilija sanoo "minä" kerran toisensa perään.

Nähdäkseni *Omakuvat* muuttavat kuvapinnan peiliksi – sekä Bretonin ja Soupaultin hopeoimattoman peilin maagiseksi portiksi että Lacanin peilivaiheen heijastavaksi peiliksi. Wallingerin vuonna 1990 valmistuneessa teoksessa *Muukalainen* hyödynnetään tietoisesti ranskalaisen psykoanalyytikon Jacques Lacanin peilivaiheteoriaa: "Löysin ison kasan pois heitettyjä passikuvia, joista otin laserkopiot ja kiinnitin ne […] peilien taustapuolelle. Yritin siihen aikaan päästä jyvälle Lacanista – subjektin jakautumisesta, peilivaiheesta, Toisesta. […] Nähdessään kasvojen toistuvan mieli tekee nopeita vertailuja, yhdistelee, ja synnyttää tunteen "ai, se on hän." Aivot ovat muodostaneet näkemyksen katseltakin nopeammin ja verranneet kahta kuvaa samasta henkilöstä. Kun kuvat rengastaa, ne tuntuvat rengastavan katsojansa

Breton and Philippe Soupault's text 'The Unsilvered Glass'[10] A glass or mirror without silvering becomes a door or a window onto a new world. In Wallinger's words, 'the portal to the other side, the underworld or wonderland is the mirror as represented in Orphée[11] or Alice. You have to pass through your own image to reach an imagined world'.[12] The glass or portal is the point around which reality folds onto unreality as the self doubles and splits.

Sleeper is a performance. One in which Wallinger appears dressed as – doubled with – a bear. He performs in disguise, his identity submerged or subsumed. From the other side of the glass, though, he appeals to us. Standing tall, paws against the glass, he matches himself with us, asks us to assume the position of other, or indeed of self to his other. As a film, the work is presented in a gallery with a tiled floor to mimic the tiles of the Neue Nationalgalerie. This has the effect of recasting the screen on which the work is playing as a threshold into the space of the performance, a portal into another place and time, a plane both dividing and uniting reality and unreality, a fold line around which (like a Rorschach blot) the two might be brought together then apart.

Sleeper's bear is a dual sign, a point at which the tracks of meaning may be switched. It is, however, a being without language. Locked into an endless performance of its own and other identities, it never gets to say 'I', only to do it. And this, perhaps, is where Wallinger's *Self Portraits* come in. An ongoing series, these are paintings of the capital letter 'I' – the artist painting it, saying it, over and over again.

The *Self Portraits*, I think, turn the plane of the picture into a mirror – both the magical portal of Breton and Soupault's mirror without silvering and the reflective mirror of the Lacanian mirror phase. In 1990, Wallinger made *Stranger*[2], a work which deliberately engages with the mirror phase as theorised by French psychoanalyst Jacques Lacan: 'I found a whole load of discarded passport photographs which were then laser copied and fixed to the underside of […] mirrors. I was trying to get to grips with Lacan at the time – the apparent splitting of the subject, the mirror phase, the Other. […] Seeing the face repeated, the mind's eye quickly draws comparisons together, and there's that sense that, Oh, It's him. Your brain has got there quicker than your eyes and compared the two images of the same person. And as one circled them they seemed to circle you – both held in each other's gaze. It makes a stranger familiar'.[13]

Lacan developed his theory of the mirror phase in his 1949 paper 'The mirror stage as formative of the function of the I as revealed in psychoanalytic experience'. It turns around the idea of an encounter with the self. According to Lacan, this happens when an infant, aged between six and eighteen[1] months,

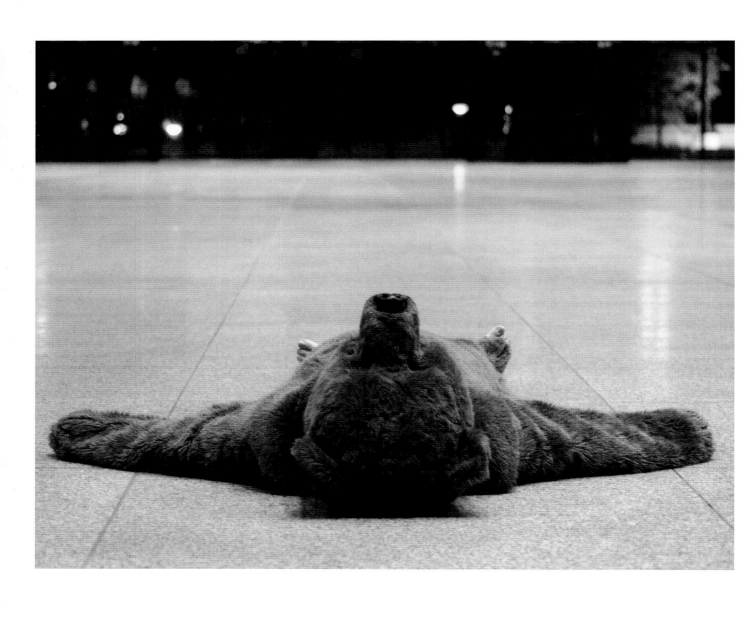

Sleeper, 2004
projected video installation, silent, 2 hours, 30 minutes, 52 seconds

– molempien katse nauliutuu toiseen. Se tekee muukalaisesta tutun."¹³

Lacan kehitti peilivaiheteorian vuoden 1949 artikkelissaan "Le stade du miroir comme formateur de la fonction du Je". Artikkelissa ajatus itsen kohtaamisesta käännetään ylösalaisin. Lacanin mukaan kohtaaminen tapahtuu silloin, kun 6–18 kuukauden ikäinen lapsi näkee itsensä peilistä. Havainto on miellyttävä ja etenee vaiheittain. Ensin lapsi saattaa sekoittaa kuvajaisen todellisuuteen ja yrittää koskettaa sitä. Sitten seuraa ymmärrys siitä, että se on *kuva* jolla on omat ominaisuutensa. Lopulta lapselle valkenee, että kuva on hänen omansa ja hän voi hallita sitä. Lacan esittää, että siinä vaiheessa lapsi ottaa oman kuvansa rakkautensa kohteeksi ja tullaan narsismiin. Seuraava vaihe on siirtyminen kieleen – halun ilmaiseminen ("minä haluan") ja itsen olettaminen subjektiksi.

Muukalaisessa Wallinger rakensi pinon peileistä, joihin oli liimattu hylättyjä kuvia vieraista ihmisistä niin, että ne heijastuivat peileistä kahdesti. Teos huijaa aivomme "tunnistamaan" muukalaiset, vaikka olemme vasta nähneet heidät ensimmäistä kertaa – teos on suljettu järjestelmä. Tunnistamme muukalaisen toiseksi, mutta toisiahan he ovatkin, kun taas peilivaiheen idea on se, että se mahdollistaa oman itsen kohtaamisen toisena. Sillä tavoin myös *Omakuvien* voi ymmärtää toimivan. Maalaamalla kuvan itsestään Wallinger kurottaa kankaan peilin läpi. Hän ymmärtää, että se on kuva ja hän hallitsee sitä. Kuva on iso I (minä), kirjain, maalattu esine. Se on esine joka on kuva hänestä ja sellaisena väistämättä narsismin retoriikan piirissä. Siinä retoriikassa sitä kutsutaan rakkauden kohteeksi (objekti). Se on kuitenkin myös tekijä (subjekti) – ja maalauksen aihe. Ja koska se on iso I (minä), se on tekijä joka puhuu.

Omakuvien takana vaanii tietysti René Magritten haamu. Aivan niin kuin Magritten piippu ei ollut piippu, Wallingerin I-kirjaimet eivät ole hänen moninainen minänsä, vaikka ne väkisinkin herättävät näitä minuuksia henkiin. Nämä kirjain-minät ovat I-kirjain, minä-sana, merkitsijä jonka merkitty pitelee sivellintä ja antaa niille muodon. Wallinger on yhtä kotonaan semiotiikan kielessä kuin Lacanin psykoanalyyttisessä teoriassa ja Hegelin filosofiassakin, ja usuttaa merkitsijää merkityn kimppuun töissään kaiken aikaa sanaleikkien ja kaksimerkityksisten merkkien avulla. Teoksessa *Markin mukaan* (2010) hän leikittelee omalla nimellään: teoksessa on 100 tuolia, joihin on kirjoitettu sana MARK ja jotka on järjestetty kuin luentoa tai saarnaa varten. Nämä lukuisat Markit on yhdistetty langalla niiden eteen seinään kiinnitettyyn silmukkapulttiin – arvovaltaiseen keskeisperspektiivin pakopisteeseen, poissaolevaan "minään" (Markiin vaiko kenties Markukseen? Teoksen nimi viittaa myös Markuksen evankeliumiin), jonka voi olettaa tulevan puhumaan.

Teosta leimaa poissaolo – kaikki kuuntelija-Markit ovat kadonneet, eikä kukaan ole edes tulossa puhumaan. Sama koskee myös *id-maalauksia*,

sees themselves in a mirror. The sight is pleasurable, and moves in stages. First the child may confuse the image with reality and try to touch it. Then comes the reality that this is an *image* with its own properties. Finally the realisation dawns that this image is the child's own and may be controlled by them. At this point, Lacan suggests, the self-image is taken by the child as a love object and narcissism is achieved. The next stage is the move into language – the articulation of desire ('I want') and the assumption of the self as subject.

In *Stranger*² (1990), Wallinger made a stack of mirrors, fixing discarded images of strangers to them so that they were twice mirrored. The work tricks our brains into 'recognising' the strangers, though we have only just seen them – the work is a closed system. We recognise the strangers as other, but then they *are* other, whereas the point of the mirror stage is that it enacts an encounter with the *self* as other. This is what the *Self Portraits* may be understood to be doing. Reaching through the mirror of the canvas, Wallinger paints an image of himself. He understands that it is an image, and he controls it. The image is a capital I, a letter, a painted object. It is an object that is a figuration of himself and, as such, inevitably inscribed in the rhetoric of narcissism. In this rhetoric, it is a love object. It is, though, also a subject – the subject of the painting. And because it is a capital I, a subject that speaks.

Stalking the *Self Portraits* is of course the ghost of René Magritte. Just as Magritte's pipe was not a pipe, Wallinger's 'I's are not his multiple selves, though they can't help bringing them into being. These letter 'I's are the letter I, the word I, the signifier whose signified holds the brush that gives them form. Wallinger is as at home in the language of semiotics as he is with the psychoanalytic theory of Lacan and the philosophy of Hegel, and plays signifier off against signified throughout his work with puns and dual signs. In *According to Mark* (2010), he does it with his own name: 100 chairs marked with the word 'MARK' and arranged as if for a lecture or sermon. The multiple Marks are all connected by strings to an 'eye' bolt on the wall in front of them – the authoritative eye of single point perspective, the absent 'I' (Mark? It is his Gospel that the title evokes after all) who might be presumed to be about to speak.

This is a work marked by absence – all the listening selves have disappeared, and no one is in fact coming to speak. So also with Wallinger's most recent series of paintings, the tour de force of his *id Paintings*, sixty-six paintings completed in four months of concentrated activity. Unlike the *Self Portraits*, the *id Paintings* are all the same size – 360 cm high (twice Wallinger's height) and 180 cm wide (the extent of his reach). To make them, Wallinger worked with both hands simultaneously, his left hand mirroring what his right hand was doing, making marks either

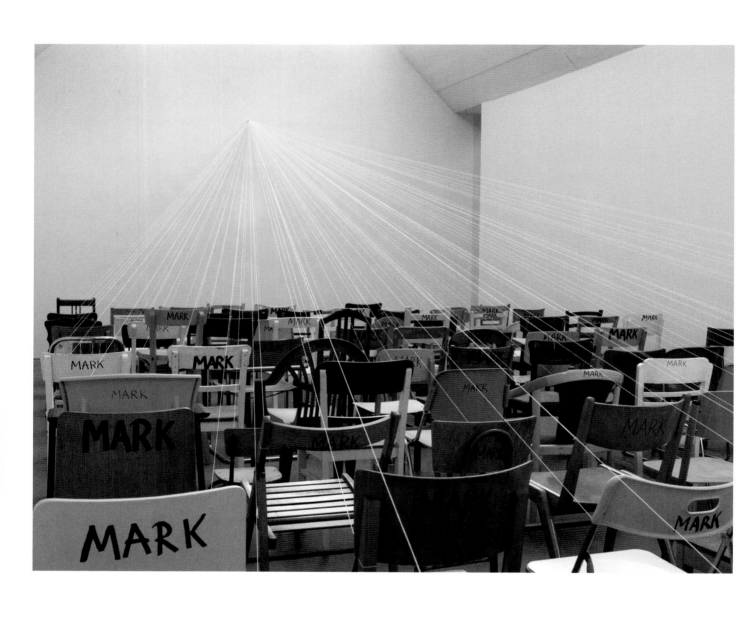

According to Mark, 2010 (detail)
100 chairs, string, marker pen, steel eye, variable dimensions
installation view: carlier | gebauer, Berlin

Wallingerin uusinta voimannäytettä: viidenkymmenenkuuden maalauksen sarjaa, jonka Wallinger maalasi neljän kuukauden intensiivisen työjakson aikana. Toisin kuin *Omakuvat*, kaikki *id-maalaukset* ovat saman kokoisia – 360 cm korkeita (kaksi kertaa Wallingerin pituus) ja 180 cm leveitä (hänen sylinsä mitta). Niitä maalatessaan Wallinger työskenteli molemmilla käsillään samanaikaisesti, vasen käsi peilasi oikean käden liikkeitä ja hän maalasi molemmille puolille vartaloaan. Kun hän oli tyytyväinen tulokseen, hän käänsi kankaan ylösalaisin ja aloitti alusta. Syntyneet maalaukset, joita määrittää ihmisruumiin symmetria, liikkuvat levottomasti nominin ja verbin, kuvan ja prosessin, toimijan (tai kohteen tai toimijan kohteena) ja toiminnan välillä.

Kuvina näillä maalauksilla saattaa olla juurensa Max Ernstin automatismin "sisään näkemisessä" ("Näen edessäni paneelin, jonka punaiselle taustalle on tehty karkeita mustia siveltimenvetoja, jotka jäljittelevät mahongin puunsyitä ja tuovat mieleen orgaanisia muotoja – uhkaavasti tuijottavan silmän, pitkän nenän, tuuheaturkkisen mustan linnun valtavan nokan ja niin edespäin"[14]), minkä puolestaan voi johtaa Leonardo da Vincin huomattavasti vanhempaan oivallukseen siitä, että ihmissilmä pyrkii näkemään kuvia ("Mielestäni ei ole lainkaan halveksittavaa, jos ihminen joka tuijottaa kiinteästi seinää, tulisijassa hehkuvia hiiliä, pilviä tai virtaavaa vettä, muistaa jotain niiden olemuksesta; ja niitä tarkkaan katsomalla voi tehdä ihailtavia keksintöjä. Maalarin nerokas mieli voi käyttää niitä hyödykseen, sommitella taisteluita ihmisen ja eläimen välille, maisemia tai hirviöitä, paholaisia ja muita mielikuvituksellisia asioita"[15]). Toimintana ne tuovat mieleeni Alighiero Boettin teoksen *Ciò che sempre parla nel silenzio è il corpo* (Se mikä hiljaisuudessa aina puhuu on ruumis) vuodelta 1974. Näin teoksen kerran taiteilijan pojan toteuttamana Kettle's Yard -galleriassa Cambridgessa.[16] Teoksessa taiteilija (tässä tapauksessa hänen poikansa) kirjoittaa sanoja molemmilla käsillään samanaikaisesti, vasen peilaa oikeaa, kunnes hän on lopulta molemmat kädet äärimmilleen levitettynä ja kasvot kiinni seinässä. Näytteille asetetussa työssä, aivan niin kuin Wallingerin *id-maalauksissakin*, taiteilijan ruumis, joka on ollut syvällisesti osana toimintaa, astuu pois kuvasta.

Wallingerin *id-maalauksissa* on paitsi aiheena myös vahvasti läsnä freudilainen alitajunta id, toiveikkaiden impulssien, mielihyväperiaatteen ja kaikkien alkukantaisten, suitsimattomien viettien tyyssija. Ne toteuttavat (kuvittavat) Mark Wallingerin identiteettiä (kenties hänen henkilöllisyyttään (engl. "*I.D.*" merkitsee myös henkilöllisyystodistusta) siinä kuin hänen idiäänkin). Ne ovat vaistomaisen välittömiä, jotenkin alkukantaisia – luolan seinään maalattuja kuvia, lapsen töherryksiä, eli edustavat sellaisia taiteen tekemisen muotoja, jotka Georges Bataille (surrealismin syntyvaiheissa jonkin aikaa André Bretonin "toinen") liitti alitajunnassa toimiviin tuhoaviin vietteihin. Minun nähdäkseni ne ovat toimintaa, toimintaa varten varattuja

side of his body. When he was satisfied, he turned the canvas up the other way and started again. The resulting paintings, defined by the symmetry of the body, move restlessly between noun and verb, image and process, subject (or object, or subject as object) and action.

As image, these paintings may have their roots in the 'seeing into' of Max Ernst's gestural automatism ('I see before me a panel crudely painted with large black strokes on a red background imitating the grain of mahogany and producing associations of organic forms – a threatening eye, a long nose, the enormous beak of a bird with thick black hair and so forth'[14]) which can itself be traced back to Leonardo da Vinci's much older revelation of the human eye's determination to see images ('It is not to be despised in my opinion if, gazing fixedly at a spot on the wall, coals in the grate, clouds, a flowing stream, one remembers some of their aspects; and if you look at them carefully you will discover some quite admirable inventions. Of these the genius of the painter may take full advantage, to compose battles of men and animals, landscapes or monsters, devils and other fantastic things'[15]). As action, they remind me of Alighiero Boetti's 1974 work *Ciò che sempre parla nel silenzio è il corpo* (that which always speaks in silence is the body) that I once saw installed by his son at Kettle's Yard Gallery in Cambridge[16]. The work consists in the action of writing the words with both hands simultaneously, the left mirroring the right, until the artist (or in this case his son) ended up with both arms at full stretch, his nose up against the wall. In the exhibited work, as in Wallinger's *id Paintings*, the body of the artist, deeply implicated in the action, steps away from the image.

Wallinger's *id Paintings* are paintings of and with the id, the Freudian unconscious, home of wishful impulses, the pleasure principle and all the primary, unbridled drives. They act out (paint out) Mark Wallinger's identity (his I.D. perhaps, as well as his id). Viscerally immediate, there is something of the primordial about them – the images on the wall of the cave, the daubings of a child, both forms of art making that Georges Bataille (for a while André Breton's 'other' in the formulation of surrealism) linked to the destructive impulses at work in the unconscious. For me, these are sites of and for action rather than paintings – surfaces which the artist has marked (Marked!) and from which he has then disappeared – surfaces not so much to be looked at as looked through. As paintings, they are unresolved, as though Wallinger has stopped working on them just before they might be considered to be finished. They are thresholds, fold lines, planes on and through which ideas around identity are perpetually acted out. If the *Self Portraits* say 'I', maybe the *id Paintings*, like *Adam*, add a verb and

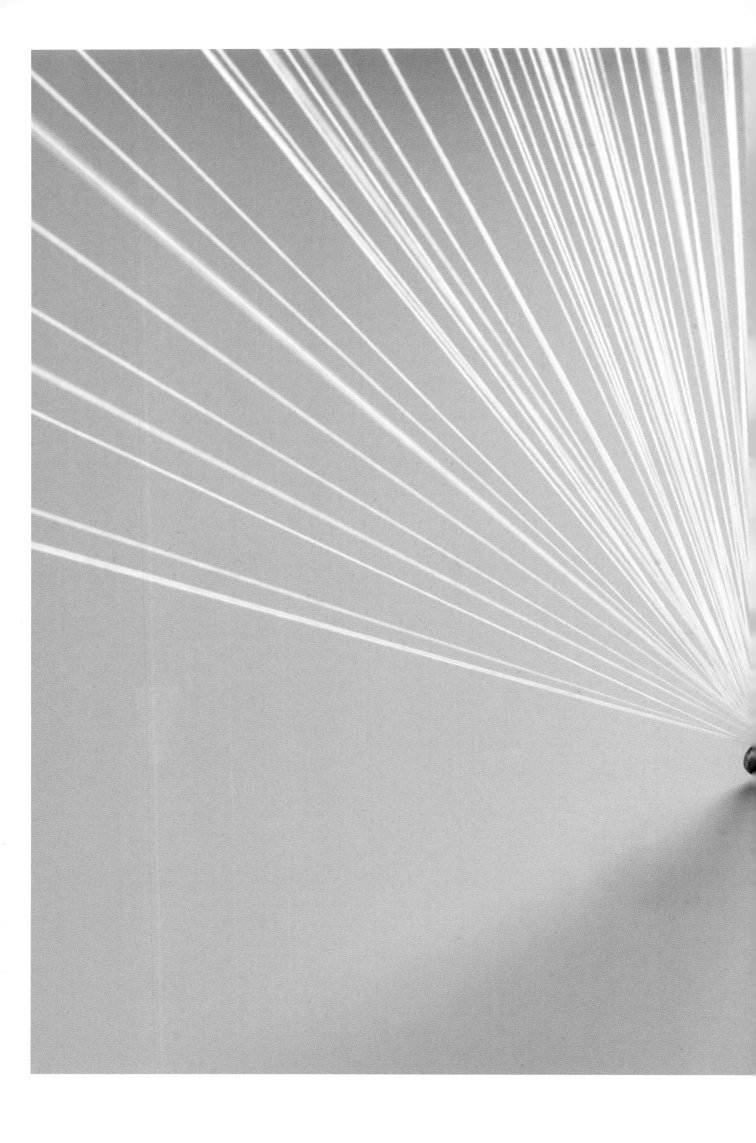

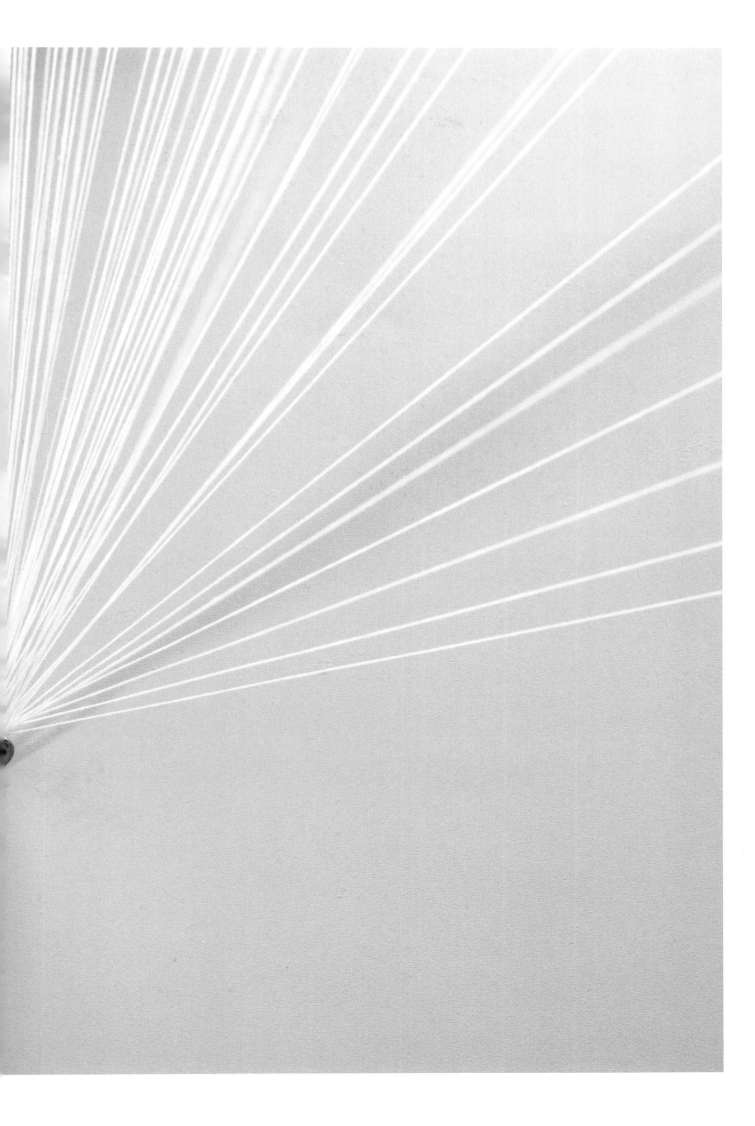

According to Mark, 2010 (detail)

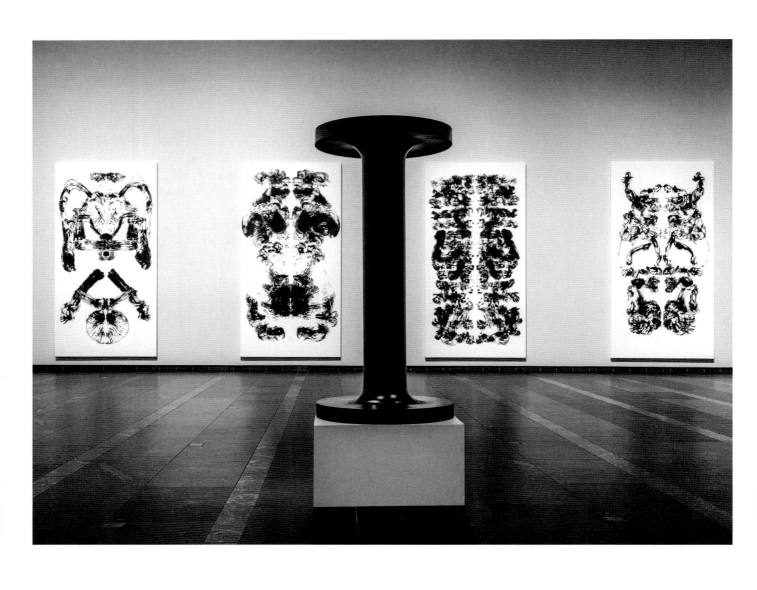

Self (Century), 2014
glass reinforced polyester on painted wooden base, sculpture: 180 x 84 cm, plinth: 47 x 85 x 85 cm
installation view: 'MARK WALLINGER MARK', Serlachius Museums, Mänttä, 2016

paikkoja pikemminkin kuin maalauksia – pintoja jotka taiteilija on merkinnyt (engl. *"mark"*!) ja joista hän on sitten kadonnut – pintoja, joita ei niinkään ole tarkoitus katsoa vaan joista on katsottava läpi. Maalauksina ne ovat ratkaisemattomia, ihan kuin Wallinger olisi lopettanut niiden työstämisen vähän ennen kuin niitä voisi pitää valmiina. Ne ovat kynnyksiä, taitekohtia, tasoja joilla ja joiden läpi identiteettiä koskevia kysymyksiä jatkuvasti työstetään. Siinä missä *Omakuvat* sanovat "minä", *id-maalaukset* ja *Aatami* lisäävät verbin ja sanovat "minä olen". Jos *id-maalauksista* tahtoo etsiä kuvia, löytää varmasti juuri sen mitä haluaa, sillä ne toimivat melkein kuin Rorschachin mustetahrat. Mutta sillä, miltä ne näyttävät, ei minun mielestäni ole paljonkaan merkitystä. Merkitys piilee siinä, mitä ne tekevät.

LOPPUVIITTEET

1. Teoksen kuvaus teostiedoissa.
2. Herbert, Martin: *Mark Wallinger*, Thames & Hudson, Lontoo 2011, s. 200.
3. mts. 234.
4. Mark Wallinger kommentoi siirtymistä maalaamisesta muihin tekniikoihin, lainaus mts. 34.
5. Tässä viitataan Hegeliin Alexandre Kojéven kautta. Kojéven luennot Hegelin *Hengen fenomenologiasta* Pariisissa 1930-luvun alussa olivat äärimmäisen tärkeitä surrealisteille.
6. Joycen romaanin *Taiteilijan omakuva nuoruuden vuosilta* päähenkilö Stephen Dedalus kirjoittaa maantiedonkirjaansa: "Alkeisluokka, Clongowes Wood opisto, Sallins, Kildaren kreivikunta, Irlanti, Eurooppa, Maailma, Maailmankaikkeus." (suom. Alex Matson).
7. Freud kehittelee teoriaansa epämukavasta (*unheimlich*) tai "salaisesti tutusta" tutkielmassaan *Das Unheimliche* vuodelta 1919. Artikkeliin sisältyy analyysi E.T.A. Hoffmannin tarinasta *Der Sandmann* (Nukuttaja) ja pohdintaa Otto Rankin teoksesta *Der Doppelgänger (*Kaksoisolento), joka julkaistiin ensimmäisen kerran vuonna 1914.
8. Näistä viittauksia käsitellään laajasti teoksissa Herbert, mts.158 ja O'Reilly, Sally: *Mark Wallinger*, Tate Publishing, Lontoo 2015, s. 71.
9. Herbert, mts. 162.
10. Andre Breton ja Philippe Soupault: "Hopeoimaton peili" teoksessa *Magneettikentät*, Savukeidas, Turku 2013, suom. Timo Kaitaro & Janne Salo.
11. Jean Cocteaun 1920-luvulla kirjoittama näytelmä *Orfeus,* jonka keskeistä kuvastoa on läpinäkyvä peili ja jonka sankari kirjoittaa automaattista runoutta pantomiimihevosen tai puuhevosen (ranskaksi "dada") sanelusta, parodioi dadaa ja surrealismia.
12. Mark Wallinger: Uinuva, *Frieze*, no. 91, toukokuu 2005, lainattu O'Reillyn teoksessa s. 72.
13. Mark Wallinger Herbertin teoksessa s. 58.
14. Max Ernst: *Beyond Painting, and Other Writings by the Artist and his Friends*, New York 1948.
15. Leonardo da Vinci: *Trattato della pittura* (*Maalaustaiteesta*), n. 1540.
16. Ryhmänäyttely *Made to Measure*, Kettles Yard Gallery, Cambridge 1988.

say 'I am'. If you do look for images in them, you will find whatever you would like to find because they can behave almost like Rorschach blots. But what they look like does not, I think, matter much. What matters is what they do.

ENDNOTES

1. This is the description of the work in its caption.
2. Martin Herbert, *Mark Wallinger*, Thames & Hudson, London, 2011, p.200.
3. ibid., p. 234.
4. Mark Wallinger, with reference to moving away from painting, quoted in ibid., p.34.
5. The reference here is Hegel, via Alexandre Kojève, whose lectures on Hegel's *The Phenomenology of Spirit* in Paris in the early 1930s were tremendously important for the surrealists.
6. Stephen Dedalus, the protagonist of Joyce's *A Portrait of the Artist as a Young Man*, writes on his geography book, 'Class of Elements, Clongowes Wood College, Sallins, County Kildare, Ireland, Europe, The World, The Universe.'
7. Freud develops his theory of the *unheimlich* (the uncanny) or 'secretly familiar' in his study *Das Unheimliche* of 1919. The essay includes an analysis of E.T.A. Hoffmann's *Der Sandmann (The Sandman)* and a discussion of Otto Rank's *Der Doppelgänger (The Double)*, first published in 1914.
8. These references are extensively discussed in both Herbert, op. cit., p.158 and Sally O'Reilly, *Mark Wallinger*, Tate Publishing, London, 2015, p.71.
9. Herbert, op. cit., p.162.
10. Andre Breton and Philippe Soupault, 'The Unsilvered Glass' in *The Magnetic Fields* (Paris, 1920), trans. David Gascoyne, Atlas Press, London, 1984.
11. Jean Cocteau's play *Orphée* of the 1920s was, with its central image of a penetrable mirror and its hero who writes automatic poetry by taking dictation from a pantomime horse or hobbyhorse ('dada' in French), a parody of dada and surrealism.
12. Mark Wallinger, 'Sleeper', in *Frieze*, no. 91, May 2005, quoted in O'Reilly, op. cit., p.72.
13. Mark Wallinger, in Herbert, op. cit., p.58.
14. Max Ernst, *Beyond Painting, and Other Writings by the Artist and his Friends*, New York, 1948
15. Leonardo da Vinci, *Treatise on Painting*, c.1540.
16. In a group exhibition, *Made to Measure*, Kettles Yard Gallery, Cambridge, 1988.

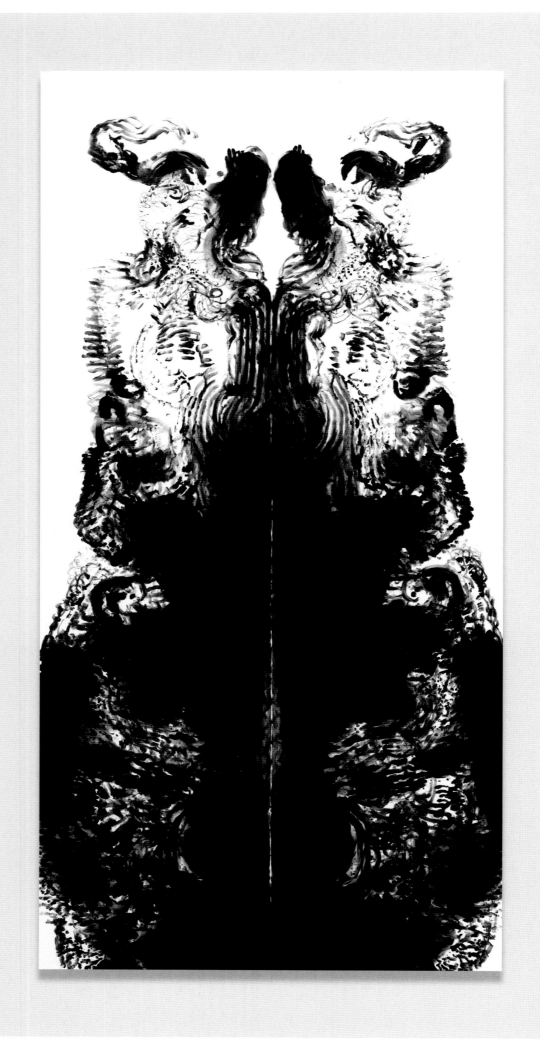

id Painting 15, 2015
acrylic on canvas, 360 x 180 cm

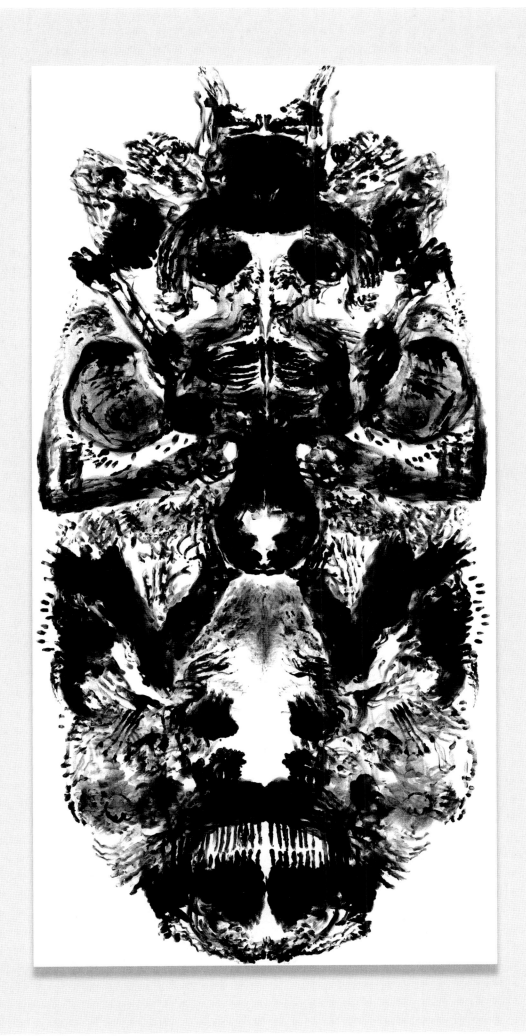

id Painting 17, 2015
acrylic on canvas, 360 x 180 cm

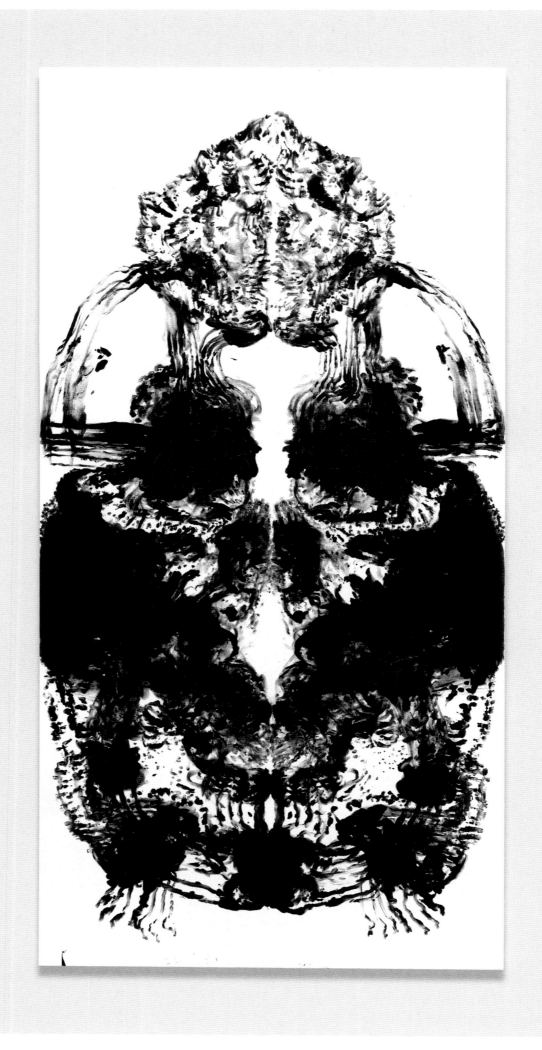

id Painting 18, 2015
acrylic on canvas, 360 x 180 cm

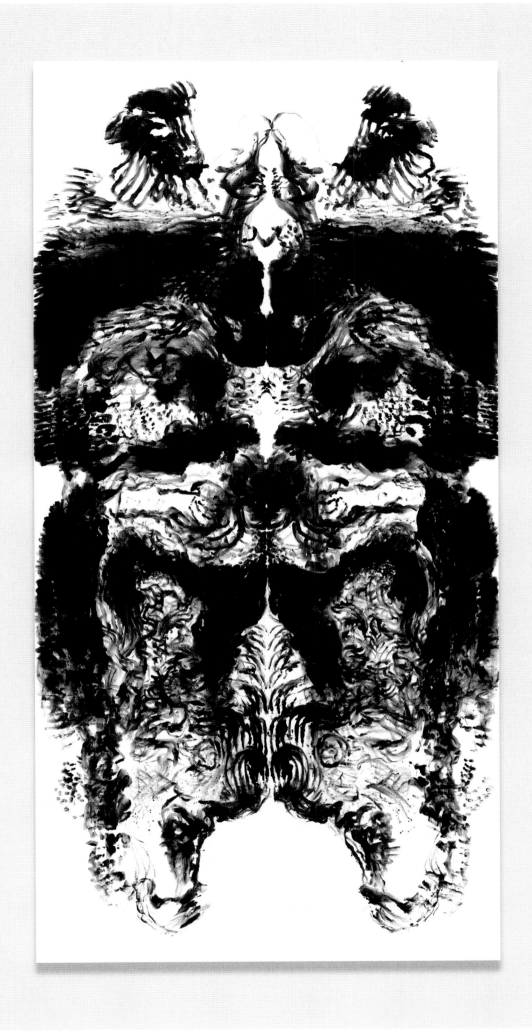

id Painting 19, 2015
acrylic on canvas, 360 x 180 cm

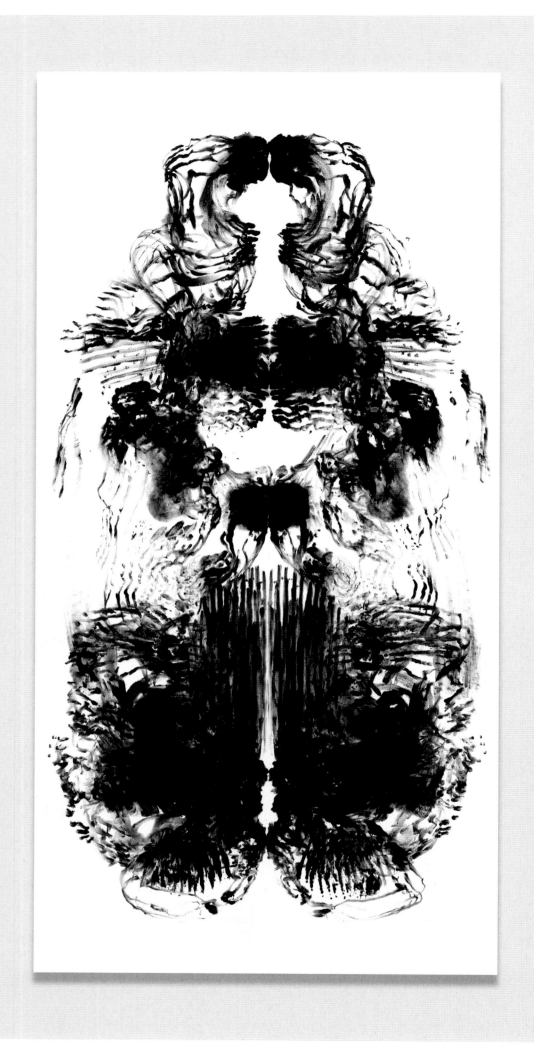

id Painting 21, 2015
acrylic on canvas, 360 x 180 cm

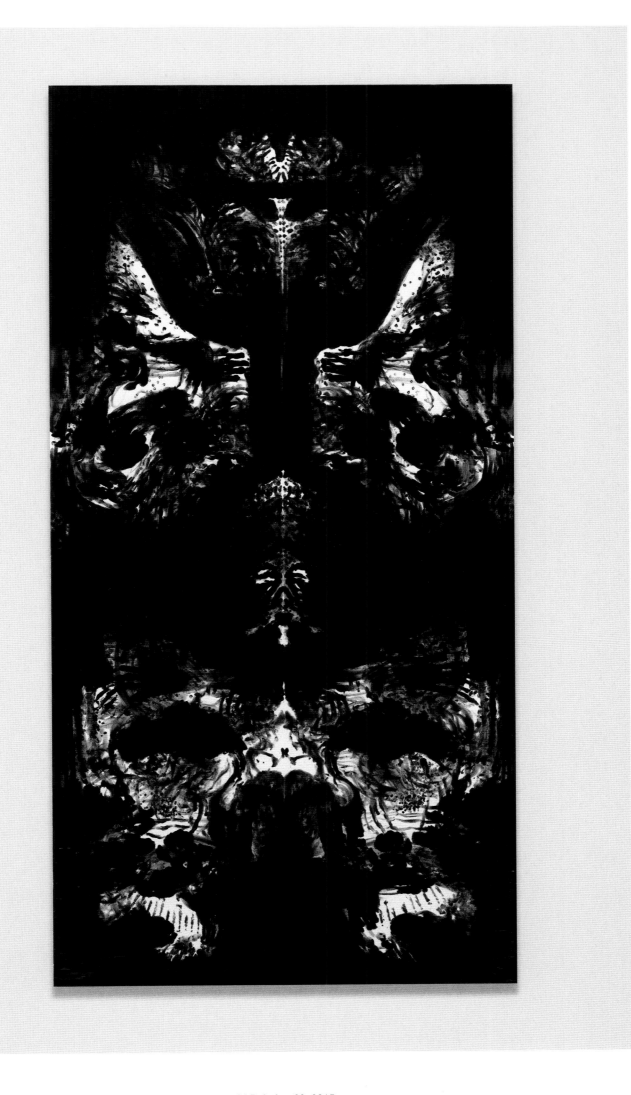

id Painting 23, 2015
acrylic on canvas, 360 x 180 cm

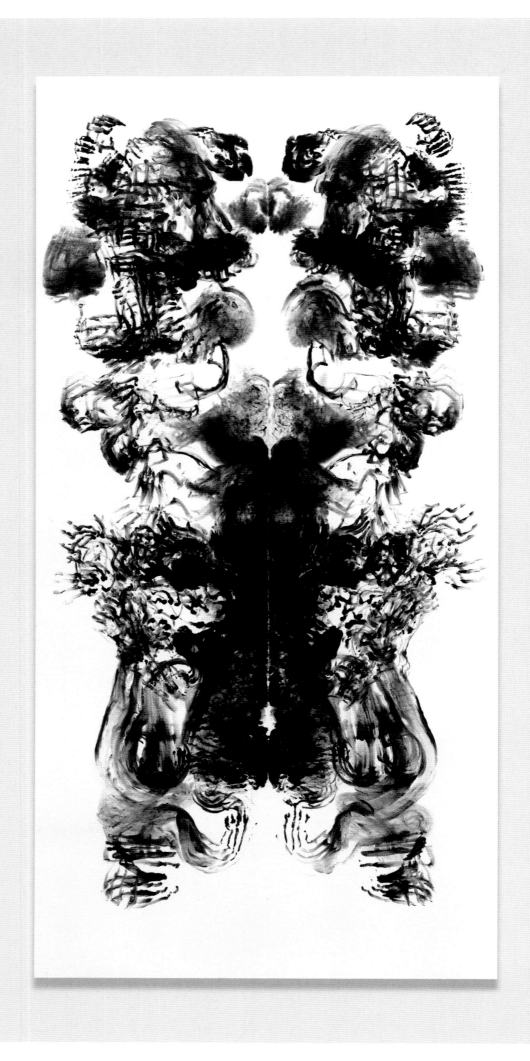

id Painting 24, 2015
acrylic on canvas, 360 x 180 cm

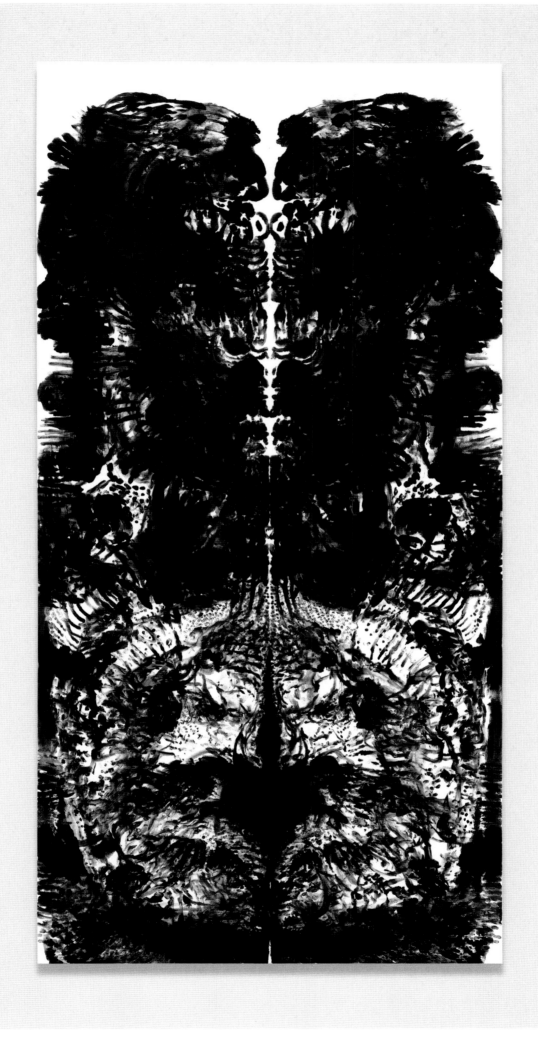

id Painting 25, 2015
acrylic on canvas, 360 x 180 cm

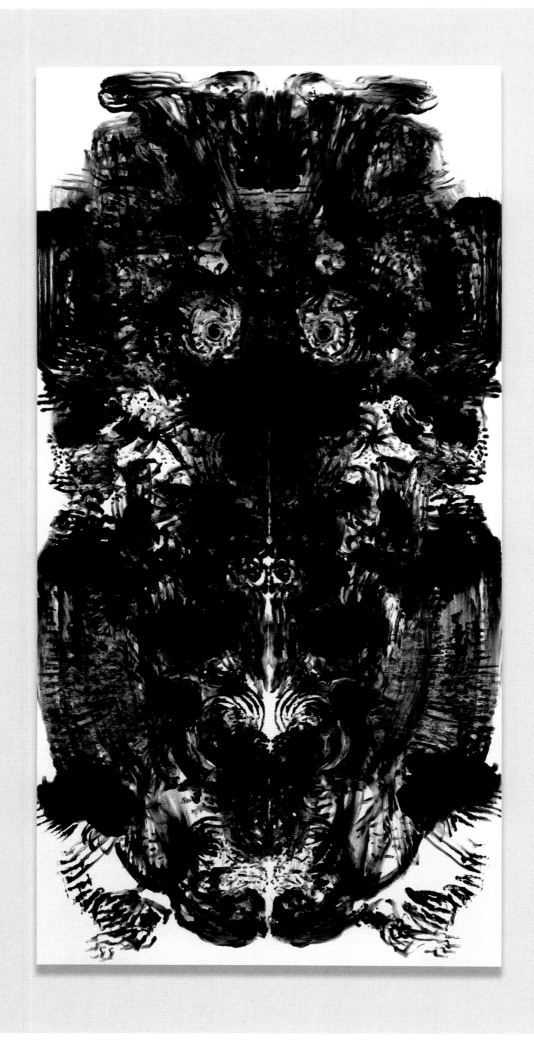

id Painting 27, 2015
acrylic on canvas, 360 x 180 cm

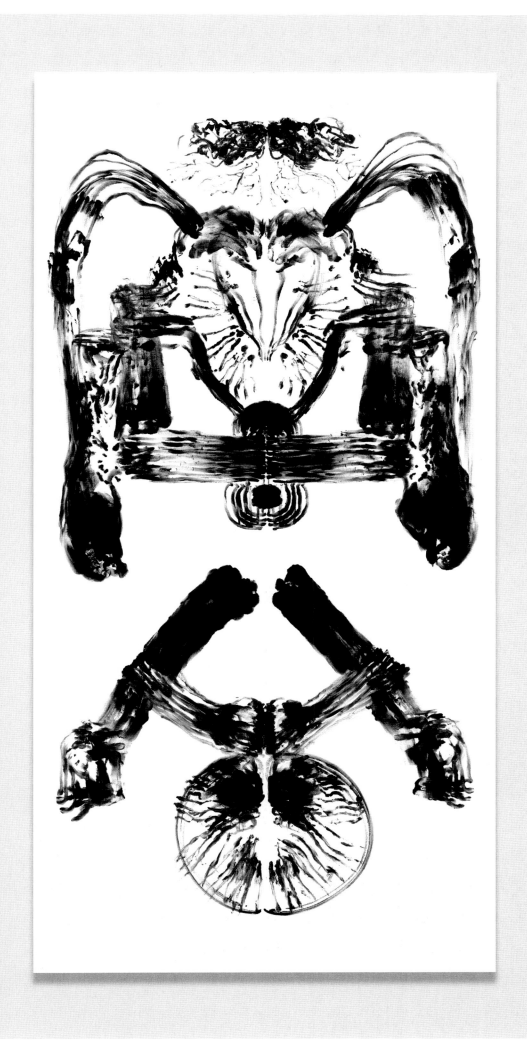

id Painting 29, 2015
acrylic on canvas, 360 x 180 cm

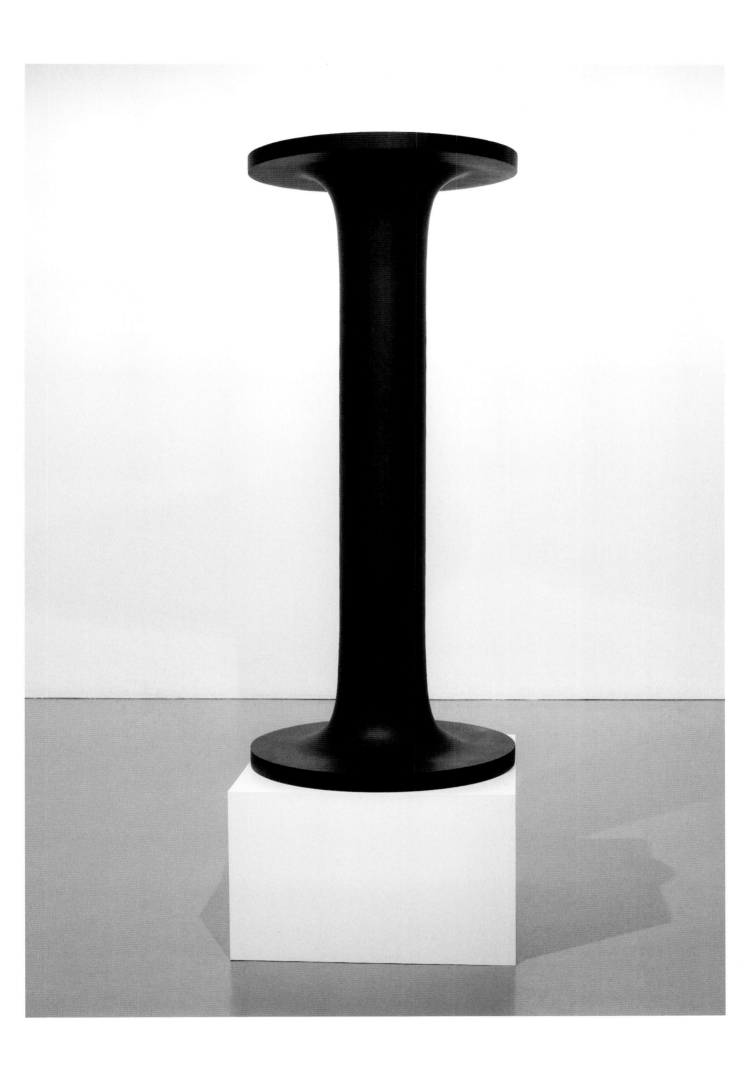

Self (Times New Roman), 2010
glass reinforced polyester on painted wooden base, sculpture: 180 x 77 cm, plinth: 47 x 77 x 77 cm

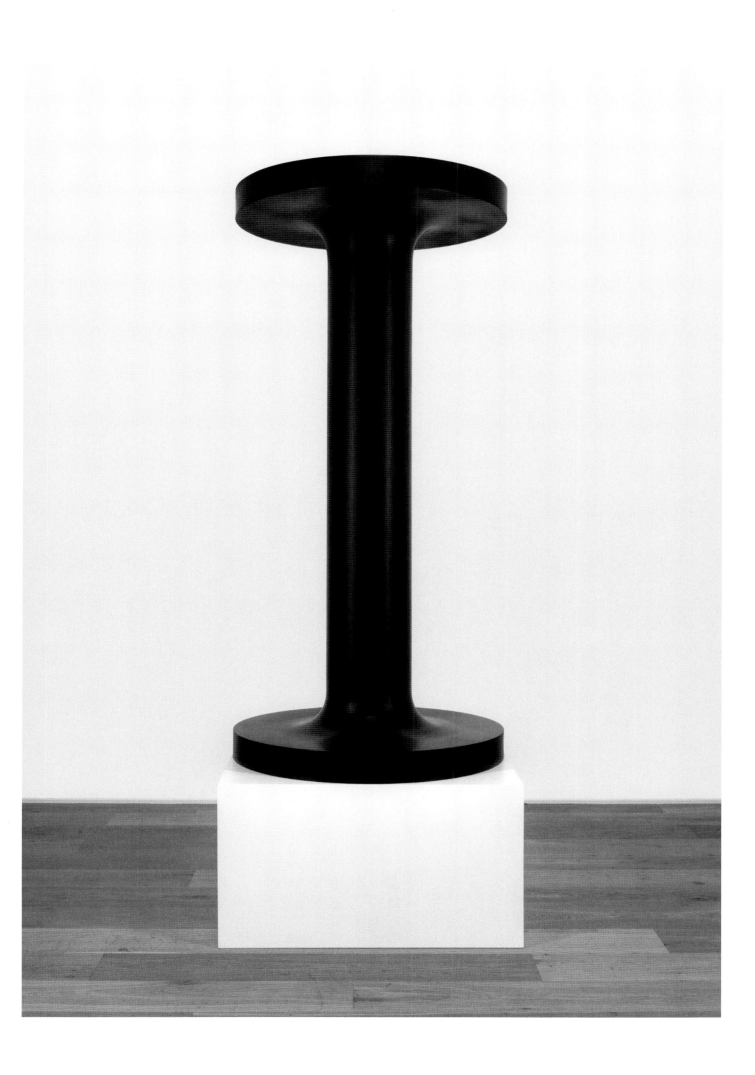

Self (Century), 2014
glass reinforced polyester on painted wooden base, sculpture: 180 x 84 cm, plinth: 47 x 85 x 85 cm

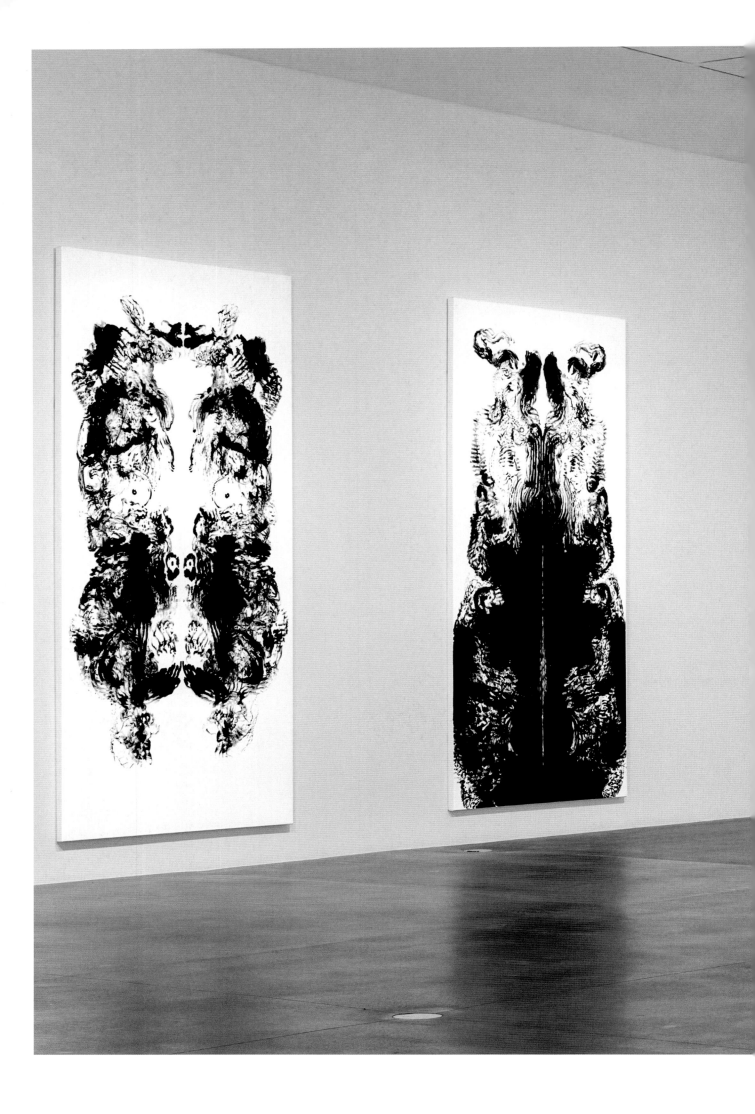

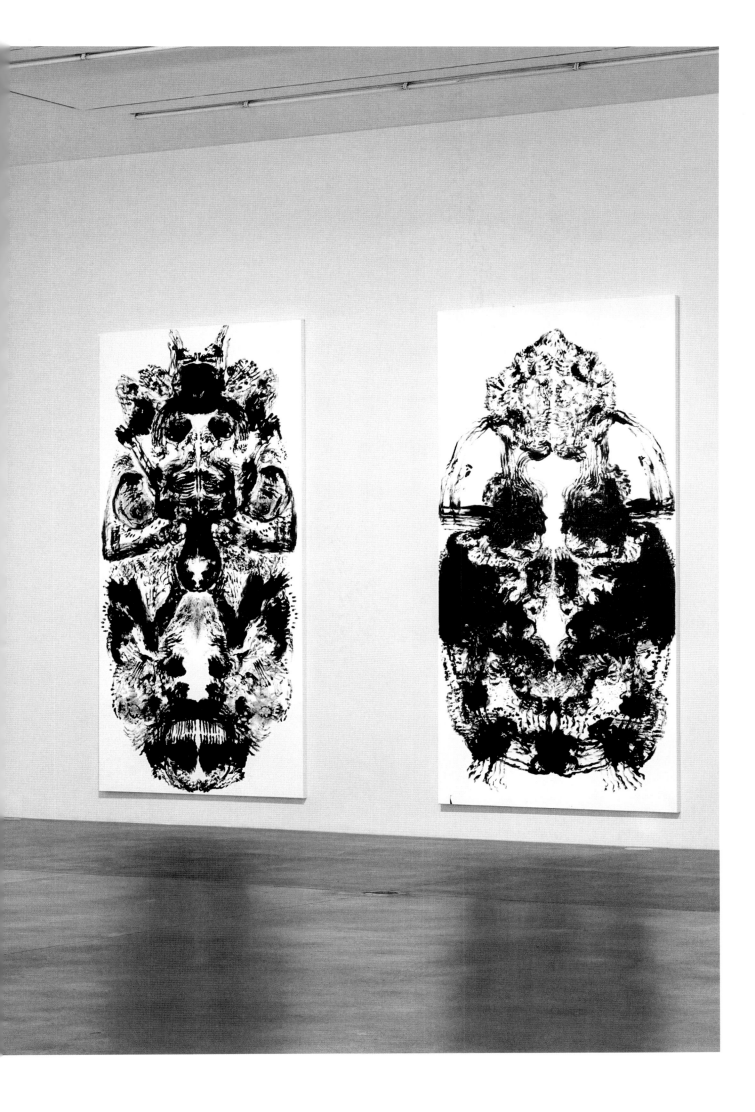

id Paintings, 2015
installation view: 'Mark Wallinger ID', Hauser & Wirth, London, 2016

MARK²
MARK WALLINGER AND BETH BATE
IN CONVERSATION

Aloitetaan tuoreesta tuotannostasi ja ennen kaikkea hienoista *id-maalauksista*. Miten ne ovat syntyneet?

Ne ovat tulosta ateljeetyöskentelystä, mitä täytynee pitää tervetulleena läpimurtona, koska olen tehnyt viime vuosina paljon julkisia projekteja. Pidän julkisten teosten tekemisestä, niihin liittyvästä ongelmanratkaisusta, niiden asettamista haasteista ja niiden vaatimasta sitoutumisesta, mutta nyt tuntui hyvältä tehdä jotakin aivan muuta.

Vähän toista vuotta sitten, viime vuoden tammikuussa, muutin uuteen ateljeehen, joka sijaitsee vanhassa pommitehtaassa Archwayssa. Se on korkea tila, joka ulottuu tehtaan kattoikkunaan asti, ja jotenkin darvinistisesti se houkutteli siirtymään *Omakuva*-sarjan teoskoosta suurempaan, lähinnä abstraktin ekspressionismin mittakaavaan. Teetätin siinä tarkoituksessa kiilakehyksiä omien vitruviaanisten mittojeni mukaisesti – niiden leveys vastaa sylini leveyttä tai pituuttani, ja korkeudeltaan ne ovat kaksi kertaa sen verran. Aloitin maalaamisen huhtikuussa 2015 tekemällä kymmenkunta työtä, joissa kokeilin maalaustaiteen kieltä laidasta laitaan ja hain tuntumaa mittakaavaan. Tavallaan ne olivat ihan toimivia töitä, mutta työn jälki edusti tuttua repertoaariani. Omakuvaprojektini oli jatkunut jo pitkään, ja niitä oli siinä vaiheessa jo yli sadan erikokoisen maalauksen sarja.

Sarjan loppupuolella käytin viimeisen parin kolmen työn maalaamiseen sormiani – ja se tuntui toimivan. Sitten tein maalauksen, jossa käytin yhtä aikaa molempia käsiäni niin että painelin melko järjestelmällisesti kämmenenkuvia kankaalle irrottautumatta kuitenkaan keskellä olevasta "minähahmosta". Se johti pienimuotoiseen oivallukseen. Meni jonkin aikaa, ennen kuin tajusin, että olin piirtänyt kankaalle omat mittasuhteeni ja onnistunut samalla luomaan symmetriaa. Elokuun 11. päivänä aloin maalata niin, että työskentelin käytännössä nenä kiinni kankaassa.

Muistatko tosiaan päivämäärän noin tarkasti?

Muistan, koska kuvasin jokaisen työn iPhonellani, niistä tuli eräänlainen päiväkirja. Aloitin maalaamisen kutakuinkin sokkona, sillä seisoin aivan kankaan edessä ja maalasin molemmilla käsillä, samalla akryylimaalilla,

Let's start with the new body of work and those remarkable *id Paintings*, how did they come about?

They grew out of my studio practice which was a welcome breakthrough I suppose, not least because I'd gotten very involved in public projects over the last few years. I like doing them and I do like problem solving and the particular challenges and engagement they represent, but studio practice is different.

Just over a year ago, last January, I moved into a new studio in Archway in an old bomb factory. I got a very tall space which reaches up to the factory skylight and, in rather a Darwinian way, the opportunity presented itself to take the *Self Portrait* paintings to a more grand scale, maybe a more abstract expressionist scale. So, with that in mind I chose to have some stretchers made up to my Vitruvian proportions – more simply, the width is my span and my height as well, and they are double height. I started painting those in April 2015 and I made ten or a dozen paintings that ran the gamut of painterly language, just to see what would happen at that scale. They worked to a certain degree but they were within a known repertoire of mark-making. Those self portraits have been a long-standing project so I was well into over a hundred of these paintings of various sizes.

Towards the end of them, with the last two or three, I started using my fingers to paint with and I quite liked what was happening. I then made a painting in which I used both my hands simultaneously, making these handprints in quite a methodical way but still clinging onto this figure of the I in the middle of it. That was a bit of a breakthrough moment. It took a little while for the penny to drop that these were my proportions and that I seemed to have managed symmetry. On 11 August I started a painting in which I was pretty much nose up to the canvas.

You remember that date very clearly?

Yes because I snapped them all on my iPhone so inevitably they are quite diaristic. I embarked on this painting which I did pretty much blind, so I was

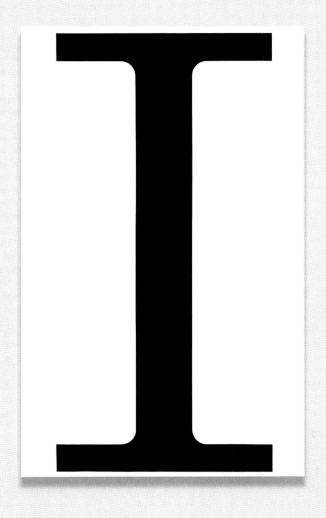

Self Portrait (Sim Sum), 2007
acrylic on canvas, 183 x 113 cm

67

jolla olen tehnyt *Omakuvat* – pigmentti on luumustaa, joka ei muutu siniseksi eikä ruskeaksi. Työskentelin kirjaimellisesti käsikopelolla. Lopputulos oli kiinnostava jo siksi, että se toi mieleen monenlaisia asioita, mutta sen lisäksi se oli jälki tapahtumasta *ja* maalaus. Eli siinä oli se, mitä se oli ja se, miten se oli tehty.

Sitten vain kiepautin kankaan ylösalaisin ja aloitin uudestaan toisesta päästä. Ajattelin heti, että teos vaati jonkinlaista dialogia. Tein sinä päivänä kolme työtä ja olin tavattoman innoissani. Tuntui, että olin keksinyt jotakin varsinkin kun mietin mittasuhteiden täyttä merkitystä. Taiteilijana sitä yrittää suurimman osan ajasta heittää mielestään kaiken mahdollisen maailmasta, taidehistoriasta ja kaikesta muustakin, jotta pääsisi pisteeseen, jossa voi vain *olla* ja *tehdä*. Niin minulla sitten oli yhtäkkiä pari sataa sivellintä, jotka olivat käyneet tarpeettomiksi. Minun ei tarvinnut murehtia oliko mittakaava mielivaltainen, koska se ei ollut sitä. Jatkoin maalaamista mustalla värillä valkoiselle pohjalle. Tuntui kuin olisin löytänyt ateljeessa jotakin aivan uutta ja tajusin, että en ollut kokenut sitä tunnetta vähään aikaan. Se antoi hirveästi energiaa.

Miksi asetit itsellesi niin tavattoman tiukat reunaehdot?

Siksi että – tämä on suorastaan kliseistä – tuntuu tosiaan uskomattoman vapauttavalta, kun ei tarvitse kiinnittää huomiota joutavuuksiin. Tuntui, että saattoi olla läsnä hetkessä, ja sitä tunnetta on aika vaikea kuvata. Minun piti psyykata itseäni aina ennen uuden maalauksen aloittamista. Jokaiselle maalaukselle kehkeytyi nopeasti oma luonteensa tai identiteettinsä, tai se alkoi esittää vaatimuksia tai ehdotuksia, joita minä toteutin. Tiettyyn pisteeseen päästyäni ajattelin, että näyttääpä kiinnostavalta, ja kun käänsin kankaan ylösalaisin, se jokin, mikä oli jo tuoretta ja uutta, muuttui entistä tuoreemmaksi ja kummalliseksi. Sekin vaati dialogia tai loppuunsaattamista.

Mietin Vitruviuksen miestä ja Rorschachia ja tajusin sellaisen suuren ja merkillisen asian, että melkeinpä mikä tahansa merkki muuttuu arvovaltaiseksi, kun se yhdistetään omaan peilikuvaansa. Se on näköjään väistämätöntä. Vaikka sen tekisi kuinka usein, vaikutus säilyy. Me olemme kaksikylkisiä olentoja, symmetria on osa perusolemustamme, mutta tuntuu siltä että mustetahrat, niiden kokoontaittaminen ja symmetria, laukaisevat meissä kyvyn nähdä kuvia tai kuvitella muotoja. Se on meissä samalla tavoin annettuna kuin psykologisessa testissäkin, mutta sillä tuntuu olevan suora kytkös alitajunnan toimintaan, sen flow-tilaan.

Sinulle oli siis yllätys, että 'onnistuit luomaan symmetriaa'?

Epäilemättä kuka tahansa pystyy siihen, mutta kahdella kädellä maalaamisen historia on luullakseni aika lyhyt! Käsillä maalaaminen kuulostaa suurpiirteiseltä, vaikka

standing up against the canvas, using both my hands, using the same acrylic paint that I'd used for the *Self Portraits* – ivory black, which doesn't go blue or brown. I was literally just feeling my way around. I found the result interesting because it was already redolent of a lot of things, but it was also both a trace of an event *and* a painting. So it was both as it was *and* as it was made.

Then I simply flipped the canvas upside down and started at the other end. Already I was thinking the piece was asking for some kind of dialogue. I made three paintings that day and I was really quite excited. I felt something had happened there, not least when I considered the full implication of the proportions. I think as an artist, for much of the time, you're trying to throw out as much of the rest of the world, art history and everything, to arrive at a place where you can just *be* and *do*. So I then had about 200 brushes that were suddenly irrelevant. I didn't have to worry about the scale being arbitrary because it wasn't. I carried on working black on white. So it felt as if I had discovered something properly in the studio and I realised I hadn't had that feeling for a while. It was hugely energising.

Why did you set yourself such incredibly strict parameters to work within?

It was because – although it's almost clichéd – it does give you an incredible sense of freedom as you aren't distracted by irrelevancies. It did seem like a way of being in the moment and that's quite hard to describe. I did have to psych myself up before doing a painting. Very quickly, each one assumed a character or identity or made certain demands or suggestions that I ran with. I'd reach a certain point and think, that's interesting, and when I flipped it upside down, something that was already fresh and new became *re*-freshed and strange suddenly. Again, it invites this dialogue or completion.

I thought about the Vitruvian man, then Rorschach, and realised that one of the rich and strange things that almost any mark, if accompanied by its mirror image, suddenly assumes an authority. It seems like it had to be. It doesn't matter how often that happens it still does something. We are bilateral creatures, we're hardwired for symmetry, but it seems that the inkblots, that folding together, that symmetry, throws up this capacity to see images or to conjure shapes. It's there as a given as a psychological test but it seems to itself have tapped into that flow of the way the unconscious happens.

You said that you 'seemed surprised', to have managed symmetry?'

Everyone can I suppose but there's probably a small history of two-handed painting! When one speaks

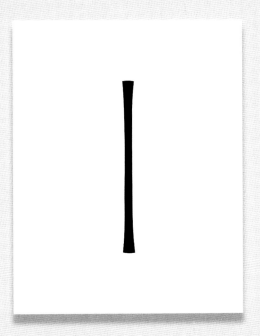

Self Portrait (Gradl), 2008
acrylic on canvas, 122 x 92 cm

kädet ovat kaikkein näppärin ruumiinosa. Todellisuudessa käsillä yltää tekemään merkkejä paremmin ja ilmeikkäämmin kuin jos väri on siveltimessä. Tässäkin kaikki rajoittavilta tuntuneet tekijät muuttuivat uudenlaiseksi vapaudeksi.

Toteutit aikaisemmin maalaamalla suuren määrän omakuvia, mutta onko suhteesi maalaamiseen nyt uudistunut aivan täysin?

Kyllä se on – sanoin jossakin yhteydessä, että siirryin "maalatusta minästä" "maalaavaan minään". Olin yhtä maalaamisen kanssa. Lopputuloksessa näkyy tekemisen tapa, joten siitä välittyy jälkiä merkityksestä tai välttämättömyydestä – se oli pakko toteuttaa.

Työsi ovat niin kursailemattomia, että jotkut niistä suorastaan järkyttävät. Osasitko odottaa ihmisten reaktioita?

Tajusin jo varhain, että näitä töitä ei parane ujostella, ja se merkitsi aikamoista uutta vapautta. Omakuvat perustuivat enemmän tai vähemmän fonttien ja maalausten, abstraktion ja ekspressionismin tuttuun kieleen. Nämä työt onnistuvat sivuuttamaan kaiken sellaisen. Suoraan sanottuna minusta tuntui, että tein jotakin uutta. Liikuin kartoittamattomalla alueella, joten en voinut ujostella eikä ironialle ollut sijaa. Enimmäkseen ne ikään kuin hoipertelivat minua kohti intuitiivisesti elehtien, mutta minun oli pidettävä prosessi joustavana sil lä varalta, että jos työt alkoivat muuttua liian kuvaileviksi tai niihin alkoi ilmaantua tiettyjä aiheita, saatoin joko sotkea koko työn tai ajatella, että OK, tässä kävi nyt näin. Se oli vähän niin kuin jongleerausta, pidin kaikkia palloja ilmassa yhtä aikaa, kunnes aivan viime hetkellä oli aika todeta, että selvä, nyt se on valmis!

Töitä on kertynyt tähän mennessä kaikkiaan kuusikymmentäviisi ja jokaisella on melkeinpä oma persoonallisuutensa.

Niin, minusta niillä on, ja se on kummallista, koska niissä on rauhoittavaa jatkuvuutta, tuntuu hyvältä kun ne ovat ateljeessa ja voin katsella niitä joka päivä. Myös niissä käytetty maali on melko armahtavaa. Se kuivuu mukavasti kuin muste, siinä on kalligrafinen, kuin imupaperilla kuivattu ominaislaatu. Tietyssä kuivumisen vaiheessa siinä erottuu häiritseviä jälkiä, mutta kuivuessaan ne asettuvat osaksi haettua tulosta. Maalaamisessa olennaista on myös maalin kuivumisaika – en antanut itselleni kertaakaan lupaa maalata kuivuneen maalin päälle. Työn piti olla elossa loppuun asti.

Prosessi on siis kertaluonteinen – kuinka kauan se kesti ja milloin tiesit, että työ on valmis?

Se vaihteli. Pari työtä valmistui puolessa tunnissa, mutta yleensä työvaihe kesti kolmisen tuntia. Kaksi ensimmäistä teosta olivat paljolti pelkkää toiminnan dokumentointia, ja niiden kohdalla olin kaikkein vähiten selvillä siitä, mihin prosessi lopulta johtaisi, ja sen vuoksi

about painting with your hands it sounds crude but they are the most dextrous things we have. In actual fact you can move a mark far further and with far more subtlety that you could with any loaded brush. Again, in a way all those things that seemed restrictive became a new freedom.

So has your relationship with painting, having previously produced so many self portraits, become completely refreshed?

Yes, it has. I said somewhere that I'd moved from 'the painted I' to 'I paint'. I was inhabiting it. It was a history of a performance so it had this trace of something that carries an import or urgency – it had to be enacted.

They're so raw, I find some of them emotionally shocking. Were you prepared for people's reactions?

Early on I thought I'd better not get embarrassed about these, so that was quite a new freedom as well. The self portraits, to a greater or lesser extent, were pitched against a known language of fonts, of paintings, of abstraction and expressionism. These seemed to manage to bypass all of that. Frankly, it felt like I was doing something new. So it was uncharted, I couldn't be embarrassed and there was no room for irony. Much of the time they teetered towards me just gesturing, in an intuitive way, but I had to keep the whole process very fluid so if they started becoming too descriptive or if certain things started appearing, then sometimes I would mess it up and other times I'd think, OK that's happened. It was a bit like juggling, keeping all in the balls in the air until, right at the very last minute, you can say, right that's finished!

You have sixty-six of them now and each almost has their own personality?

Yes, I think they do and it's odd because I find them reassuringly sustaining, having them lying around the studio, coming in and seeing them every day. The paint is rather forgiving as well. It dries in a way that's satisfyingly inky so it is a very basic calligraphic quality, blotted. There's a certain point before the painting has dried where there are a lot of jarringly disparate marks that settle down into a resolution as it dries. The other thing about the activity is the drying time of the paint itself – I never allowed myself to paint wet over dry. The thing had to be live until the end.

So it's a single process – how long would that take and how did you know when you were finished?

It varied. I did a couple in around half an hour but usually about three hours. The first two were very much just a document of the activity and the least conscious of where the process might be leading and

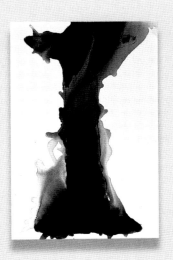

Self Portrait (Freehand 33), 2013
acrylic on canvas, 85 x 56 cm

opin keskeyttämään maalaamisen ennen kuin tuloksena oli mitään tunnistettavaa tai lopullista. Se kuului siihen työtapaan. Se oli taistelua omia makutottumuksia tai valmiiksi tekemisen ideaa vastaan. Luotin siihen, mitä maalaaminen oli dokumentoinut, ja osasin lopettaa silloin, kun tajusin että työtä alkoivat ohjailla piilevät käsitykset siitä, miten maalaus muodollisesti tehdään valmiiksi. Kyse oli pikemminkin keskeyttämisestä kuin lopettamisesta, mutta näitäkin termejä käyttäessäni tiedostan, että puhun ennemminkin tapahtumasta ajassa kuin tilassa.

Fyysinen läsnäolosi näissä uusissa töissä on kiinnostavaa. Se käy selvästi ilmi *id-maalauksissa* – sinun hahmosi, mittakaavasi ja kämmenenjälkesi – mutta näkyy yhtä lailla myös liikkuvissa kuvissasi. Miten teit *Varjokulkijan* ja *Telluurion*?

Hyvä kysymys – mittakaava ja läsnäolo ovat minulle tavattoman tärkeitä. Toivoakseni useimmissa töissäni on mukana alkuinnostus, se hetki, kun havaitsen, keksin tai oivallan jotakin. Niin sai alkunsa *Varjokulkija,* joka on näistä kahdesta varhaisempi työ. Oli poikkeuksellisen aurinkoinen ja lämmin lokakuinen viikonloppu, ja kun lähdin kotoa, aurinko paistoi suoraan kadun suuntaisesti. Kiinnitin huomiota varjooni, joka oli siihen aikaan vuodesta aika pitkä mutta piirtyi eteeni poikkeuksellisen terävästi. Olin vastikään ostanut kameran, jolla saattoi tallentaa liikkuvaa kuvaa, ja niin kuljeskelin sinne tänne kamera kaulassa ja kuvasin varjoani. Jonkin ajan päästä keksin tekniikan, jolla kamera pysyi vakaana ja saatoin kävellä ja kuvata niin ettei kameran paikkaa voinut päätellä – kamera ei näy, eikä myöskään näytä siltä, että minulla olisi jotain käsissäni.

Millaista tekniikkaa käytit?

Kamera riippui kaulahihnan varassa ja solmin narusta eräänlaiset kuolaimet, jotka sidoin kameran hihnan kanssa samoihin lenkkeihin, ja otin ne hampaitten väliin. Kokeilin kuvaamista muutamassa paikassa, mutta halusin mieluiten tehdä pari vilkasta elämänmenoa kuvaavaa teosta Sohon jalkakäytävillä, missä näkyi jälkiä ihmisistä ja yön jälkimainninkeja. Siitä syntyi ensimmäinen teos. Käveleminen suoraan varjoa kohti näytti yliampuvalta, mutta kun kävelin pitkin Shaftesbury Avenueta, keksin vinon kulman, joka toi kuvaan dynamiikkaa. Yrityksen ja erehdyksen kautta opin lopulta katsomaan kävellessäni etsintä ja erottamaan jalkani kuvan alalaidassa. Teosta esitetään isona pystykuvana monitorilla, joka nojaa seinään kuin kokovartalopeili ja houkuttelee katsomaan. Mittakaava oli hyvin tärkeä sekä tässä työssä että *Telluuriossa*.

Myös *Telluuriossa* oli kyse "hoksaamisesta". Äitini oli sairastellut ja olin ollut pari päivää hänen luonaan. Tarvitsin wifi-yhteyttä, joten lähdin autolla kirjastoon, jossa minulla oli tapana käydä lapsena. Matkan varrella oli liikenneympyrä, jonka muistan aikojen alusta asti. Juuri siinä liikenneympyrässä minä aikoinani opettelin,

because of that I learnt to stop before any recognition of resolution occurred to me. That was true to the activity. You're in a battle against your own sense of taste or idea of completion. There was a trust in what the painting had documented and knowing when to stop when I was aware that I was sending it in the direction of a residual idea of how a painting is resolved formally. It's more of a point of arrest than an ending, but even in using those terms I'm aware I'm talking about something in time rather than space.

I'm interested in your physical presence within this new body of work. It's very clear in the *id Paintings* – your shape, your scale, your handprints – but also in the moving image works. What was your process with *Shadow Walker* and *Orrery*?

That's a good question – scale and presence are very important to me. I hope most of my works have an initial engaging aspect which is about my moment of noticing something, discovering something or being struck by something, which is how *Shadow Walker*, the earlier piece, came about. It was a preternaturally sunny hot weekend in October and I walked out of my house and the sun was shining directly up and down the road. I noticed my shadow, although quite long at that time of year, was incredibly sharp down the street in front of me. I'd recently bought a new camera that took moving images and I started to wander about with this thing around my neck, filming my shadow. After a while I devised my own technique to keep the camera steady so I could walk and record in such a way in which it's not obvious where the camera is – the camera is not visible and I don't appear to be holding anything.

What was the technique?

I had the strap around my neck and I made something like a horse's bit out of string, tied around the same loops for the camera strap that I gritted between my teeth. I tried it in various locations but I cherished the idea of doing a couple of pieces that were about the teaming life, the human remains and aftermath of nights in Soho on the pavements, so this was the first one. Walking directly towards my shadow looked hammy and then I hit a diagonal that gave the image dynamism as I was walking up Shaftesbury Avenue. Through trial and error I eventually reached a point where I could see in the viewfinder as I was walking, where my actual feet were meeting the bottom of the frame. The piece is shown on a large monitor, portrait shaped, leaned against the wall, which echoes a full-length mirror inviting the viewer to look. Scale was important here and with *Orrery*.

Again, *Orrery* was a 'noticing' work. My mother had been poorly and I'd been at her house for a

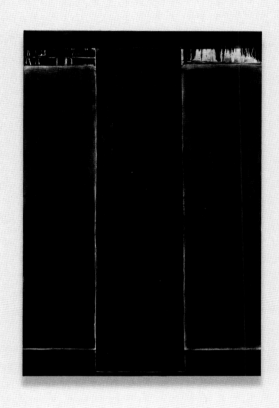

Self Portrait (Freehand 56), 20⁻3
acrylic on canvas, 137 x 91 cm

miten liikenneympyrässä ajetaan. Ympyrää kiertäessä panin merkille, että keskellä seisoi kauniin näköinen yksinäinen tammi, ja ryhdyin kuvaamaan sitä iPhonella kuljettajan puoleisesta sivuikkunasta samalla kun ajoin muutaman kierroksen. Lopputuloksena oli pysähtynyt kuva, jossa puu pyöri eräänlaisessa tanssissa, ja samalla tajusin, että liikenneympyrät ovat täydellisen pyöreitä. Oivallus ei ollut täysin uusi, sillä olin jo leikkinyt Googlen kartoilla. On omalla laillaan vangitsevaa, kun huomaa satelliittikuvassa liikenneympyrän. Ne näyttävät virheettömiltä planeetoilta keskellä sekasortoa, ja tuntuu kuin ne vihjaisivat, että tässä on pohjimmiltaan jokin järjestys!

Siinäpä symmetriaa!

Siinäpä symmetriaa, aivan. Harjaannuin pikkuhiljaa kuvaamaan ja keksin hienon tekniikan, jossa kamera kiinnitettiin ikkunaan sinitarralla, ja lopulta opin käyttämään myös vesivaakatoimintoa, jolla puhelimen sai suoraan. Muutaman kierroksen jälkeen tajusin, että silloin kun aurinkoa ei näkynyt, liikuin kiertoradalla. Se oli tavallaan pieni ja nopeutettu versio aurinkoa kiertävästä radasta niin, että aurinko näyttäytyi jokaisella kierroksella. Sitten ajattelin, että jos yksi kierros liikenneympyrässä vastaa päivää, jossa aurinko on vakio, yleistystä voi jatkaa edelleen niin, että yksi auringon kierros vastaa yhtä vuotta, ja se johti ideaan dokumentoida kaikki neljä vuodenaikaa.

Yhdessä vaiheessa ajattelin, että halusin nähdä miltä kuva näyttää isompana tuotantona, joten palkkasin ammattikuvaajan, elokuvaajan, joka viritti autoon koko kalustonsa ja 4k-kameran. Tulos oli hieno, mutta se ei enää koskettanut minua. iPhone on nykyään niin yleinen, että olemme oppineet lukemaan valokuvaa ja liikkuvaa kuvaa sen asettamissa puitteissa, sen resoluutiolla ja sen vakiolinssin läpi nähtynä, joten se vastaa eräänlaista jokapäiväistä todellisuuskäsitystä. Kun haluamme viestiä jotakin, viestin muoto on tämä sama. Niin iPhonesta tuli lopulta tärkeä työväline. Sekin on tärkeää, että kuka tahansa voi ajatella itsensä auton kuljettajaksi. Hienon tuotannon lopputulos saattaa tuntua oudon persoonattomalta. Siinä hetkessä ja iPhonessa oli jotakin osuvaa, joka oli pakko tallentaa – halusin jakaa sen mitä olin löytänyt.

Eli kun töitä yrittää tehdä korkealaatuisilla välineillä, lopputulos ei tunnukaan syystä tai toisesta todelliselta? Minusta ajatus sinitarralla auton ikkunaan kiinnitetystä iPhonesta ja sinusta kävelemässä pitkin Shaftesbury Avenueta lanka hampaissa on mainio – sinulla on hyvin läheinen suhde yksinkertaiseen tekniikkaan ja työn fyysiseen puoleen.

Aivan, ja minusta tuntuu että ihmisiä minun laillani huvittaa se miten absurdia on kiertää liikenneympyrää kerran toisensa perään, sillä se rikkoo rajoja. Liikenneympyrä on täysin pyöreä, joten autoa ei tarvitse ohjata, ja tulin siihen tulokseen, että ihannenopeus oli

couple of days. I needed to get wifi coverage so I drove down to the library that I used as a kid. To get there I had to go around this roundabout, which I'd known since the year dot. My first driving lesson on a roundabout was on that roundabout. As I was going around I was struck by the fact that there was this single oak tree in the middle which was rather beautiful and I just held my iPhone against the driver's side window and drove around a few times. The result was that, within the stillness of the frame, the tree revolves in some kind of dance and also the realisation that roundabouts are perfectly round. This wasn't a complete revelation because I had played with Google maps. There's something arresting about the satellite pictures when you hit pictures of roundabouts. They look like perfect planets in the middle of all this mess, this thing that suggests finally some order in all this!

Some symmetry!

Some symmetry, exactly. I gradually got better at it and introduced the sophisticated technique of adhering the camera to the window with Blu-tack and eventually learning how to use the spirit level function on the phone to get it level. What clicked into place after I'd done that a few times was that when the sun was out, I was doing an orbit. In a sense I'm doing this tiny and accelerated version of an orbit of the sun, so the sun would come around every circuit. I then thought if one orbit of a roundabout is a day, with the sun as a constant, then to extrapolate it further to one revolution of the sun being a year, that gave me the idea to document the four seasons.

At one point I thought I'd like to see what it would look like as a bigger production and so I did work with a professional camera person, a filmmaker, a rig on the car and a 4k camera. It looked slick but it had lost its contact with me. I think the iPhone is so ubiquitous that we've learnt to read photographic and moving images in that frame and to that degree of resolution and with that lens type that it equates to some kind of everyday grasp of reality. Every time we want to ping something to someone, this is the form it comes in. So the iPhone became an important thing in the end. And it's also important that everyone can relate to being the driver in the car. If something is highly produced, it can feel strangely unauthored. There was something opportune about that moment and the iPhone that had to be preserved – I'm sharing my discovery.

So you do try to work with high end kit, yet it doesn't feel as real somehow? I love the idea that you have an iPhone Blu-tacked to the inside of your car window, you're walking down Shaftesbury Avenue with a piece of string between your teeth – you're incredibly

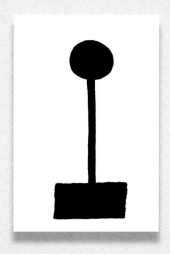

Self Portrait (Freehand 87), 2014
acrylic on canvas, 87 x 56 cm

neljätoista mailia tunnissa. Aluksi ympyrässä ajaminen nolottaa, mutta kaikki muut liikkuvat tietenkin omilla asioillaan, eikä kukaan huomaa vaikka joku pyörii liikenneympyrässä kaksikymmentä minuuttia. Niinpä, vaikka käynnissä onkin kuvaus, tunne on hyvin vapauttava. Minusta se tuntui rauhoittavalta ja oli ilo tehdä jotakin merkityksellistä, joka tuntui arkiajattelussa täysin merkityksettömältä. Se oli kuin olisi pelannut peliä, josta kukaan ei tiennyt mitään. Löysin kaiken keskeltä rauhan, mikä oli varsin omituista. Kaikki muut olivat matkalla jonnekin, mutta minulla ei ollut kiirettä mihinkään.

Pidän ajatuksesta, että liikenneympyrä on sinulle järjestyksen symboli kaaoksen keskellä ja löydät yhteyden myös mietiskelyyn ja symmetriaan. Sopusointu on ristiriidassa alitajuisen minämme sekasorron kanssa. *Telluuriota* siis kuvattiin kaikkina neljänä vuodenaikana – kuinka tärkeitä kesto ja toisto ovat tässä työssä?

Liikenneympyrän kiertäminen tuntuu silkalta toistolta, mutta se vastaa meidän omaa sykliämme, se on kahdenkymmenenneljän sekunnin pituinen meditaatio yhtäläisyydestä ja erilaisuudesta. Ymmärrämme tiettyjä asioita syvällisesti ajan avulla; vuosi on yksi asia ja päivä on kaikkein lyhyin jakso. Meillä on suhde eiliseen ja opimme elämään elämäämme syklisesti. En koskaan kyllästy puhumaan Joycen *Odysseuksesta* – se tapahtuu yhden vuorokauden kuluessa ja kertomuksessa se vuorokausi oli jokainen päivä. Se on äärimmäisen viekoittelevaa, koska olemme kuolevaisia ja juuttuneet arkisiin joutavuuksiin. Tiedämme sen ja yritämme pitää nämä kaksi ajatusta erillään suurimman osan aikaa, joten kyllä, on olemassa kiertämisen ja kierroksen viitekehys.

Siitä asti perustuu parturin sauvaan, josta olen aina pitänyt kovasti. Teoksessa parturin sauvan yksi kierros on animoitu jatkumaan ikuisesti. Sen pohjana on viehtymykseni illuusioihin, ja tartun yhteen illuusioon, parturinsauvan loputtomasti kohoavaan spiraaliin, ja leikittelen sillä käyttäen toista illuusiota eli filmiä – liikkumattomia kuvia jotka muodostavat toisiinsa liitettyinä jotakin ikuista.

Se on uskomaton työ, ja sen keskellä näkyy myös kello …

… ja kellon pieni pieni viisari, joka nykii edestakaisin. Juuri siinä on illuusioiden ja peilin ydin – ollaan vedenjakajalla. Ne paljastavat asioiden tosiolemuksen olemalla tavallaan jotakin muuta. Tai heittävät ihmisen havaitsevana olentona ajassa taaksepäin.

Työhön, jonka nimeksi tuli sittemmin *Ego*, otin iPhonella kuvan vasemmasta ja oikeasta kädestäni. Mietin, että myös Michelangelon *Aatamin luomisessa* on vasen ja oikea käsi. Niin poseerasin kummallakin kädelläni samalla tavalla kuin Michelangelon freskossa ja mietin, että katselin oman vartaloni ulommaisia osia. Siinä oli jotakin outoa. Luomisessa, luovuuden

connected in a very low tech way with the physical making of the work.

Yes, and I think people get some joy, as I do now, out of the absurdity of just going round and round a roundabout because it transgresses something. A roundabout is perfectly round so there's no steering involved and I decided that fourteen miles an hour was the optimum speed. To begin with you feel incredibly self-conscious but of course everyone else is going about their day, they don't know that you've been going around for the last twenty minutes. And so besides the fact that this thing is being recorded, it is rather a liberating feeling. I found it rather soothing, I found joy in doing something purposeful that in the everyday sense seemed without purpose. It was like being part of a game that no one knew about. In the middle of that I found peace, it was quite odd. Everyone else was on their way to somewhere and I was busy going nowhere!

I like that you said that the roundabout was a symbol of order amongst the chaos, again referring to reflection and symmetry. The neatness is in direct contrast to the mess of our unconscious selves. As *Orrery* was filmed over all four seasons, how important is duration and repetition here?

Going round and round a roundabout seems entirely repetitive but it represents our own cycle, it's a twenty-four second contemplation of sameness and difference. We understand certain things rather deeply in terms of time, a year is one thing and a day is the shortest interval. One can relate oneself to the day before and one learns to live your life in a cyclical way. I never really tire of mentioning Joyce's *Ulysses* – it takes place over twenty-four hours and that was every day in the epic. That is the most beguiling thing because we are mortal creatures caught up in everyday trivia. We know that and we try and keep those two thoughts far apart most of the time so, yes there is a subtext of revolving and revolution.

Ever Since features the barber's pole that I rather love. It's one revolution of the pole animated forever. It relates to my love of illusion and taking one illusion, which is this ever-rising spiral, and playing with the other illusion which is what film is – still frames that you can piece together and create something eternal.

It's amazing because you look at that work and you can see the clock in the middle of it …

… and you can just see the little hand jittering back and forth. That's the thing with illusions and mirrors – they're a teetering point. They reveal things as they are by being other in a sense. Or they throw you back so basically on yourself as a perceptual creature.

With the piece that came to be called *Ego*, I photographed my left and right hand with an iPhone. I thought about how it is a left and right hand in the

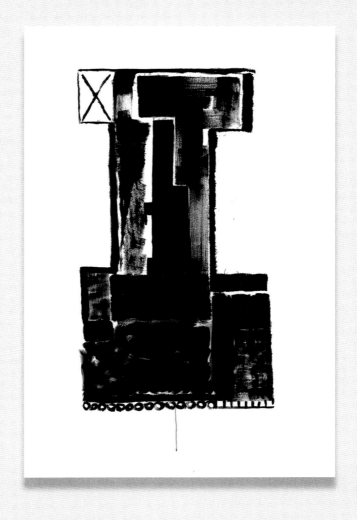

Self Portrait (Freehand 109), 2014
acrylic on canvas, 183 x 122 cm

luonteessa on jumalallinen kipinä, hybristinen piirre. Michelangelon hybris käy ilmi siinä, että tavallaan hän sanoo: Jumala loi *minut.* Kuvat olivat sinitarralla kiinni keittiön seinässä puolitoista vuotta, kunnes tajusin että katselin kahta omaa raajaani, joita voin liikutella, joita voin katsella ja joilla voin tehdä yhtä ja toista. Lopulta niistä tuli maalaamisen välineitä, eli teos toimi näistä kaikista syistä.

Superego perustuu Scotland Yardin tunnukseen – siitä on tullut poliisin tunnus yleisemminkin, se on tuttu televisiosta, puhuvien toimittajien taustalta ja niin poispäin. On varmaan ajateltu jotenkin puolivillaisesti, että pyörivä valvontakamera näyttäytyy väsymättömänä, kaikkitietävänä ja kaiken näkevänä. Päätin tehdä kamerasta peiliversion, joka pyörii samalla nopeudella mutta hyvin mielenkiintoisella korkeudella. Se on liian korkealla, jotta siitä voisi nähdä peilikuvansa, joten sille olettaa avaramman näköpiirin. Peileissä on se loputtoman kiinnostava puoli, että ne imevät itseensä koko edessä olevan maailman. Se on aina yhtä kiehtovaa ja samalla siinä on jotakin häiritsevää. Se että panin peilin vielä pyörimään, menee jo melkein liiallisuuksiin, mutta se tekee työstä hellittämättömän. Halusin tehdä teoksen, jonka lähtökohtana oli Scotland Yardin tunnus ja joka vei äärimmäisyyksiin sen, mikä tunnus oikeastaan on ja mitä se tarkoittaa. Halusin, että se tuottaa miltei fyysistä kipua.

Tein muistiinpanoja teoksen valmistuttua ja juutuin sanaan "apprehension" (suom. "huoli, pelko, levottomuus" tai "pidättäminen, vangitseminen"; kirjak. "ymmärtäminen"). Se on mielenkiintoinen sana, koska sen merkityksissä yhdistyvät ymmärtäminen ja huomaaminen, mutta myös pelkääminen ja vaikeasti ilmaistava levottomuus jostain tulevasta. Ja tämä on minusta, tavallaan, sekä yliminän että poliisin tehtävä. Toisaalta sana voi viitata myös rikollisen pidättämiseen.

Tosiaan! Kuinka tietoisesti asetat teokset *Superego* ja *Aika ja suhteelliset ulottuvuudet avaruudessa* vuoropuheluun toistensa kanssa?
Minulle valkeni varsin hitaasti, että olin tehnyt kaksi peilikuvaa toteemisista poliisitunnuksista. *Doctor Whon* vallankumouksellinen ja loistava oivallus on se, että siinä hyödynnetään poliisipuhelinkoppia, joka viittaa auktoriteettiin ja valppauteen, ja muutetaan se vallankumoukselliseksi kapistukseksi, jolla liikutaan niin avaruudessa kuin ajassakin. Sekin on kiinnostavaa, että Isossa-Britanniassa on enemmän valvontakameroita kuin missään muussa maassa. Mihin tahansa katsotkin, niitä on joka paikassa ja ne nauhoittavat kaiken. Jouduin 1980-luvulla erääseen välikohtaukseen ja päädyin sen seurauksena West Endin poliisiasemalle, jota vastapäätä sijaitsevassa galleriassa *Superego* oli myöhemmin esillä ensimmäisen kerran. Seurasin muutamia Britannian kansallispuolueen kannattajia, sillä he olivat häiriköineet kirjakaupassa jossa minäkin olin ollut, ja tarkoituksenani oli ilmiantaa heidät poliisille, mikä siihen aikaan vielä kävi päinsä. Enää poliiseja ei näe, koska kameroita on joka

fresco of *The Creation of Adam*. So I posed each hand as in the Michelangelo and at the same time I realised that I was looking at the limit of what I know of my body. It was then slightly strange, as well. There is a hubristic thing about the nature of creation or of creativity. Michelangelo is being hubristic, in a sense saying: and God created *me.* This work was something that was Blu-tacked to my kitchen wall for a year and a half until it struck me that I was looking at these two extremities that I can move about and look at and make things with. In the end they became the tools of the trade in the paintings so it worked for all those reasons.

With *Superego*, the work that relates to the Scotland Yard sign – the sign has, it's become a logo for the police and it performs for TV, for talking heads and so on. I suppose they probably had half an idea that this revolving object describes something relentlessly omniscient, all seeing. I chose to a make a mirrored version that revolves at the same speed and it's at a very interesting height. It is too tall to see one's own reflection in it so it suggests a more distant purview. Mirrors are endlessly fascinating to me in that they suck the entire world in from the space in front of them. That never fails to be entrancing and also rather disturbing. To have it revolve is almost to labour a point but then it becomes relentless. I wanted something that took that sign as starting point and pushed it to the extreme of what it was actually doing or saying. I wanted it to almost give you a physical ache.

I wrote some notes around the show, subsequent to making the work, and I got stuck on the word 'apprehension'. It is an interesting word because it suggests both comprehension, noticing, or seeing something, but also fearing something or being fearful of the future for some reason, that's hard to express. In a way I think that is both the function of the superego's and the function of the police. And you can apprehend a criminal!

Of course! How aware were you of setting up a conversation between *Superego* and *Time And Relative Dimensions In Space* ?
I was initially a bit slow in realising that I'd made two mirrored versions of totemic police items. I think the subversion and the brilliance of Doctor Who using the police box was to take something that was all about authority and keeping an eye out and making it this incredibly subversive thing that could not only move through space but time as well. I was also interested in the fact that Britain has the most CCTV cameras in the world. Whichever way you look at it they're everywhere and they're recording incidents. I was at the wrong end of something in the 1980s that ended me up in the West End Central Police Station, which is directly opposite the gallery where *Superego* is currently installed. I was following some British

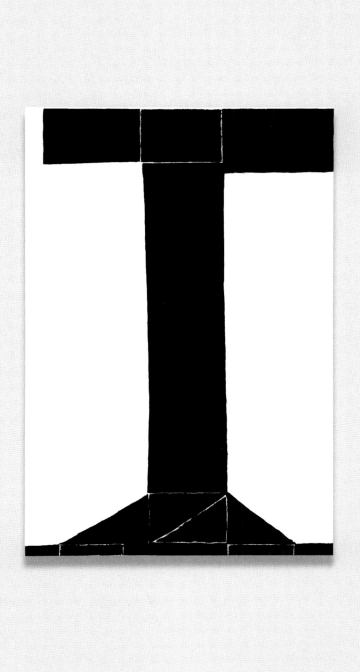

Self Portrait (Freehand 110), 2014
acrylic on canvas, 183 x 122 cm

paikassa ja niiden tarkoituksena on tallentaa todisteita, jotta voidaan osoittaa että tämä tai tuo tapahtui. Kansalaisen ainoa tehtävä on siis toimia todisteena.

Eli kuvaamisen kohde on todiste? Se on aika hyvä näkökulma Uinujaan.

Niin, totta, ja hassua sinänsä, kuva todistaa jälkijättöisesti myös siitä toisesta karhusta. Uinuja viittaa vihollislinjojen taakse solutettuun kaksoisagenttiin, ja koska Berliinissä kaikki historian arvet ovat näkyvissä, siellä on kiehtovaa kulkea. Berliinissä ihmistä ei tunnisteta ulkomaalaiseksi tai muukalaiseksi ennen kuin hän avaa suunsa, eli minäkin menin täydestä paikallisena asukkaana kun asuin siellä. Kulttuuriemme yhtäläisyydet olivat minusta silmiinpistäviä.

Muistin sadun, joka kuvattiin Itä-Saksassa vuonna 1957 ja esitettiin BBC:ssä 1960-luvulla nimellä The Singing Ringing Tree. Se traumatisoi koko sukupolveni, koska siinä kopea prinssi muutetaan karhuksi kostona hybriksestään. BBC esitti elokuvan muutaman jakson mittaisena sarjana, joten tarinaan piti palata aina viikon päästä, ja prinssi oli aina vain karhu. Se oli hirvittävää – lapset toki pitävät muodonmuutostarinoista, mutta tarinan lopussa sankarin kuuluu palata entiselleen. Muistan miten tarina sai minut ajattelemaan, että joskus mielikuvituksessa voi mennä niin pitkälle, ettei pääse enää takaisin. Siitä ajatuksesta tuli Uinujan perusvire, ja vaikka teoksen tekemiseen oli monia muitakin syitä – joista vähäisin ei suinkaan ollut se, että karhu on Berliinin vaakunaeläin – ammensin taustatarinaan paljon omasta lapsuudestani ja menneisyydestäni. Parin Berliinin-vuoteni aikana kuulin sikäläisiltä ystäviltäni, että filmi oli tuttu kaikille Itä-Saksassa kasvaneille mutta ei länsisaksalaisille. Tuntui hyvältä, että minulla oli jonkinlainen psyykkinen yhdysside rautaesiripun taakse.

Kolme kameramiestä ja ohjaaja kuvasivat teoksen Neue Nationalgalerien ulkopuolelta, joten teokseen reflektiivinen etäännyttäminen on ihan kirjaimellista, karhun ja katsojan välinen lasi tiedostetaan kaiken aikaa. Seitsemäntenä yönä lopetin suunnilleen aamukolmelta ja poistuin ovesta, joka oli gallerian nurkan takana. Siellä oli minua kuvannut valokuvaaja, ja hän kysyi olinko nähnyt toisen karhun. Hän vei minut gallerian toiselle puolelle, ja luulin että hän aikoi näyttää minulle jonkin karhun näköisen siluetin. Yhtäkkiä rakennuksen perällä, kaikkein kauimpana tiestä tai sieltä missä ihmisiä yleensä liikkui, näkyi aivan samanlainen karhu kuin minun teoksessani, painautuneena lasia vasten ikään kuin se olisi ikävöinyt menetettyä kumppaniaan.

Yritimme lähestyä toista karhua, mutta ei meille koskaan selvinnyt, kuka se oli. Luulin että joutuisin käymään sen kanssa jonkinlaista dialogia viimeiset kolme yötä, mutta sitä ei näkynyt toista kertaa. Sitten sen olemassaolosta löytyi todisteita valvontakameroiden kuvista ja valokuvaajan ottamista kuvista. Kuvat joutuivat kuitenkin sattumalta hukkaan ja löytyivät uudestaan vasta muutama kuukausi sitten. Olen kertonut tämän

National Party supporters who had overturned the bookshop I'd been in with the intention of pointing them out to a policeman which I naturally assumed would be the possible back then. You don't see the police anymore because we've got cameras everywhere and their function is to capture proof, to say that that incident really happened. So, as a citizen, your only function is to be there as evidence.

So you're filmed as proof? That's rather a nice way of thinking about Sleeper.

Well, yes, funnily enough, and the belated proof of the other bear. Sleeper is the term for a double agent planted behind enemy lines and because Berlin wears all of its history and scars, it is a fascinating place to walk around. Until you open your mouth, you're not recognised as foreign or alien so I could easily pass. I found the likenesses in our culture very striking,

I began thinking about a fable that was filmed in East Germany in 1957 and put out on the BBC in the 1960s as The Singing Ringing Tree. It traumatised my entire generation because in this tale the boastful prince pays for his hubris by being turned into a bear. Because the BBC serialised this film over a number of episodes, you'd return to the story a week later and he was still a bear. That was terrifying – children like transformation stories but they want to come back to normal. I remember feeling it suggested you could send your imagination too far sometimes and never be able to come back. That was the undertone to the work and although there were many other reasons to make Sleeper, not least because the bear is Berlin's symbol, I needed a lot of backstory, from my childhood and my past. I also discovered that friends I'd made after living in Berlin for a couple of years who'd been brought up in East Germany knew this film but West Germans didn't. It was nice to think I had this psychic connection behind the Iron Curtain.

There were three cameramen and a director who were all filming outside of the Neue Nationalgalerie so there was literally a reflective distancing because you were always aware of the glass that's between you and the bear. In the seventh night, I packed up about three in the morning and came out of the work's entrance around the corner up to the gallery. There was a photographer there who'd been taking pictures of me and he asked if I'd seen the other bear. He led me around the gallery and I thought he was going to show me a silhouette of something that looked like a bear. Suddenly I saw through at the very back of the building, the building furthest from the road or where anyone would naturally pass, a figure identical to my bear, pressed up against the glass as if pining for its lost partner.

We tried approaching this other bear but I never ever found out who did that. I thought I might have to be in dialogue with another bear for another

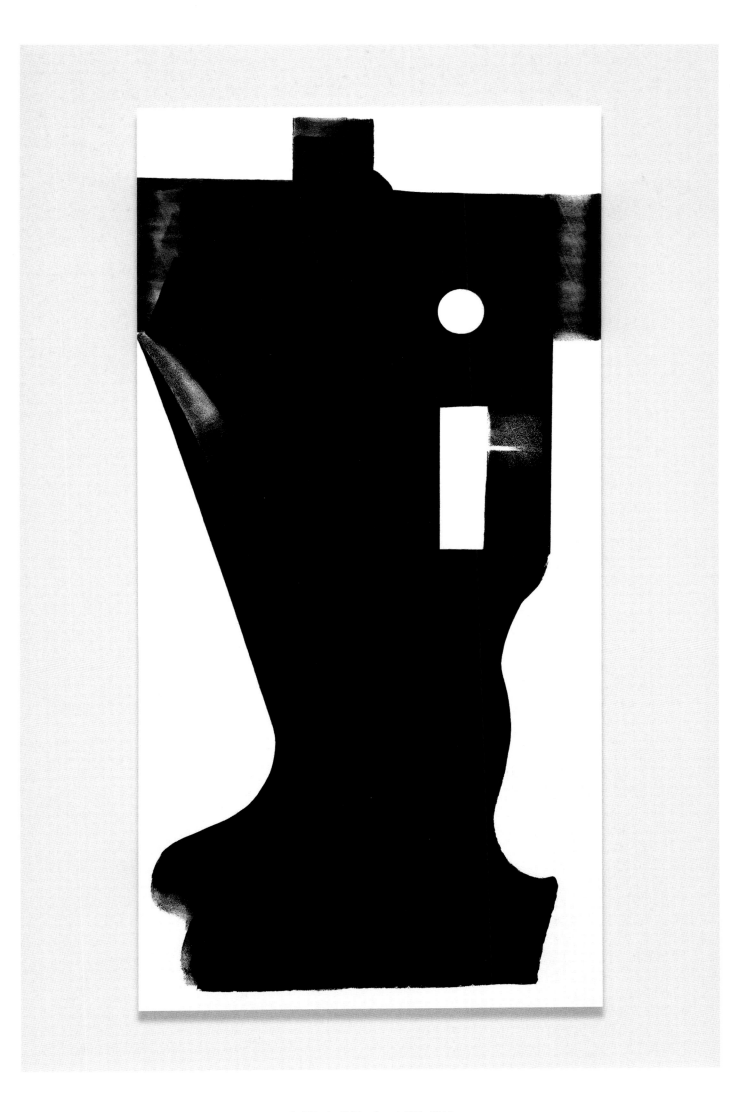

Self Portrait (Freehand 137), 2015
acrylic on canvas, 360 x 180 cm

tarinan niin monta kertaa, että todisteiden löytyminen niin monen vuoden jälkeen löi minut ällikällä.

Karhun lisäksi eläin, johon sinut yhdistetään useimmin – ei tosin yhtä inhimillistävästi – on hevonen. *Musta hevonen* ja *Valkoinen hevonen* ovat ilmeisesti syntyneet hyvin eri tavoin.

Niin ovat. Aloitetaan *Valkoisesta hevosesta.* Voitin vuonna 2008 kilpailun, jossa piti suunnitella viisikymmentä metriä korkea maamerkki uudelle kylälle, joka oli määrä rakentaa Kentin Ebbsfleetiin. Minusta tuntui että ainoa mahdollinen teos oli valkoinen hevonen, sillä Ebbsfleet on englantilaisen kalkkikaivostoiminnan merkittävä keskus. Kaikki tuntui viittaavan valkoiseen hevoseen joka kohoaisi niiden laakeiden kalkkikivikukkuloiden yllä, varsinkin kun tajusin, että Kentin kreivikunnan tunnuseläin, laukkaava valkoinen hevonen, muistutti saksilaisista maahantunkeutujista, Hengistista ja Horsasta, jonka nimestä englannin kieleen on tullut hevosta tarkoittava sana "horse". Heidän vaakunaeläimensä oli valkoinen hevonen. Minusta teoksen piti olla valkoinen täysiverinen ori, koska olen aina rakastanut täysiverisiä hevosia ja käyttänyt niitä monessa työssäni.

Tein luonnollisen kokoisen veistoksen, joka oli esillä British Councilin edessä Lontoossa. Käytin veistoksen pohjana skannauksia, joita oli tehty minun osaksi omistamastani hevosesta Riviera Redistä, koska kolossaaliveistoksen oli määrä vastata oikeaa hevosta kaikilta mittasuhteiltaan. On olemassa tietty hevosen kuvausasento, joka periytyy George Stubbsin hevosmaalauksista siitosorien kantakirjaan *General Stud Bookiin* saakka. Kirjassa on upeasti toteutettu kuvasarja oriista, jotka kaikki on pantu seisomaan asennossa, jossa ne eivät ikinä seiso luonnostaan, mutta siinä asennossa kaikki neljä jalkaa ovat näkyvissä ja eläinkauppiaat näkevät hevosen rakenteen yhdellä silmäyksellä.

Oli suuri ilo päästä tekemään luonnollisen kokoinen hevosveistos. Palasin siinä teokseeni *Rotu, luokka, sukupuoli,* jolla halusin tehdä kunniaa hevosen kauneudelle ja haastaa itseni kokeilemaan, riittävätkö taitoni sen kelvolliseen kuvaamiseen. *Valkoisen hevosen* kohdalla halusin nähdä, kuinka hyvin pystyn luomaan veistoksen, joka toteutettiin uusimmalla tekniikalla mutta joka vaati silti runsaasti työstämistä ja perinteistä kuvanveistotyötä.

Entä miten *Musta hevonen* syntyi?

Vähän myöhemmin alkoi tuntua, että minun piti tehdä *Valkoisen hevosen* varjo. Vuosien mittaan töissäni on tullut esiin lukuisia binäärisiä kytkentöjä. Kumpikin teos koskettaa meissä jotakin hyvin syvällistä ja atavistista, ja minun piti selvittää saattoiko musta hevonen olla yhtä merkityksellinen tai aito kuin valkoinen. Onhan se, mutta ensin minun piti antaa itselleni lupa tehdä se – ja olen tyytyväinen että tein sen, koska se on aivan toisenlainen.

three nights but it never appeared again. Then there was evidence of him on the CCTV and on photographs that the photographer had taken. I manage to lose these and it was just a few months ago that I refound them. I'd told this story so many times that finally seeing the evidence again after all those years was uncanny.

So aside from the bear, the animal with which you're most associated – albeit in a less anthropomorphic manner – is the horse. Your *The Black Horse* and *The White Horse* have had very different germinations haven't they?

Yes, they have. Starting with *The White Horse*, I won a competition in 2008 to design a fifty metre high landmark to draw attention to a new town that was due to be built at Ebbsfleet in Kent. A white horse seemed the only thing it could be there really, this being the big chalk mining centre of Britain. Everything was leading to the white horse on the down lands and my realisation that the rampant white horse was Kent's symbol because of the Saxon invaders Hengist and Horsa, from whom we get the name 'horse'. Their standard was a white horse. I thought it should be a white thoroughbred stallion as that's the thoroughbred I've always loved and have made extensive work about.

I made a life-size version which stood outside the British Council in London. This was based on scans of the horse I part own called Riviera Red because it was always the intention that the colossal version would be true in every proportion to a real horse. There's a pose that has been handed down all the way from Stubbs to the General Stud Book, which features a series of identically posed and lavishly photographed stallions standing in a way that they wouldn't naturally stand but in a manner that shows all four legs clearly so that livestock agents can see the conformation of the horse at a glance.

It became just a complete pleasure to make a life-size horse. Going all the way back to my series of oil paintings of racehorses, *Race, Class, Sex,* the main impetus behind this was a homage to the beauty of the horse and of dare to myself to be able to depict that in an adequate manner. *The White Horse* was to see how well I could create a sculpture that was based on cutting edge imaging technology but still required a lot of shifting about and proper sculptural work to achieve it.

So how did *The Black Horse* develop?

After a while I felt I needed to create *The White Horse's* shadow. There have been a lot of binary relationships in my work over the years. Both resonate with something quite deep and atavistic in us, and I needed to discover whether this could be as important or as authentic as a white horse.

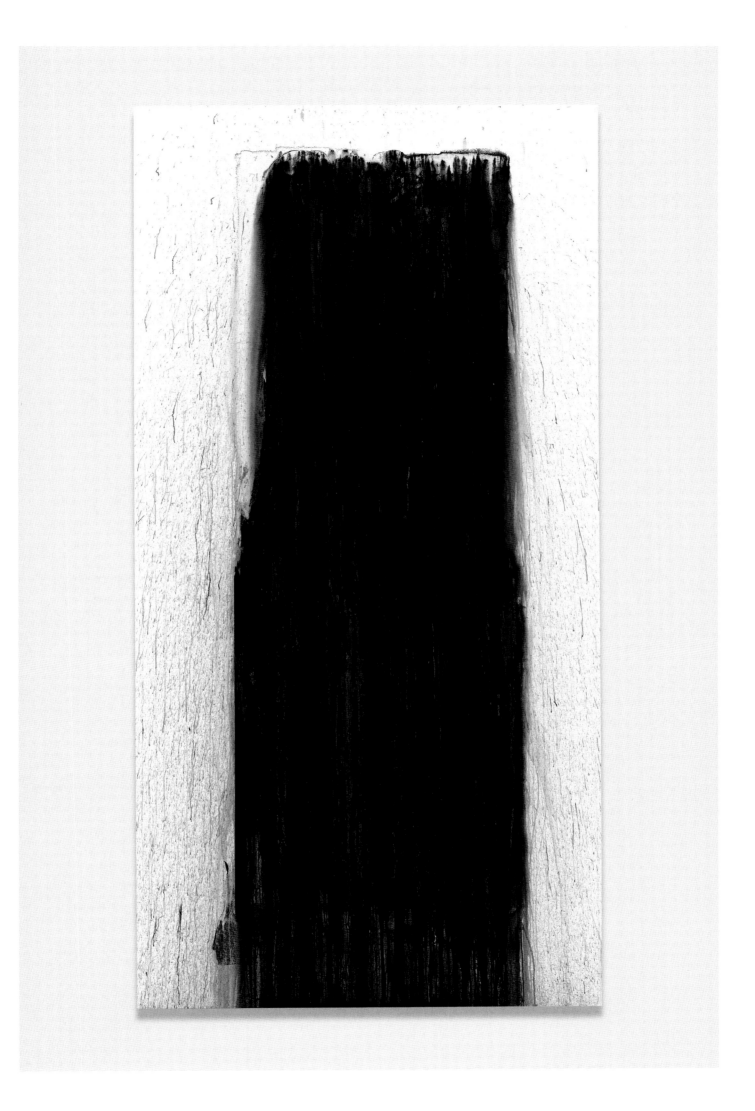

Self Portrait (Freehand 138), 2015
acrylic on canvas, 360 x 180 cm

Teostesi nimiä katsellessa herää kysymys, miksi sanaleikit ovat sinulle niin tärkeitä?

Sanaleikit ovat se kielen piirre, jossa yhtäkkiä paljastuu kielen ja meidän välisemme suhteen koko hulluus, sanaleikeissä kieli käyttää meitä eikä toisinpäin. Usein se on hauskaa samalla lailla kuin se, että joku vahingossa kävelee päin lyhtypylvästä. Arkinen ajatuksenjuoksu väistyy, se on varsin mutkatonta viestintää, sitä osuu johonkin mikä vain paljastuu kaikessa armottomassa läpinäkymättömyydessään. Toisaalta samalla paljastuu, miten täydellisen umpimähkäisiä ovat ne äänteet ja kuviot, jotka olemme luoneet tarkoittamaan vaikkapa kirjaa tai puhelinta tai itseämme. Monitulkintaisuus on ollut minulle tärkeää aina. Teen teoksia aiheista, joista todella välitän, ja tuntuu että välitän todella asioista jotka ovat tulemaisillaan tai muotoutumaisillaan joksikin – niistä voi tulla sitä tai tätä. On olemassa pieniä solmukohtia, joissa asiat joko kohtaavat toisensa ihmeenkaltaisesti, valaistuksenomaisesti, tai räjähtävät kappaleiksi tuhon orgiassa.

Olet käynyt puolitoista vuotta psykoanalyysissa. Miten se on vaikuttanut uuteen tuotantoosi?

Viittaukset alitajuntaan ja psykoanalyysiin olivat olleet viitekehyksenä jo parissa aikaisemmassa teoskokonaisuudessani. Tein Oslon Kunstnernes Husiin näyttelyn, jossa minulla oli käytössäni kaksi suurta saman näköistä tilaa, joista toista valaisi punainen liikennevalo ja toista vihreä liikennevalo. Punaisessa tilassa vallitsi ankara muotokieli, ja vihreän tilan työt olivat runollisempia ja vapaamuotoisempia. Kuratoin myös Hauser & Wirthin osaston Friezessä vuonna 2014, ja otin lähtökohdaksi Freudin vastaanottohuoneen, mikä tarjosi tilaisuuden leikitellä viittauksilla alitajuntaan.

Uusien *id-maalausteni* kohdalla tiesin, ettei minun tarvitsisi ujostella niitä, sillä hyväksyn itseni. Analyytikkoni kävi katsomassa näyttelyni Hauser & Wirthissä, ja häntä kiinnosti nähdä missä olin läsnä teoksissani ja millä erilaisilla tavoilla läsnäoloni ilmeni. Toivon että teoskokonaisuus on rehellinen ja aito – kannan siitä vastuun itselleni psykoanalyyttisessa prosessissa. Jollei ole rehellinen, ei ole mitään.

And it is, but I had to give myself permission to do it – I'm glad I did because it does have a different quality to it.

Looking at the titles of your works, why are puns and wordplay so important to you?

Puns are that point where the whole idiocy of our relationship with language is suddenly revealed and we are the function of it rather than the other way around. That is often funny, like a person unexpectedly walking into a lamppost. Out of the normal train of the everyday, and this is a very simple communication, you suddenly hit something that just reveals itself in all its implacable opaqueness. At the same time that is when the complete arbitrariness of these noises and shapes we make that denote a book or a phone or one's self becomes apparent. Ambiguity has always been important to me. I make work about things that I really care about and it seems I really care about things that are at the point of becoming or could be – they could be this or they could be that. There are these little nodal points where either things come together in a miraculous way, an epiphany, or explode apart in an orgy of destruction.

You've been in psychoanalysis over the last eighteen months. What impact has this had on the creation of this new body of work?

Notions of the unconscious and psychoanalysis had framed a couple of previous bodies of work of mine. At the show I had at Kunstnernes Hus in Oslo I had two enormous and twinned spaces, one lit with a red traffic light, the other with a green traffic light. The work in the red space had a formal rigour, the works in the green were more poetic and free-flowing. I curated the Hauser & Wirth stand at Frieze in 2014 and based that on Freud's office, that allowed me to play with notions of the unconscious.

With the new *id Paintings*, I knew I could be unembarrassed and that comes from facing up to oneself. My analyst went to see my show at Hauser & Wirth and was interested in where I was in the work and how my presence was manifested in different ways. I hope that the work is honest and authentic – that is a responsibility I've had to myself as a process of psychoanalysis. You're nothing if you're not honest.

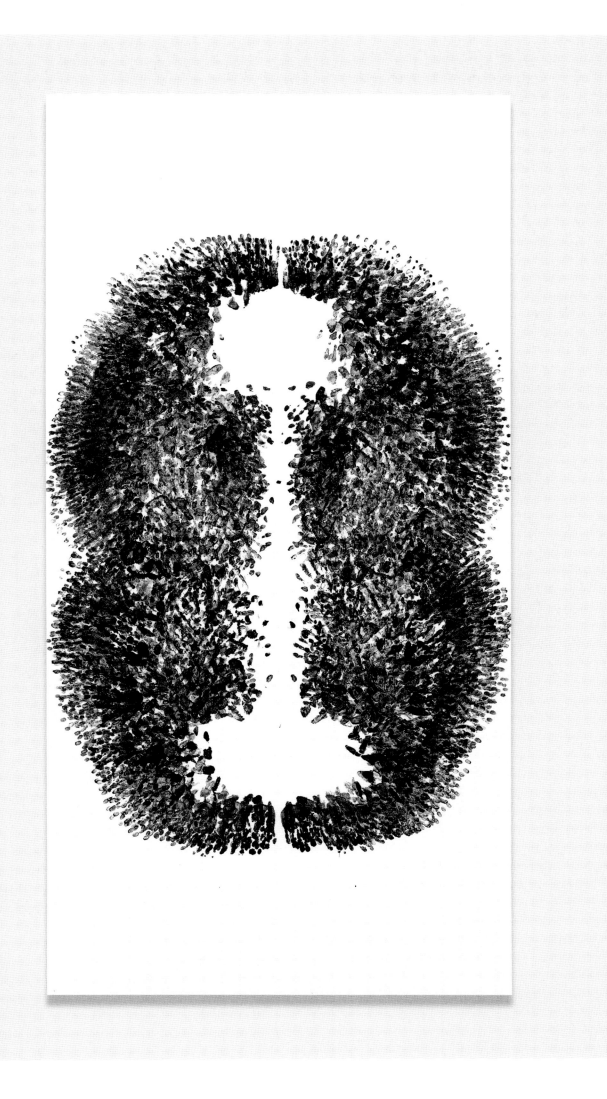

Self Portrait (Freehand 146), 2015
acrylic on canvas, 360 x 180 cm

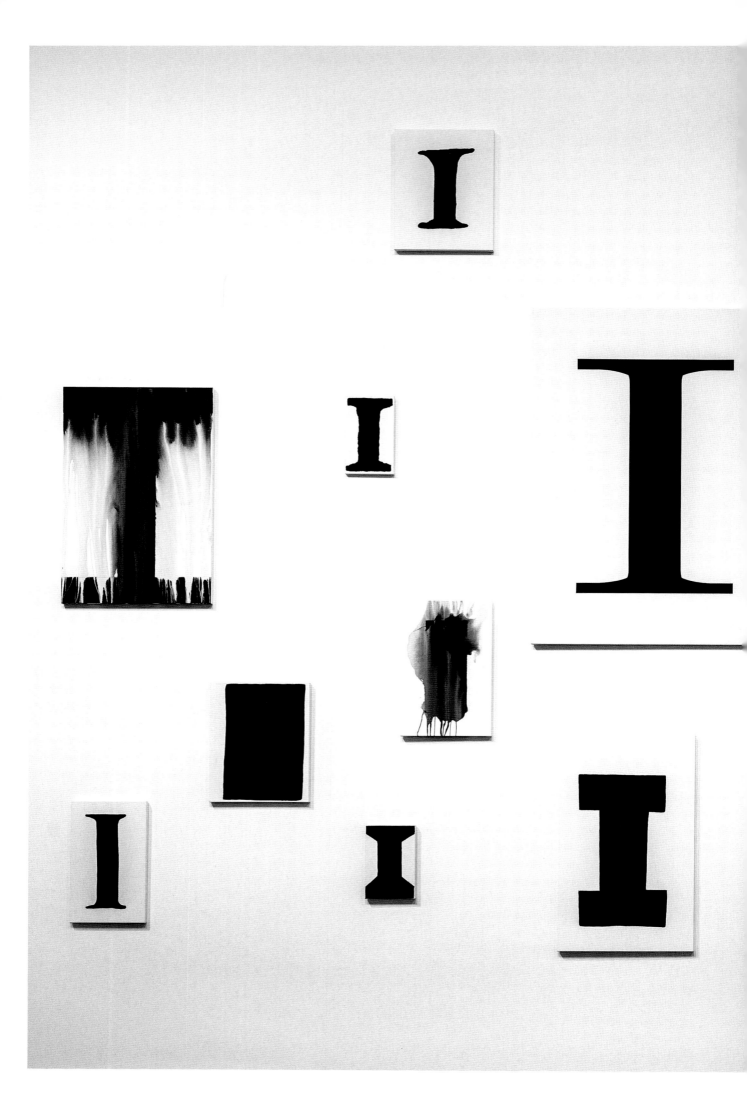

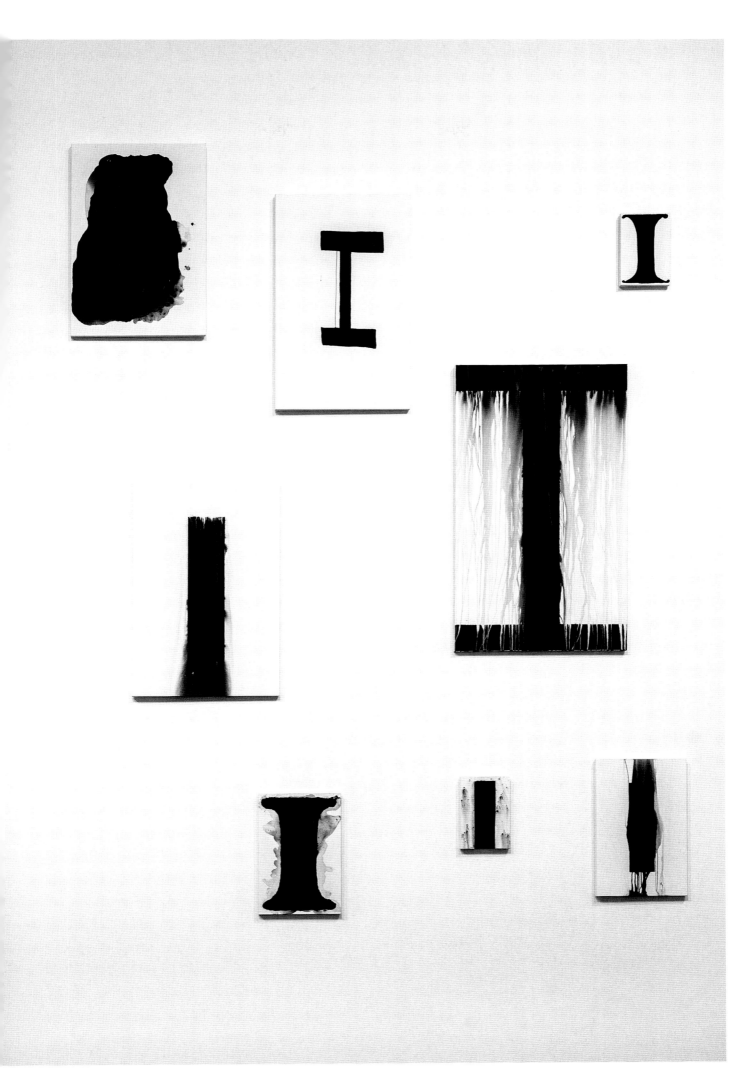

Self-Portraits, 2007–15
acrylic on canvas, dimensions variable
installation view: 'MARK WALLINGER MARK', Serlachius Museums, Mänttä, 2016

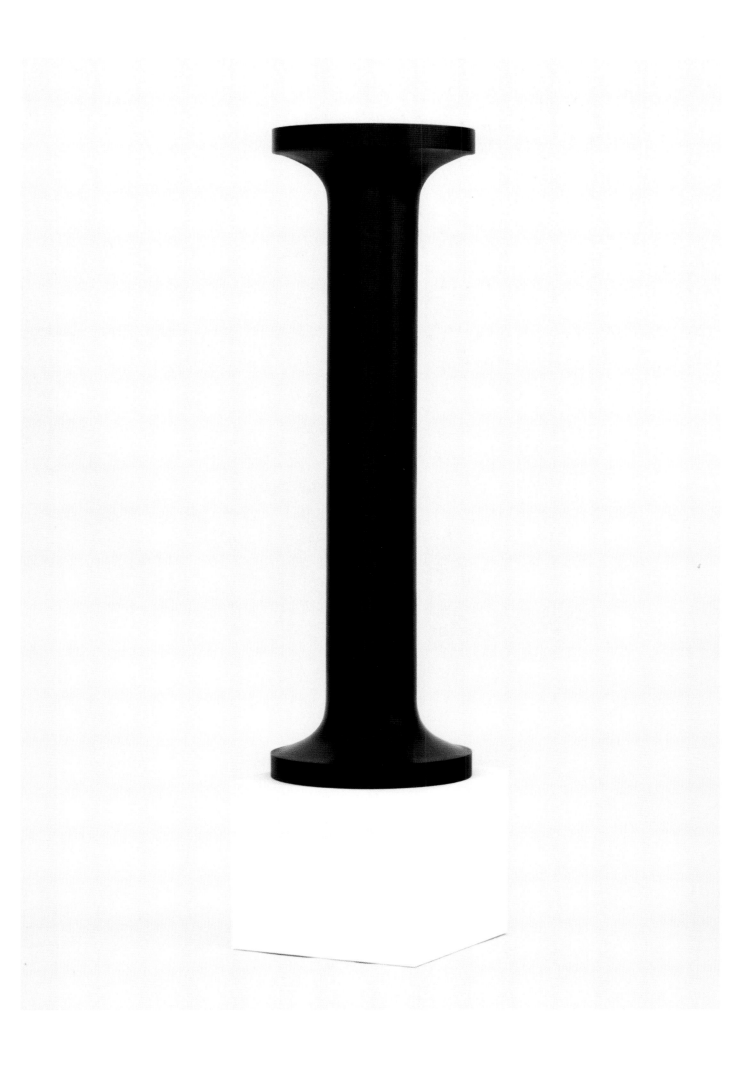

Self (Cambria), 2014
glass reinforced polyester on painted wooden base, sculpture: 180 x 77 cm, plinth: 47 x 77 x 77 cm

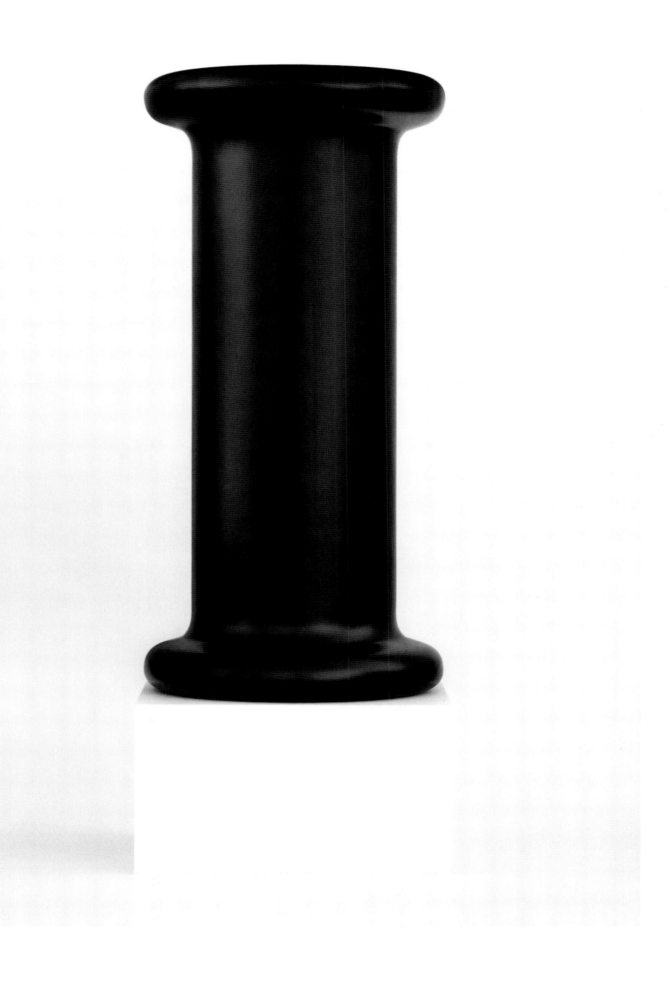

Self (Stencil), 2015
glass reinforced polyester on painted wooden base, sculpture: 180 x 77 cm, plinth: 47 x 77 x 77 cm

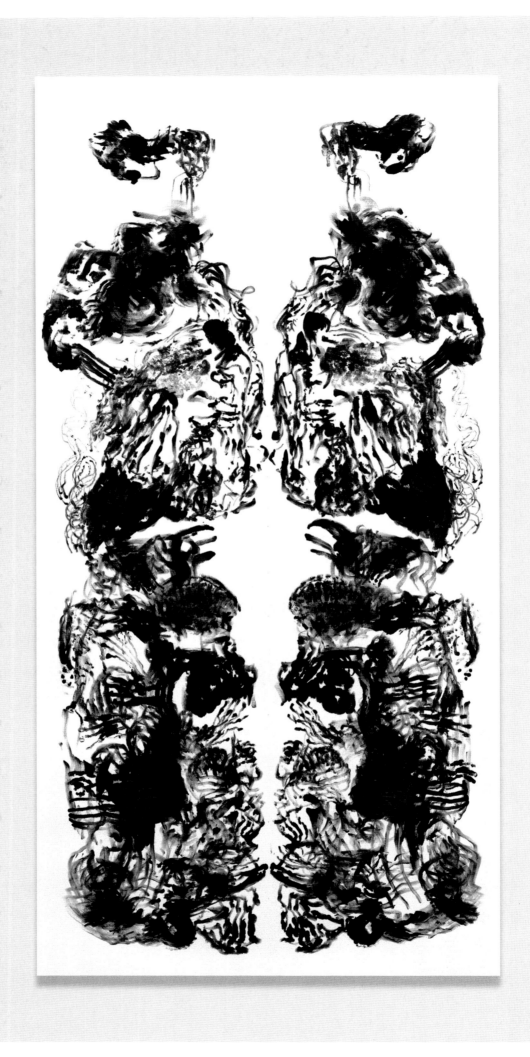

id Painting 31, 2015
acrylic on canvas, 360 x 180 cm

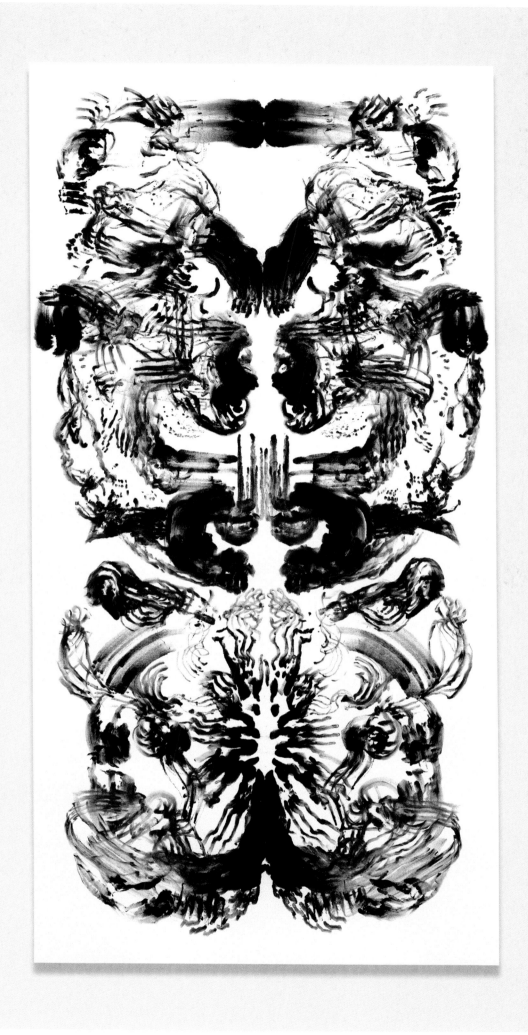

id Painting 33, 2015
acrylic on canvas, 360 x 180 cm

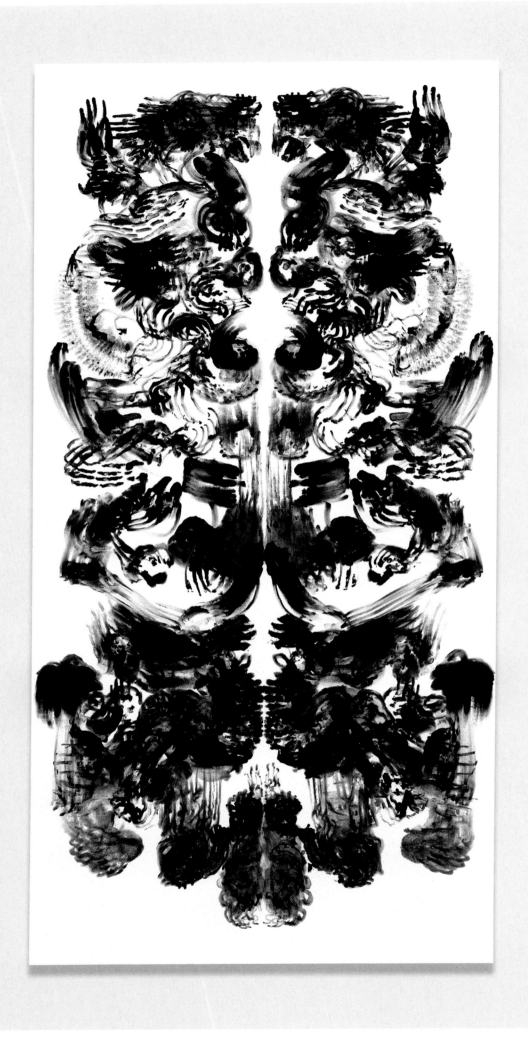

id Painting 35, 2015
acrylic on canvas, 360 x 180 cm

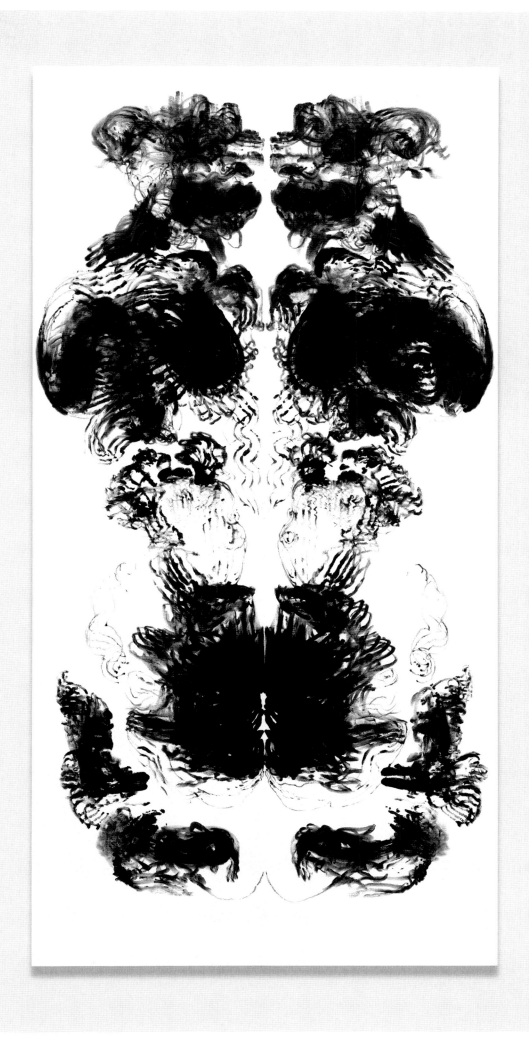

id Painting 36, 2015
acrylic on canvas, 360 x 180 cm

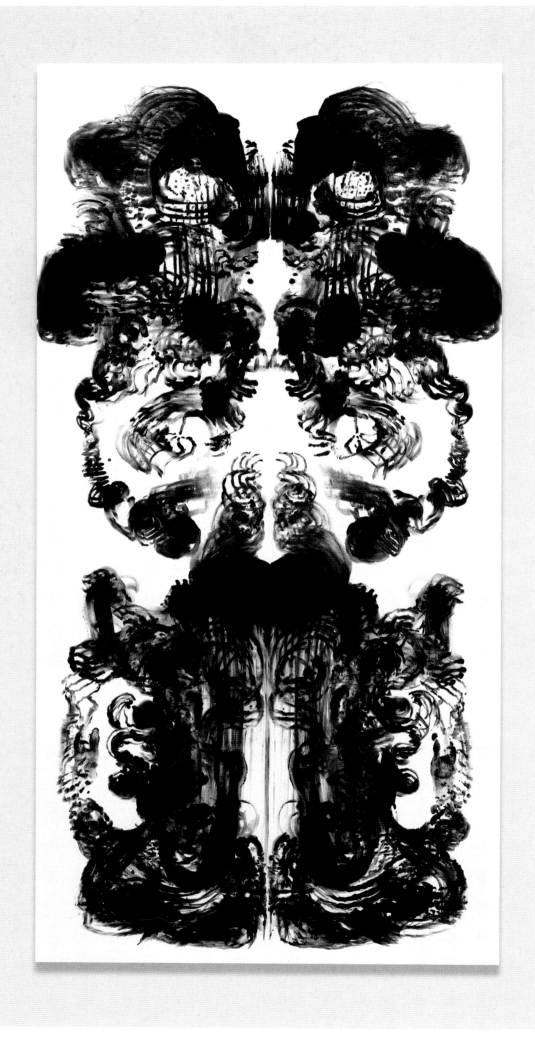

id Painting 37, 2015
acrylic on canvas, 360 x 180 cm

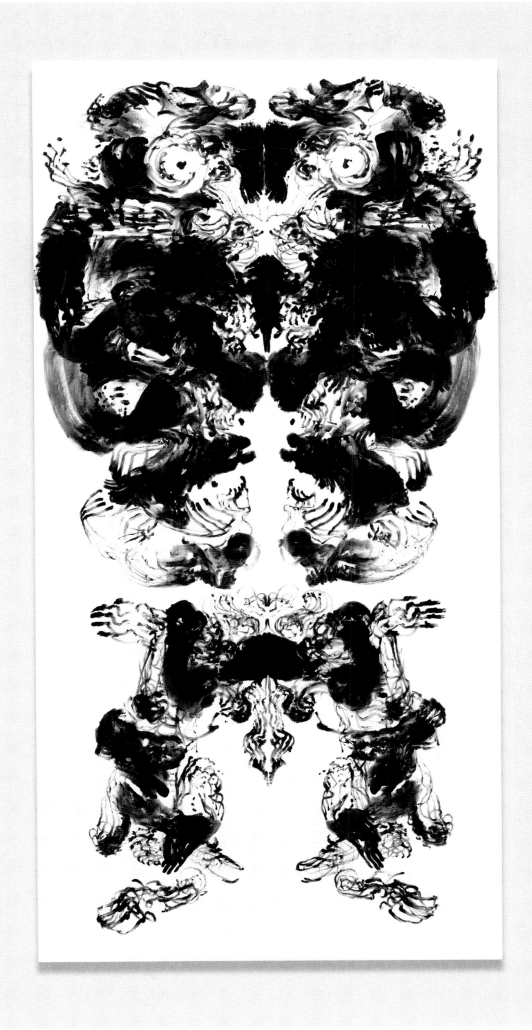

id Painting 38, 2015
acrylic on canvas, 360 x 180 cm

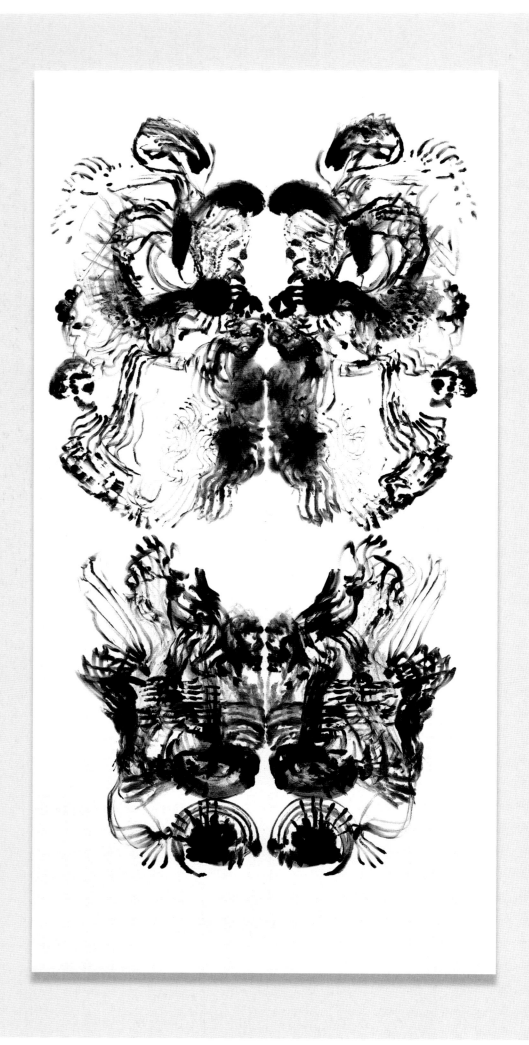

id Painting 41, 2015
acrylic on canvas, 360 x 180 cm

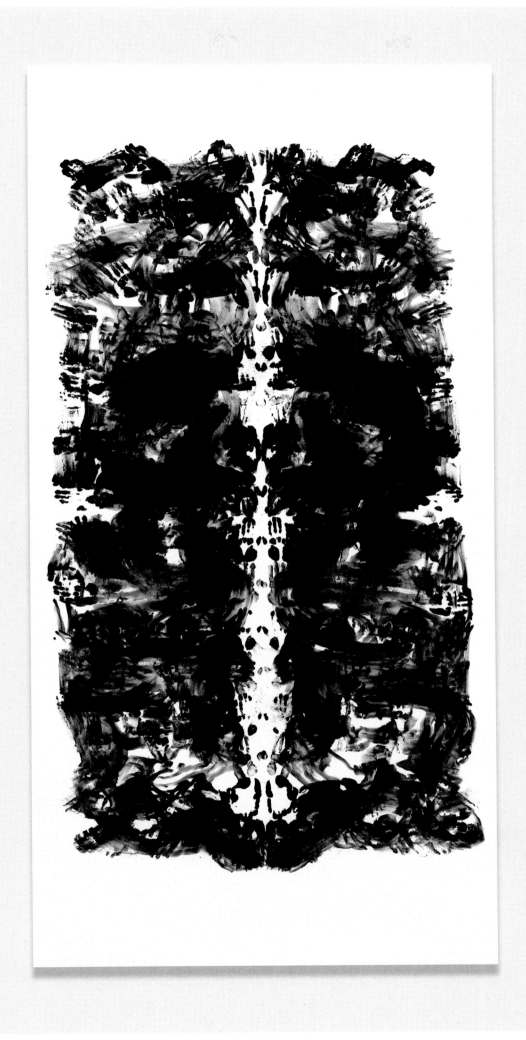

id Painting 42, 2015
acrylic on canvas, 360 x 180 cm

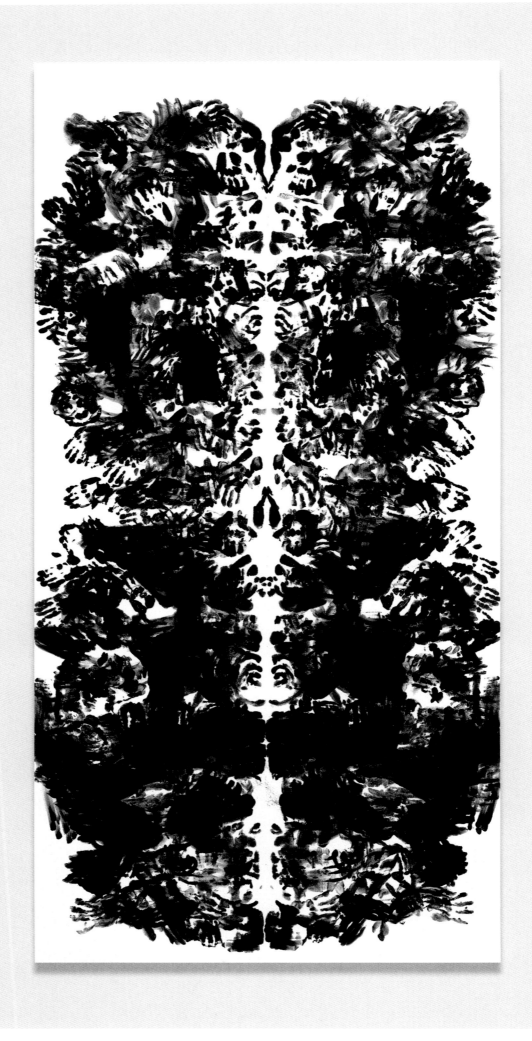

id Painting 45, 2015
acrylic on canvas, 360 x 180 cm

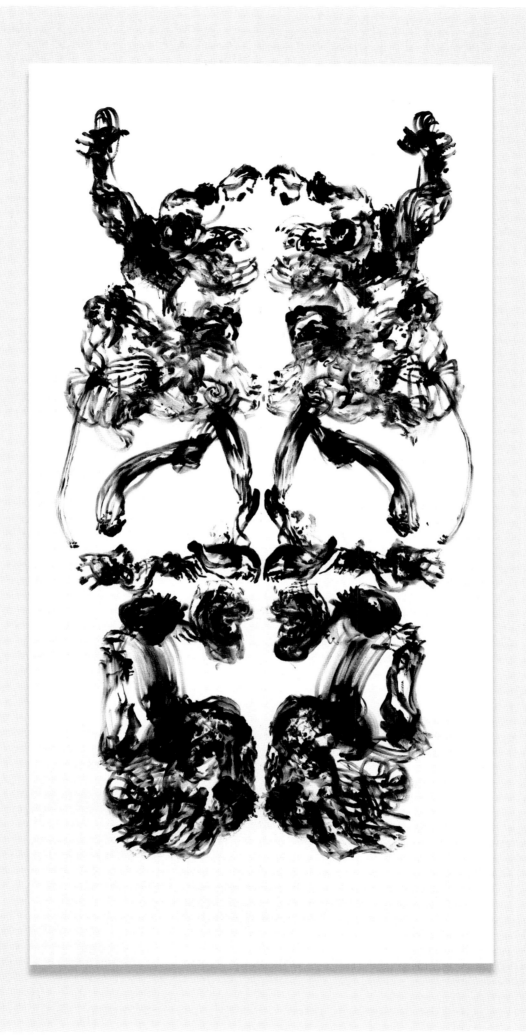

id Painting 48, 2015
acrylic on canvas, 360 x 180 cm

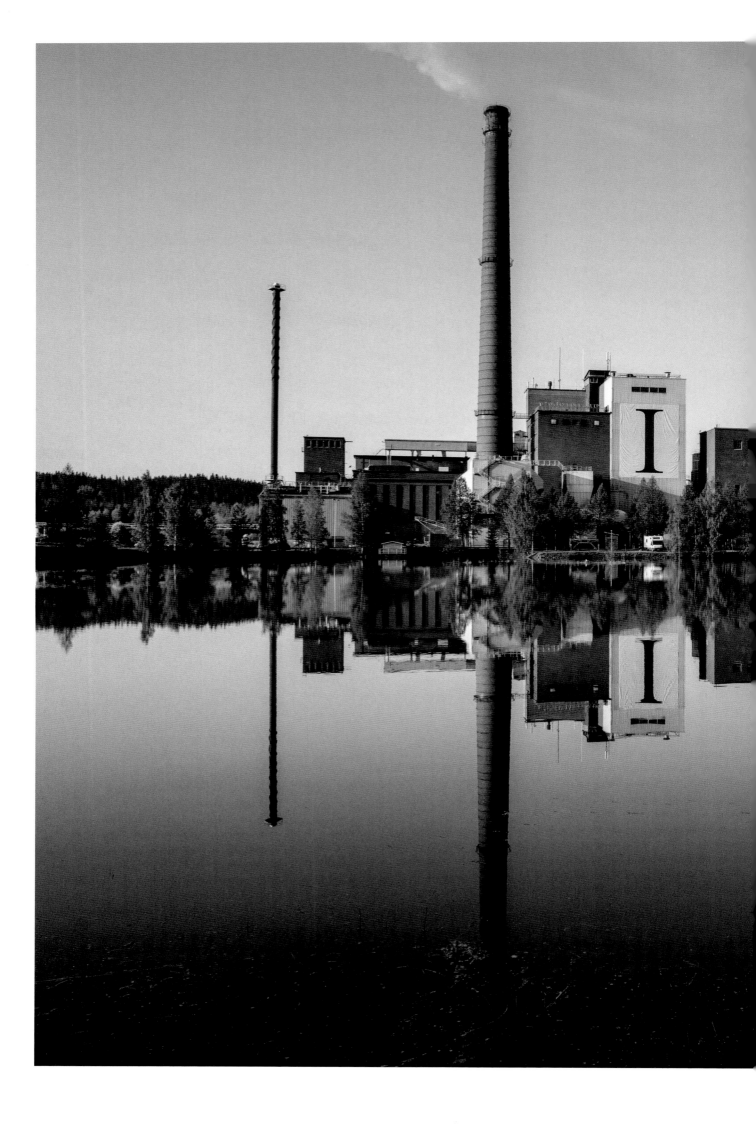

Self Portrait (Times New Roman), 2016
digital print on mesh vinyl, 1850 x 1480 cm
installation view: Mänttä mills, Mänttä

MARK, 2010
digital photographic images transferred to Blu-ray, 113 minutes 14 seconds

MARK MARK MARK
TIMO VALJAKKA

Punaruskeita ja nokisia tiiliseiniä on Lontoossa kaikkialla. Monin paikoin – erityisesti takapihoilla ja sivukujilla – näyttää siltä kuin koko kaupunki olisi koottu noista keskenään samanmittaisista savipalikoista. Kesällä 2010 joihinkin näistä tiiliseinistä alkoi ilmestyä epätavallisia seinäkirjoituksia. Valkoisella liidulla piirretty sana MARK toistui yhä uudelleen, aina samalla tavalla kirjoitettuna ja tiilen mittoihin sovitettuna. Sana näytti levineen yli koko kaupungin, idästä länteen ja reunoilta keskustaan. Jopa kaupunkilehti *Time Out* kiinnitti siihen huomiota.

Hämmentävät merkinnät olivat Mark Wallingerin käsialaa. Hän kirjoitti nimensä tiileen, valokuvasi seinän ja lisäsi näin syntyneen kuvan yhteensä 2265 valokuvan sarjaan, josta syntyi digitaalinen valokuvaprojisointi *MARK* (2010). Teoksessa sana MARK on aina kuvan keskellä samalla kun seinä sen ympärillä vaihtuu joka kolmas sekunti. Hetkittäin näyttää siltä kuin liitukirjaimet leijuisivat seinän edessä.

MARK on yksinkertaisen nerokas teos, moniselitteisempi kuin miltä se näyttää. Graffitin kontekstissa verbi *merkitä* (mark) tarkoittaa paikan haltuun ottamista kirjoittamalla siihen oma *tägi* (tag), joka usein on voimakkaasti tyylitelty, kuvan kaltainen nimimerkki. Wallingerin käsialan helppolukuisuus tekee hänen tägistään ironisen, kuten myös tosiasia, että kyseinen sana ei ole ainoastaan hänen nimensä, vaan myös verbi ja substantiivi, jotka molemmat omaavat useita merkityksiä. Teoksen fragmentaarinen ja laajalle alueelle levittäytynyt toteutus yhdistettynä leikittelyyn viestin kirjaimellisuudella sallii sen, että siinä on kyse tilan haltuun otosta (Mark oli täällä / tämä kuuluu Markille), yksilöllisyyteen kohdistuvasta kommentista (yksittäisen tiilen nimeäminen) ja ehkä vielä jostain muusta.

Mark Wallinger on yllättävä, kekseliäs ja syvällinen taiteilija, jonka hämmentävän monipuoliseen tuotantoon sisältyy maalauksia, veistoksia, grafiikkaa, valokuvia, elokuvia ja videoteoksia, performansseja sekä julkisen tilan taidetta. Hän on käsitellyt taiteessaan uskontoa, nationalismia ja yhteiskuntaluokkia, tarkastellut ajankohtaisia yhteiskunnallisia kysymyksiä sekä pohtinut Einsteinin suhteellisuusteoriaa ja Freudin käsityksiä ihmismielen olemuksesta. Jokainen Wallingerin teos tai teossarja on epätyypillinen, erilainen kuin sen edeltäjät. Hän pyrkii tietoisesti välttämään itsensä toistamista ja

Sooty, red-brown brick walls are everywhere in London. In some places – especially back gardens and alleyways – it seems as though the whole city has been pieced together out of these identically sized blocks of clay. In the summer of 2010, unusual inscriptions began appearing on some of these brick walls. The word MARK, over and over again, always written in the same way, chalked in capital letters exactly scaled to the size of a brick. The word seemed to spread across the whole city, from East to West and from the periphery to the centre. It even caught the attention of *Time Out* magazine.

These baffling inscriptions were made by Mark Wallinger, writing his name on a brick, photographing the wall, and adding the resulting image to the series of 2265 photographs that became the digital slide projection *MARK* (2010). In the work, the word MARK remains in the middle of the frame while the wall around it changes every three seconds. Momentarily, it looks as if the chalk letters are floating free of the walls.

MARK is a brilliantly simple work, more ambiguous than it appears. In the specific context of graffiti, the verb 'to mark' means to take over a space by writing your tag on it, the tag often taking the form of a heavily stylised, image-like pseudonym. The easy legibility of Wallinger's handwriting makes his 'tag' ironic, as does the fact that the word in question is not just his name, but also a verb and a noun, both of which have multiple meanings of their own. This allows the work, with its piecemeal, broadcast method of execution, in addition to playing with the literalness of the message, to be also about marking the space as his ('Mark was here / property of Mark'); a comment on individuality (the naming of individual bricks); and maybe something else again.

Mark Wallinger is a surprising, inventive and profound artist, whose astonishingly multi-faceted work encompasses painting, sculpture, printmaking, photography, film and video, performance and art for the public realm. His work has dealt with religion, nationalism and class, explored urgent social issues, and pondered Einstein's theory of relativity and Freud's concepts of the nature of the human mind.

MARK, 2010

MARK, 2010

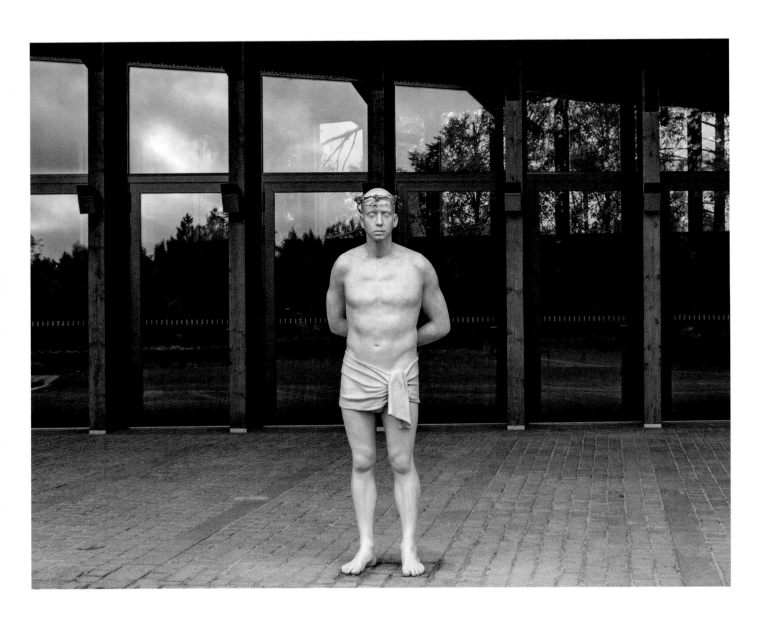

Ecce Homo, 1999–2000
white marbleised resin, gold-plated barbed wire, life size
installation view: 'MARK WALLINGER MARK', Serlachius Museums, Mänttä, 2016

suhtautuu epäluuloisesti ajatukseen yhtenäisestä, helposti tunnistettavasta tyylistä tai tekotavasta. Tyylillinen hajanaisuus kätkee kuitenkin sisäänsä käsitteellisen yhtenäisyyden Wallingerin esittäessä isoja kysymyksiä identiteetistä sekä sosiaalisista, kulttuurisista ja poliittisista valtarakenteista, jotka ohjaavat meitä ja joiden vuoksi me olemme sellaisia kuin olemme.

Mark Wallingerin tunnetuin teos lienee *Ecce Homo* (1999–2000), joka oli ensimmäistä kertaa esillä Lontoon keskustassa vuosituhannen vaihteessa. Se oli tilaustyö Lontoon Trafalgarin aukiolla olevalle veistosjalustalle, joka oli alun perin pystytetty kuningas Vilhelm IV:n ratsastajapatsasta varten, mutta joka oli seissyt tyhjillään 150 vuotta. Kun Kristuksen syntymän 2000-vuotispäivä lähestyi ja kun sitä virallisesti juhlistettiin hieman absurdilla Millenium Dome -rakennuksella, Wallinger päätti toteuttaa luonnollisen kokoisen Jeesus-hahmon, kuvattuna miehenä joka on puettu yksinkertaiseen lannevaatteeseen, jonka kädet on sidottu ja jota on häpäisty ajamalla hänen hiuksensa, niin kuin on toistuvasti tehty sotavangeille, viimeksi Bosniassa, ja kuten natsit tekivät juutalaisille. Jeesuksen tarinasta Wallinger valitsi hetken, jolloin Pontius Pilatus raivoavan väkijoukon vaatimuksesta hylkää Jeesuksen kohtalonsa armoille, ja sijoitti hänet aivan jalustan reunalle – vaatimattoman hahmon, silmät suljettuina ja piikkilangasta väännetty kruunu päässään. Hän näytti yksinäiseltä ja eksyneeltä miljoonakaupungin vilinässä ja hallitsijapatsaiden keskellä. Samalla Wallinger nosti taitavasti esiin muita Trafalgarin aukioon liittyviä mielikuvia kuin sen nykyisen suosion turistikohteena ja uuden vuoden juhlinnan paikkana. Aukio on pitkään ollut poliittisten protestien ja mielenosoitusten paikka. Aikoinaan se oli julkisen häpeäpaalun ja teloitusten paikka.

Teos on edelleen polttavan ajankohtainen ja paljon enemmän kuin muistutus kahden vuosituhannen takaisista tapahtumista – Jeesusta kohdanneesta petoksesta, Pilatuksen vastentahtoisesta valinnasta ja kaikesta mitä niistä seurasi. Piikkilankakruunua kantava vanki muistuttaa meitä kaikista niistä, joita tänäkin päivänä vainotaan uskonnollisen tai etnisen taustansa vuoksi tai muusta vastaavasta syystä. Teos haastaa meidät kantamaan vastuuta sekä inhimillisinä olentoina että kansalaisina: "Demokratiassa on kyse vähemmistöjen oikeudesta ilmaisunvapauteen, ei enemmistön oikeudesta pelotella ja marginalisoida."

Wallinger koki, että hänen oli toteutettava tämä teos reaktiona uskonnolliseen fundamentalismiin. Hän on kuvaillut itseään kristityksi ateistiksi, tunnustaen ne vakiintuneet vakaumukset, joiden kanssa hän on kasvanut ja jotka määrittävät hänen kotimaansa lakeja ja sosiaalisia rakenteita. Tätä teosta tehdessään hän halusi astua askeleen taaksepäin ja katsoa kristinuskoa toisin, outona ja uhkaavana.

Elokuvan *Loppu* (2006) juuret ovat *Ecce Homon* tapaan Pyhissä kirjoituksissa. *Loppu* on lyhytfilmi, joka muistuttaa eeppisten historiallisten elokuvien

Each of Wallinger's works or series of works is untypical, different from its predecessors. He tries consciously to avoid repeating himself and distrusts the idea of a uniform, easily recognisable style or method. This stylistic disparity conceals a conceptual coherence, as Wallinger poses big questions about identity, and about the social, cultural and political power structures that guide us, and because of which we are as we are.

Mark Wallinger's best-known work is probably *Ecce Homo* (1999–2000), first shown in London's city centre around the turn of the millennium. It was a commission for a plinth in London's Trafalgar Square that was originally intended for an equestrian statue of King William IV but which had stood empty for 150 years. With the two thousand year anniversary of the birth of Christ approaching, officially marked by the somewhat absurd Millennium Dome, Wallinger decided to make a life-size figure of Jesus, portrayed as a man wrapped in a simple loincloth, whose hands have been tied and who has been humiliated by having his head shaved, as is frequently done to prisoners of war, most recently in Bosnia, and as the Nazis did to Jews. Choosing the moment in Jesus's story when Pontius Pilate, faced with the demands of a raging mob, abandons him to his fate, Wallinger placed him at the edge of the plinth – a humble figure with his eyes closed, a crown of twisted barbed wire on his head. He looked simple and a little lost amid the statuary of empire and the bustle of this city of millions. Wallinger deftly evokes associations of Trafalgar Square other than its contemporary incarnation as a tourist attraction and popular place to see in the New Year. The square has long been a site for political protest and demonstration, and was once home to a pillory and a site for public executions.

The work is still searingly topical, and much more than a reminder of events from two millennia ago – the betrayal of Jesus, Pilate's reluctant decision, and everything that followed it. The prisoner in his barbed wire crown reminds us of all those who are persecuted today because of their religion or ethnic background, or some other reason. The work challenges us to take responsibility, both as human beings and as citizens: As Wallinger himself has said, 'Democracy is about the rights of minorities to have free expression, not the majority to browbeat and marginalise'.

Wallinger was compelled to make this work as a reaction to religious fundamentalism. He has described himself as a Christian Atheist, recognising the established belief with which he has grown up and which frames the laws and social structures of his home country. In making the work, he wanted to take a step back, to see Christianity as strange and other and threatening.

Like *Ecce Homo*, the film *The End* (2006) has its roots in the Scriptures. *The End* is a short film that

Construction Site, 2011
projected film installation, silent, 1 hour 23 minutes

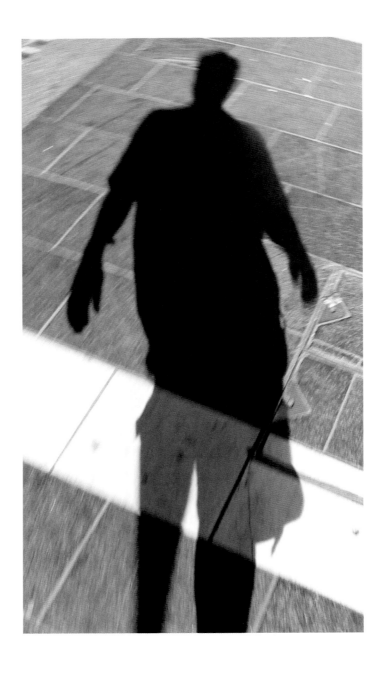

Shadow Walker, 2011
video installation for monitor, sound, 3 minutes 39 seconds looped

lopputekstejä. Siinä luetellaan esiintymisjärjestyksessä kaikki Raamatun henkilöt Jumalasta Jeesukseen. Lopputekstien pyöriessä katse kiinnittyy tuttuihin nimiin kuten Nooa, Jaakob ja Joosef, mutta suurin osa on outoja. Nimet kuten Iram, Lamech, Manasseh ja Mehetabel assosioituvat helposti Lähi-Itään, mutta eivät mihinkään tiettyyn kansaan tai kulttuuriin. Teos muistuttaa alueen historiallisesta monimuotoisuudesta, meluisasta ja kirjavasta kuin markkinatori, ja osoittaa, että vaatii kenties enemmän mielikuvitusta pitää aluetta jakautuneena kuin tunnistaa sen yhtenäisyys. Että itse asiassa vihanpito saattaa olla keinotekoista.

Taidekoulussa Mark Wallinger laati tutkielman James Joycen romaanista *Odysseus* (1922). Hänen kiinnostuksensa Joycea kohtaan korostaa kielen merkitystä sekä kirjallisten, allegoristen ja kuvallisen viittausten runsautta hänen taiteessaan. Joycen tapaan hänellä on kyky katsoa asioita odottamattomilta puolilta ja nähdä häkellyttäviä yhteyksiä. Vaikka hänen teoksensa näyttävät yksinkertaisilta, ne edellyttävät Joycen tapaan aktiivista osallistumista. Katsojat saavat niistä irti sitä enemmän, mitä enemmän he niille antavat.

Videoteoksessa *Varjokulkija* (2011) taiteilija kuvaa omaa varjoaan kävellessään pitkin Lontoon keskustassa sijaitsevaa katua. Näemme varjon pyyhkäisevän vastaantulijoita, huomaamme tahrat, purukumin katukivissä ja halkeamat asfaltissa. Taiteilijan jalat vilahtavat silloin tällöin kuvan reunassa. Kun jatkamme katsomista, varjo vangitsee huomiomme ja sen aiheuttava henkilö unohtuu. Kuvasta tulee pystysuuntainen ja litteä, maalauksen kaltainen, ja jatkuvasti muotoaan muuttavasta merkkimäisestä hahmosta lähes yhtä todellinen kuin oikea keho. Kameran tekemä rajaus antaa arkiselle kävelylle uuden merkityksen.

Varjokulkija käyttää hyväkseen kameran formaalisten ominaisuuksien kykyä synnyttää merkityksiä. Välineestä toiseen vaivattomasti siirtyvä Wallinger tuntee välineidensä mahdollisuudet ja käyttää oivaltavasti hyväkseen etenkin liikkuvaa kuvaa.

Rakennuspaikka (2011) on reaaliaikainen videoelokuva, jossa kolme rakennustelineiden pystyttäjää kokoaa neliömäisen rakennelman autiolle merenrannalle. Työn tehtyään miehet onnittelevat toisiaan, purkavat telineet ja lopulta poistuvat paikalta. Teos on nerokas kiteytys taiteellisesta työstä, kaikesta mikä edeltää teosta ja siitä, mitä sen valmistumisen jälkeen tapahtuu. Teoksen huipentuma on se lyhyt hetki, jolloin näemme valmiin telineen. Sen alareuna on vesirajassa, yläreuna täsmälleen horisontin tasossa, mikä saa työmiehet hetkellisesti näyttämään jättiläisiltä. Teos on kaksiulotteisuuden leikkiä ja ylistystä, olihan pyrkimys kaksiulotteisuuteen esimerkiksi modernistisen maalaustaiteen selkeä tavoite.

Kahdesta neljään ulottuvuuteen taitavasti etenevä videoprojisointi *Mihin aikaan tämä asema lähtee junalta?* (2004) tarkastelee ristiriitaa fyysisen maailmankaikkeuden todellisuuden ja meidän sitä

resembles the final credits to an epic movie. It lists, in order of appearance, everyone in the Bible from God to Jesus. As the credits roll, our eye is caught by recognisable names such as Adam and Eve, Noah, Jacob and Joseph, but the majority are unfamiliar. Names such as Iram, Lamech, Manasseh and Mehetabel readily evoke associations with the Middle East, but not with any particular people or culture. The work reminds us of the region's historical, clamorous, souk-like diversity, and makes the point that to find division might actually take more imagination than to acknowledge unity. That strife might in fact be the artificial construct.

At art school Mark Wallinger wrote his dissertation on James Joyce's *Ulysses* (1922). His enthusiasm for Joyce underpins the importance of language and the profusion of literary, allegorical and pictorial references in his art. Like Joyce, he has a knack for looking at things from unexpected angles and for seeing startling connections. Even if his works seem straightforward, as with Joyce's writing, they demand active engagement. Viewers get more from them the more they give to them.

In the video work *Shadow Walker* (2011) the artist films his shadow as he walks along a street in central London. We see the shadow sweeping across passers-by, we register stains, chewing gum on the paving stones, cracks in the asphalt. Occasionally the artist's feet flash across the edge of the frame. As we continue watching, however, the shadow captures all our attention, and the person casting it is forgotten. The image becomes vertical and flat, like a painting, and the continually metamorphosing, Mark-like shape becomes almost as real as an actual body. The cropping done by the camera gives a new meaning to the everyday act of walking.

Shadow Walker uses the formal properties of the camera to make its meaning. Wallinger, who moves effortlessly from one medium to another, knows the potential of each, and makes insightful use of the moving image in particular. *Construction Site* (2011), is a film in real-time in which three scaffolders erect a square construction on a deserted sea shore. Having completed their task, the men congratulate each other, dismantle the scaffolding, and finally leave the scene. The work is a brilliant summing up of the nature of artistic labour, of everything that precedes the work, and everything that happens after its completion. The apogee of the work lies in that brief moment when we see the scaffold in its finished state. Its bottom edge is on the line where sand meets sea, and the upper edge at precisely the level of the horizon, where the workers are briefly seen as giants. It plays with and celebrates two-dimensionality, which has been an explicit aim, for example, in modernist painting.

Moving adeptly from two to four dimensions, *What Time is the Station Leaving the Train?* (2004) is

What Time is the Station Leaving the Train?, 2004
installation for 2 looped video projections, 2 black spots painted on wall, 60 minutes

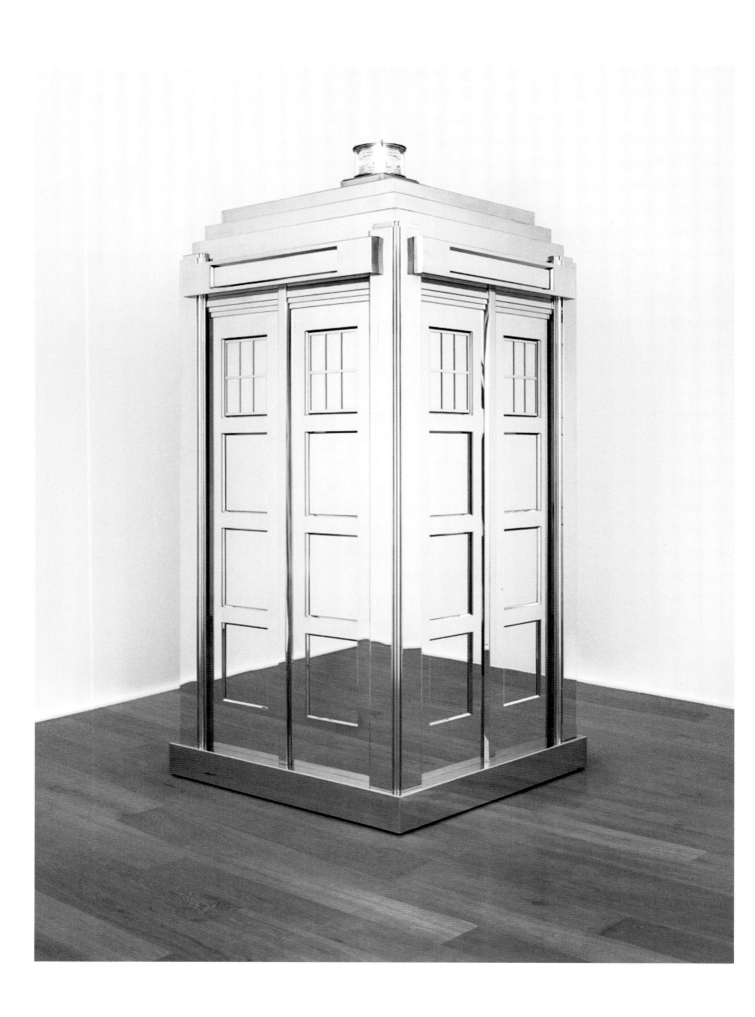

Time And Relative Dimensions In Space, 2001
stainless steel, MDF, electric light, 282 x 135 x 135 cm

koskevien havaintojemme välillä. Kaksikanavaisen teoksen taustalla on Wallingerin kiinnostus Einsteinin erityiseen suhteellisuusteoriaan (1905) ja havaintoon, että aika ja tila ovat suhteellisia ja muuttuvia käsitteitä. Näemme samanaikaiset, mutta vastakkaisilta puolilta kuvatut näkymät junasta, joka kiertää S-Bahn-rataa Berliinissä. Vierekkäin projisoiduilla kuvilla on sama katoamispiste, joka on maalattu seinään kummankin näkymän keskelle. Se pysyy paikallaan samalla kun tila kiitää vastakkaisiin suuntiin.

Wallingerin kiinnostus teoreettiseen fysiikkaan ja sen avaamiin mielikuvituksellisiin mahdollisuuksiin (kuten aikamatkustukseen) vaikutti myös varhaisempaan teokseen *Aika ja suhteelliset ulottuvuudet avaruudessa* (2001). Teos vastaa muodoltaan täysikokoista poliisipuhelinkoppia, joiden avulla brittipoliisit aikoinaan saattoivat pitää yhteyttä poliisisasemille. Koppi on tullut kuuluisaksi kulkuneuvona, jolla Doctor Who nimeään kantavassa tieteissarjassa matkustaa ajassa ja avaruudessa. TARDIS-koppi on tunnetusti paljon suurempi sisältä kuin ulkoa. Wallingerin versio on tehty voimakkaasti heijastavasta ruostumattomasta teräksestä, joka kerää kaiken tilan ympärilleen. Sopivasta kulmasta katsottuna teos näyttää läpinäkyvältä, niin kuin se olisi osittain toisessa ulottuvuudessa tai alkaisi juuri dematerialisoitua.

Matka *Varjokulkijan* tummasta, kadun pintaan piirtyvästä varjosta *Omakuva*-sarjan mustavalkoisiin maalauksiin (2007–15) ja niihin liittyviin veistoksiin kuten *Itse (Century)* (2014) on lyhyt. Maalauksissa kuva ja kieli tai kieli ja merkki punoutuvat yhteen tavalla, joka on luonteenomainen Wallingerin taiteelle. Hän on tiivistänyt sekä oman kuvansa että nimensä yksikön ensimmäiseen persoonaan, pronominiin "I" (minä). Sarjan veistokset (joiden korkeus on sama kuin taiteilijan pituus) ovat kolmiulotteisia I-kirjaimia, samanlaisia joka puolelta.

Sarjan jokainen maalaus on periaatteessa samanlainen, mutta eri kokoinen ja eri tavalla maalattu. Jotkut ovat tarkasti toteutettuja esityksiä todellisten kirjasintyyppien I-kirjaimista, toiset on tehty vapaalla kädellä. Myös kaikki veistokset ovat pohjimmiltaan samanlaisia – isoja I-kirjaimia toteutettuina eri kirjasintyypeillä (esimerkiksi "Century" on Yhdysvaltain korkeimman oikeuden käyttämän kirjasintyypin nimi). Teokset korostavat jokaisen ihmisyksilön yksilöllisyyttä ja muistuttavat, että ihmisen identiteetti ei välttämättä ole pysyvä. Kaikissa meissä elää monta minuutta.

Minuuden tarkastelussaan Wallinger on aivan viime aikoina siirtynyt omien sanojensa mukaan "maalatusta minuuksista" "maalaavaan minään". Freud katsoo, että mielihyväperiaatteen mukaisesti toimiva id on kaiken psyykkisen energian lähde. Wallingerin *id-maalaukset* (2015) ovat intuitiivisia ja vaistojen ohjaamia, ne heijastavat idin alkukantaisia, impulsiivisia ja libidoon liittyviä ominaisuuksia. Monumentaalisten maalausten kasvualustana on ollut Wallingerin pitkä *Omakuva*-sarja ja niiden viitekehyksenä on taiteilijan

a double video projection work which investigates how the reality of the physical universe and our perception of it can be in conflict. The background to this two-channel piece is Wallinger's interest in Einstein's special theory of relativity (1905), and in the observation that space and time are relative, variable concepts. We see the simultaneous views from opposite sides of a train travelling around the S-Bahn Ring in Berlin. The adjacent screenings have the same vanishing point, the punctum, painted on the wall at the centre of both views, as space rushes apart.

Wallinger's interest in theoretical physics and the imaginary prospects that it opens up, (such as time travel) were also influential on the earlier *Time And Relative Dimensions In Space* (2001). The form of the work is based on a life-size police phone box, as once used by the Metropolitan Police and members of the British public to contact the police, and made famous as the the vessel that Doctor Who uses to travel through time and space in the eponymous sci-fi series. As is well known, the interior of the TARDIS is vastly bigger than its exterior appearance. Wallinger's version is made from highly reflective stainless steel, which gathers in the entire space around it. Seen from the right spot the reflections make it look translucent, as if partly in some other dimension or about to dematerialise.

The journey from *Shadow Walker's* dark shadow drawn on the surface of the street to the black-and-white paintings of the *Self Portrait* (2007–15) series and the sculptural series of, for example, *Self (Century)* (2014) is a short one. The paintings interweave image and language, or language and sign, in a way that is characteristic of Wallinger's art. The sculptures (made to Wallinger's height) are three dimensional 'I's identical from every viewpoint. Both paintings and sculptures compress both Wallinger's image and his name into the first-person pronoun, I, which viewers can, if they wish, see as an image of themselves.

Each painting in the series is in principle the same, but a different size and painted in various ways. Some are accurate renderings of a capital I in existing fonts, others have been made freehand. Each sculpture, similarly, is essentially the same – a solid letter I in various fonts (*Century*, for example, refers to the font used by the US Supreme Court). The works all emphasise the individuality of every human being and remind us that identities are not necessarily permanent. There are several selves living within each of us.

In his inventory of the self, Wallinger has most recently moved from, in his words, 'painting 'I's, to "I paint"'. According to Freud, the id, driven by the pleasure principle, is the source of all psychic energy. Wallinger's *id Paintings* are intuitive and guided by instinct, echoing the primal, impulsive and libidinal characteristics of the id. These monumental paintings

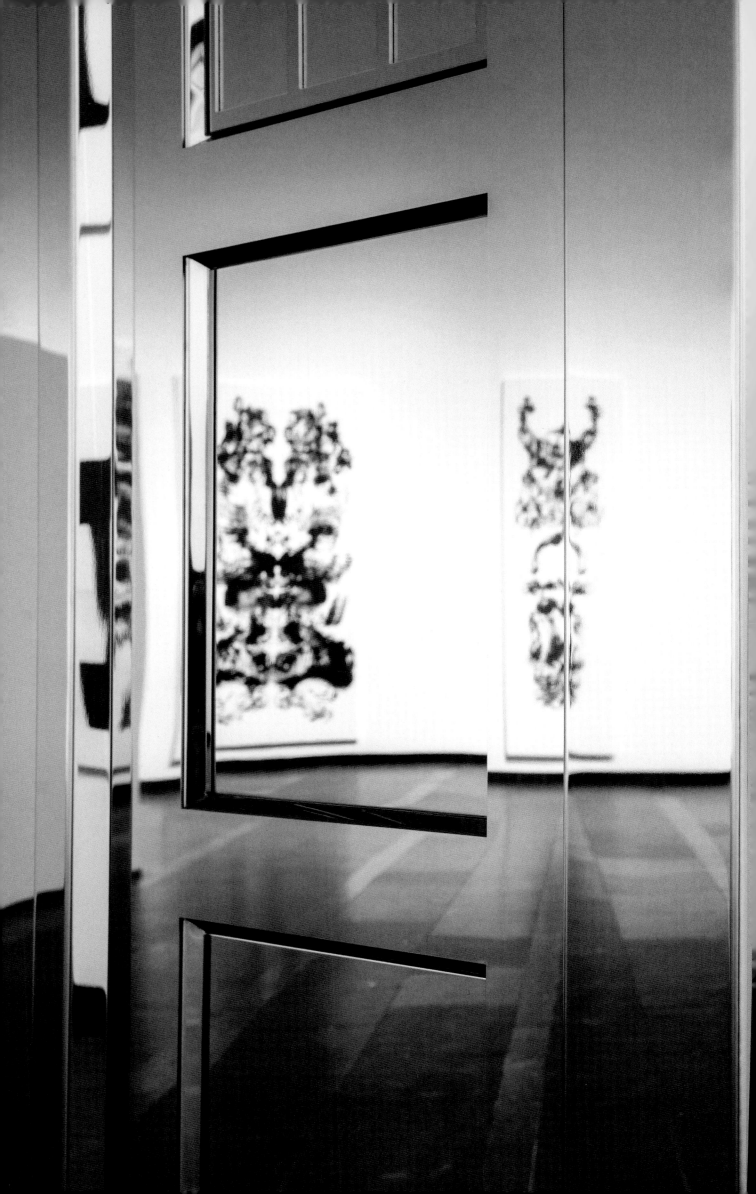

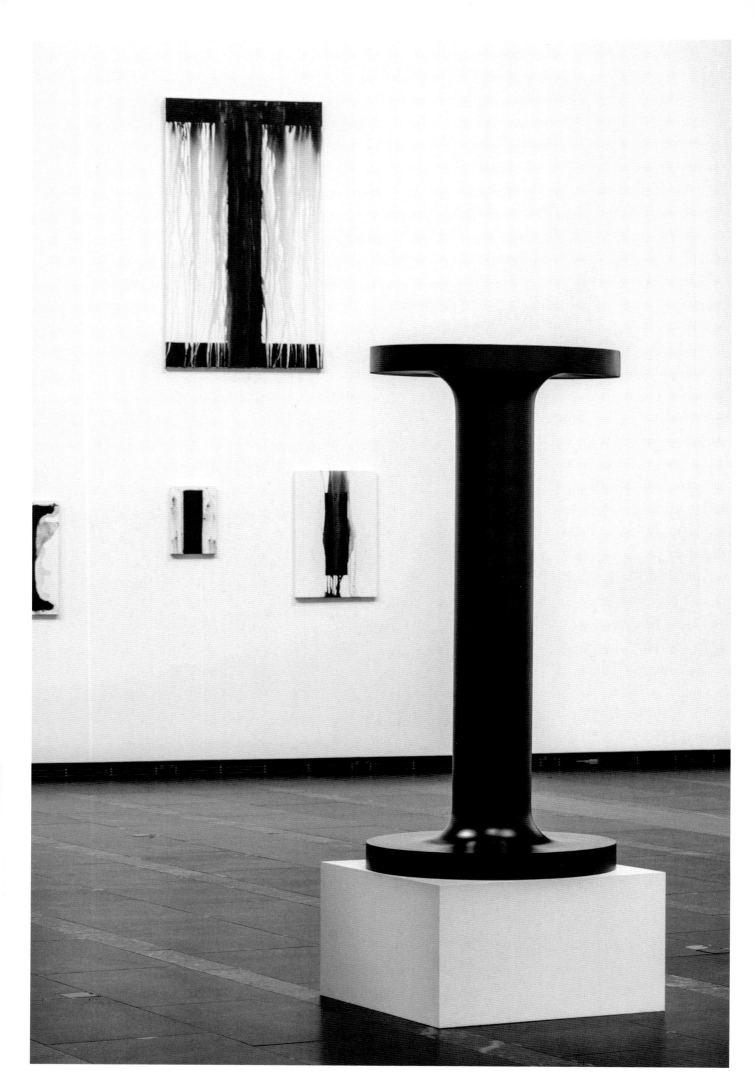

Self (Century), 2014
glass reinforced polyester on painted wooden base, sculpture: 180 x 84 cm, plinth: 47 x 85 x 85 cm
installation view: 'MARK WALLINGER MARK', Serlachius Museums, Mänttä, 2016

oma keho. Kankaiden mitat perustuvat Wallingerin omiin mittoihin: niiden leveys täsmälleen sama kuin hänen pituutensa tai sylinsä mitta, korkeutta niillä on kaksinkertaisesti. Maaliin kastetuilla käsillä laajoin, vapaamuotoisin liikkein tehdyissä *id-maalauksissa* näkyy tekemisen jälki ja taiteilijan kohtaaminen maalauspinnan kanssa. Maalissa erottuvat kädenjäljet tuovat mieleen luolamaalaukset ja osoittavat, että aktiivisia tekijöitä on ollut vain yksi. Teokset ikään kuin yllätetään verekseltään, ne rohkaisevat rikostekniseen tutkimukseen. Maalatessaan Wallinger tekee eleet symmetrisesti niin, että kankaan puoliskot peilaavat toisiaan. Prosessista voidaan vetää viittaussuhde Leonardo da Vincin *Vitruviuksen miehen* (1478), ihmisruumiin ihanteellisten mittasuhteiden esityksen kaksipuoleiseen symmetriaan. Maalaukset muistuttavat tahallisesti Rorschachin mustetahratestiä: tunnistamalla niissä hahmoja ja muotoja, katsoja paljastaa omat halunsa ja mieltymyksensä, tai yrittää kenties tulkita taiteilijan haluja ja mieltymyksiä.

have grown out of Wallinger's longstanding *Self Portrait* series, and reference the artist's own body. Wallinger's height – or arm span – is the basis of the canvas size, they are exactly this measurement in width and double in height. Created by sweeping paint-laden hands across the canvas in active, freeform gestures, the *id Paintings* bear the evidence of their making and of the artist's performed encounter with the surface. The perceptible handprints within the paint recall cave paintings and signpost a single active participant. The paintings are apprehended at the point of arrest, encouraging forensic examination. Wallinger uses symmetrical bodily gestures, causing the two halves of the canvas to mirror one another. Through this process, reference is made to the bilateral symmetry of Leonardo da Vinci's *Vitruvian Man* (1478), an ideal representation of the human body. The paintings bear a deliberate visual resemblance to the Rorschach test: in recognising figures and shapes in the material, the viewer reveals their own desires and predilections, or perhaps tries to interpret those of the artist.

following pages: installation view: 'MARK WALLINGER MARK', Serlachius Museums, Mänttä, 2016

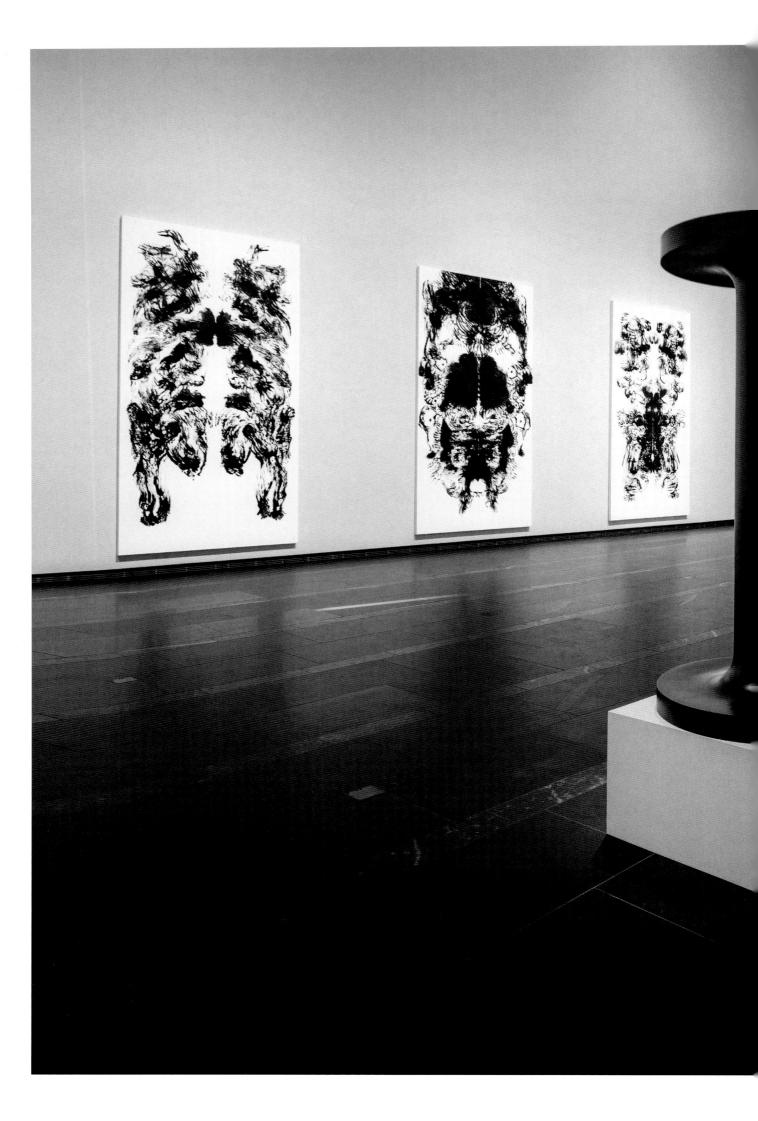

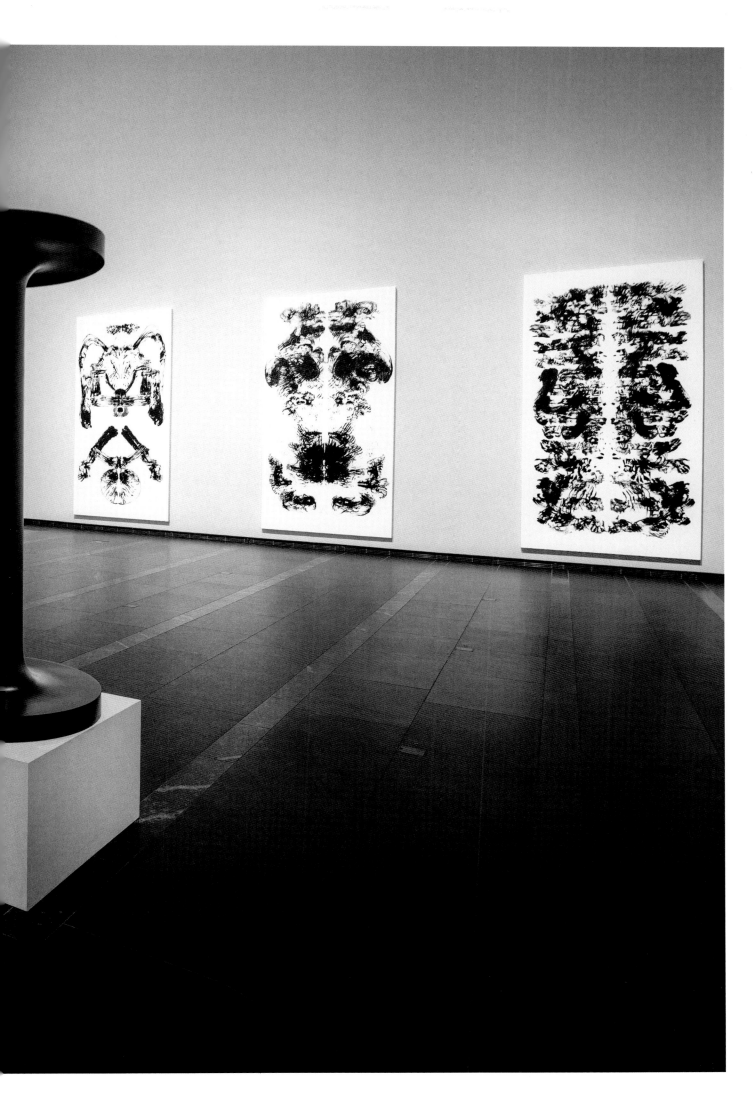

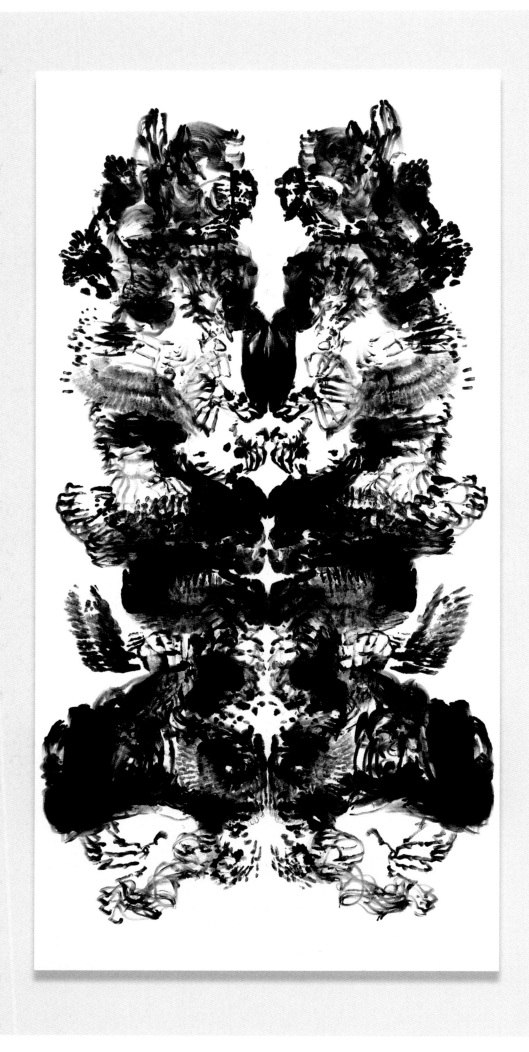

id Painting 50, 2015
acrylic on canvas, 360 x 180 cm

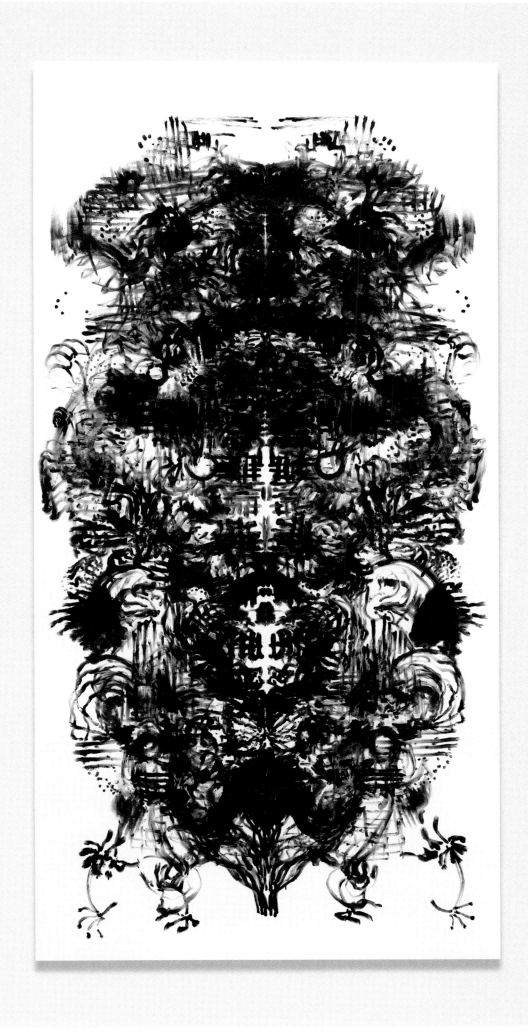

id Painting 51, 2015
acrylic on canvas, 360 x 180 cm

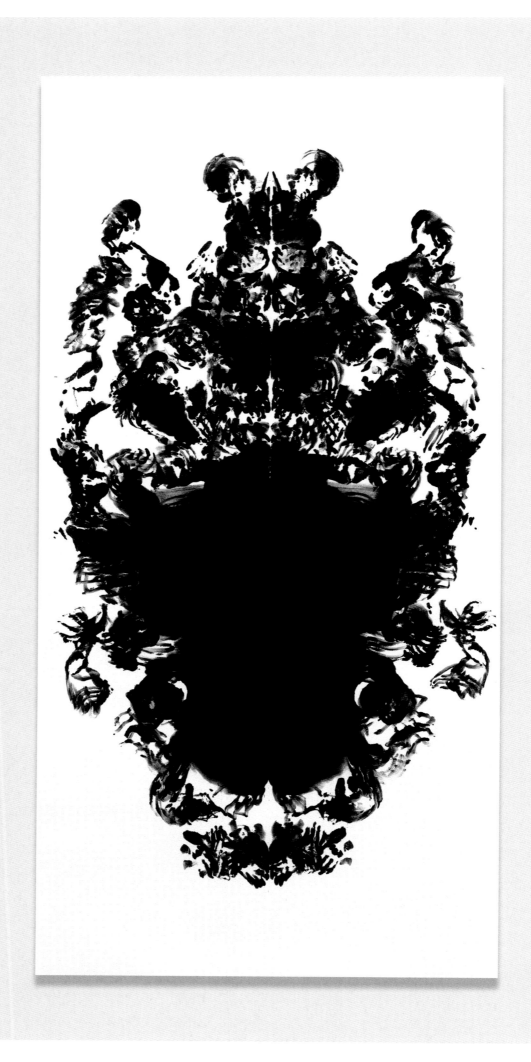

id Painting 52, 2015
acrylic on canvas, 360 x 180 cm

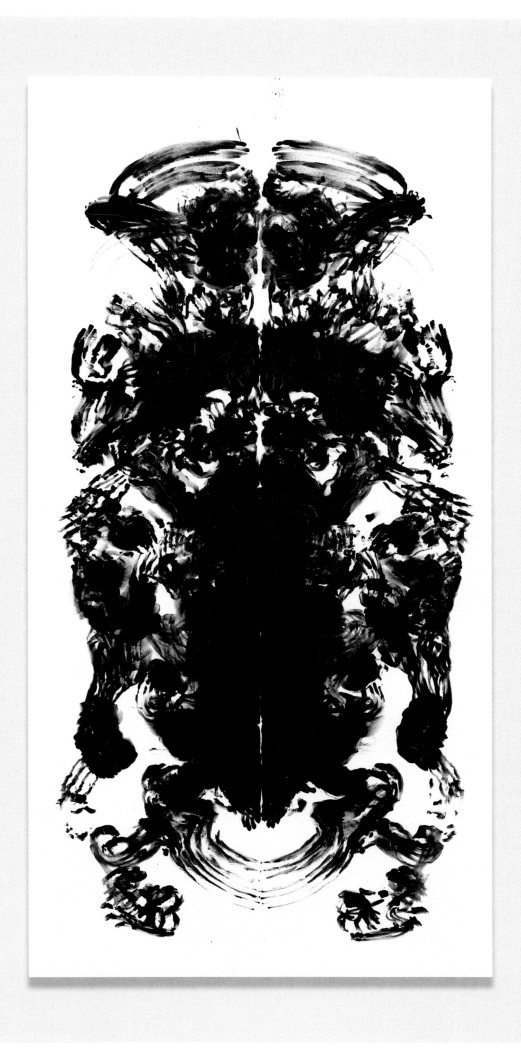

id Painting 55, 2015
acrylic on canvas, 360 x 180 cm

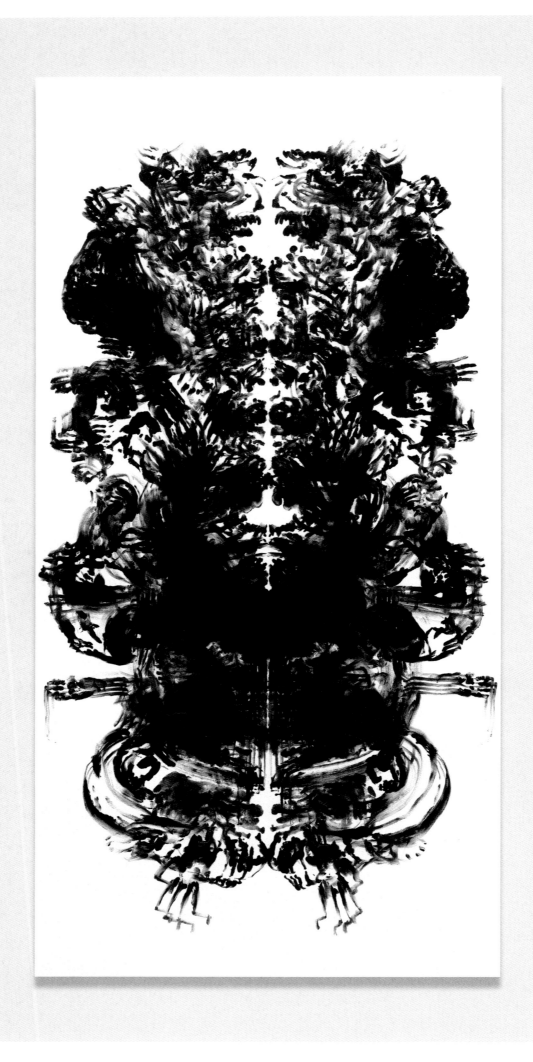

id Painting 56, 2015
acrylic on canvas, 360 x 180 cm

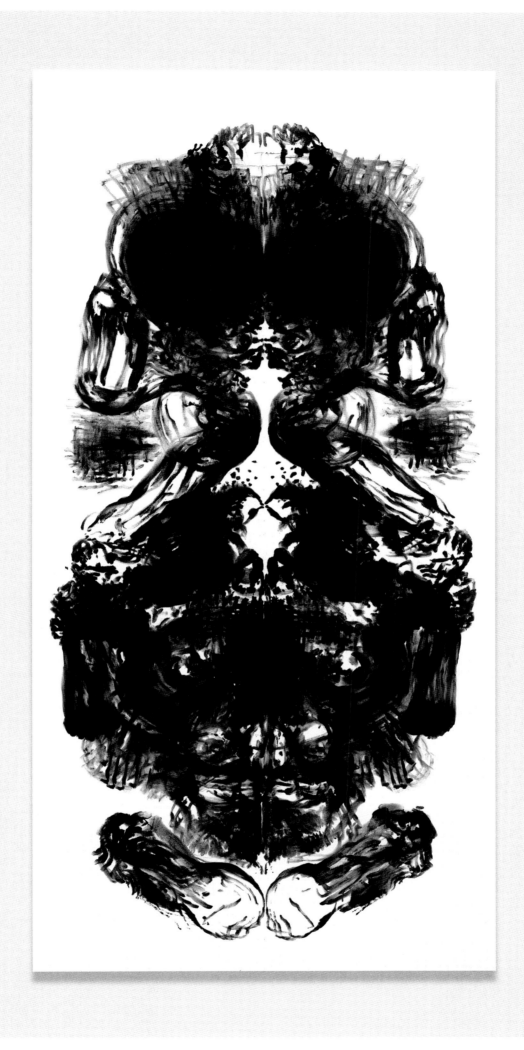

id Painting 58, 2016
acrylic on canvas, 360 x 180 cm

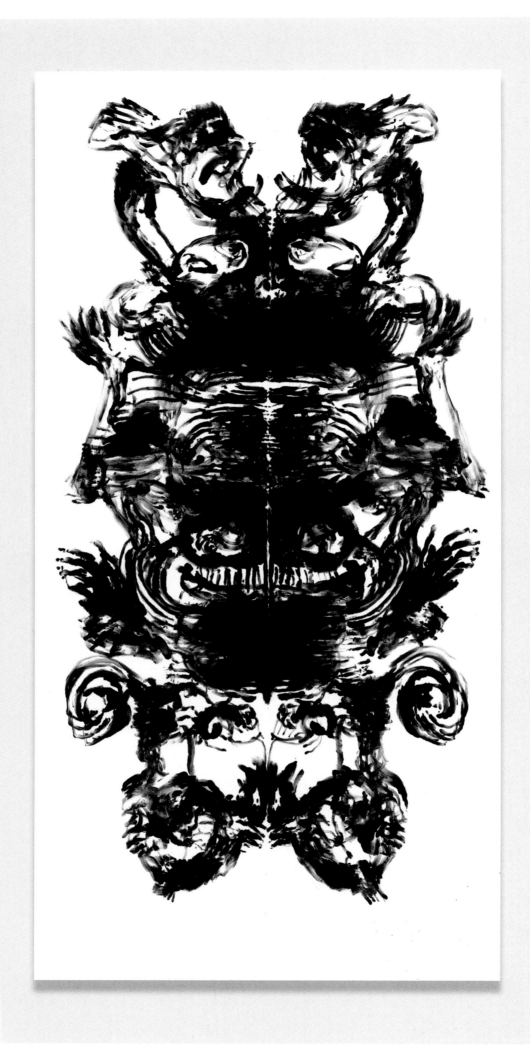

id Painting 60, 2016
acrylic on canvas, 360 x 180 cm

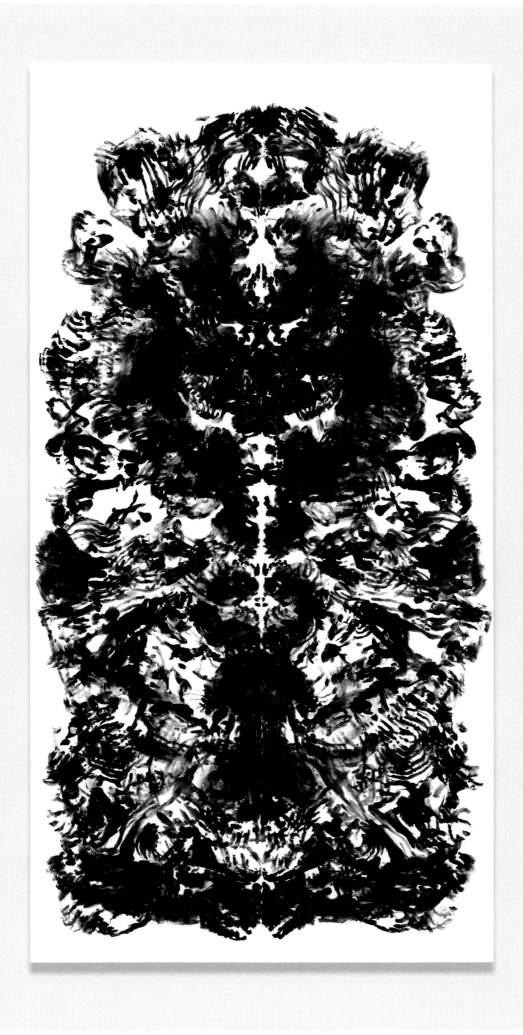

id Painting 64, 2016
acrylic on canvas, 360 x 180 cm

131

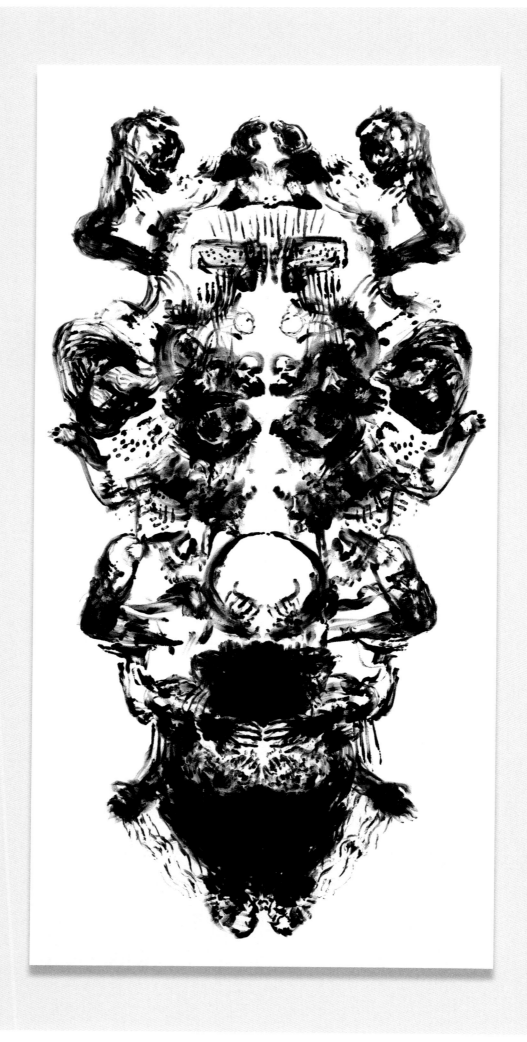

id Painting 65, 2016
acrylic on canvas, 360 x 180 cm

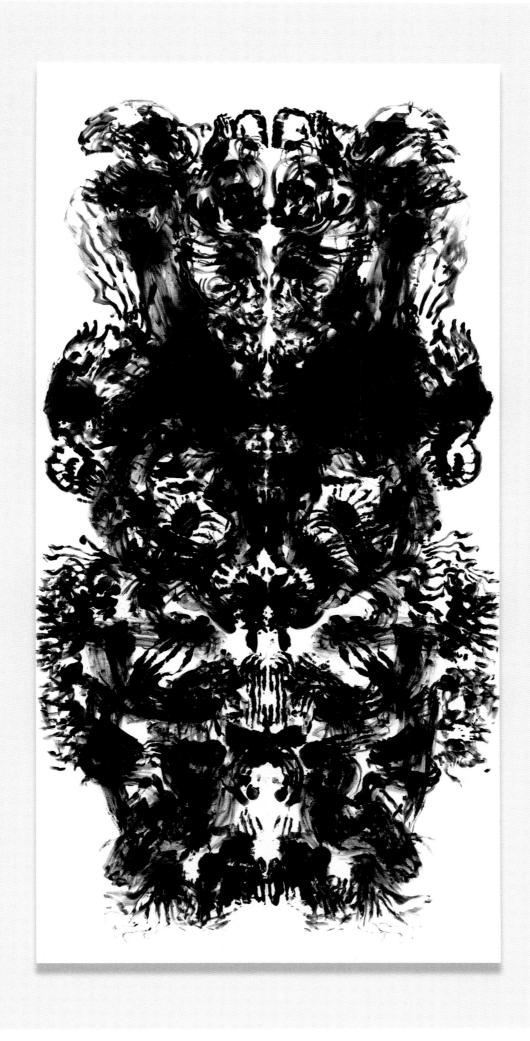

id Painting 66, 2016
acrylic on canvas, 360 x 180 cm

Ever Since, 2012
projected video installation life-size, silent, 2 seconds looped

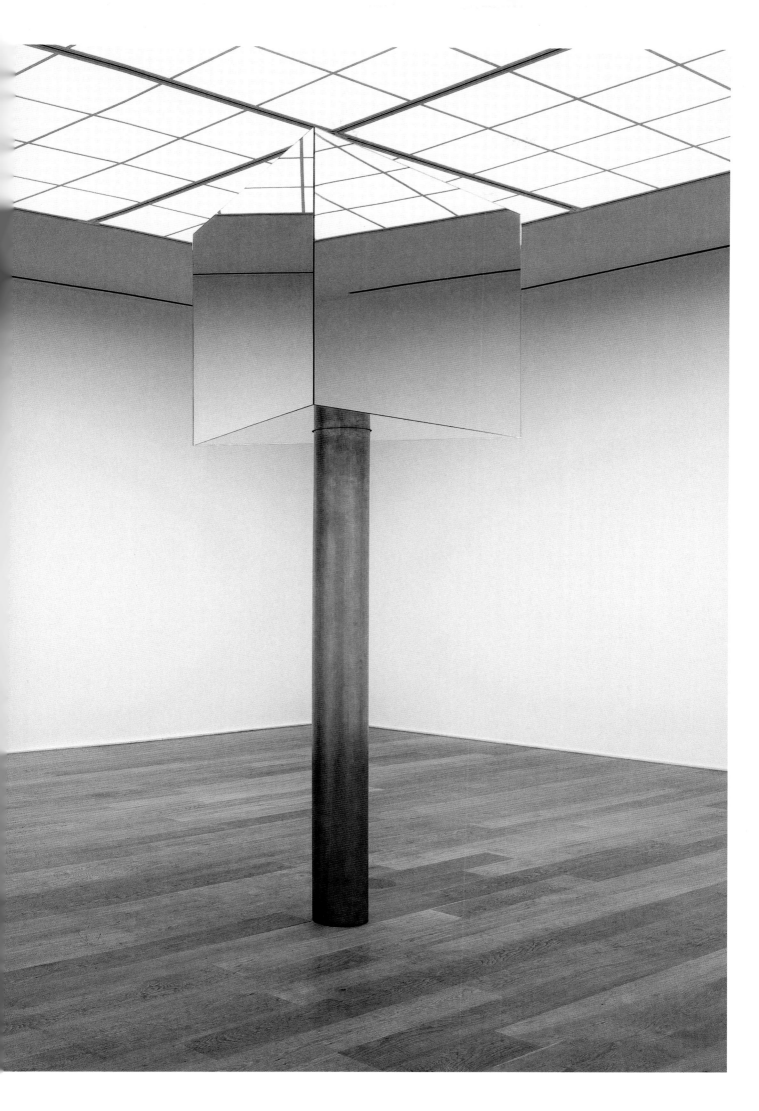

Superego, 2016
stainless steel, glass mirror, motor, 350 x 160 x 160 cm, installation view: 'Mark Wallinger ID', Hauser & Wirth, London, 2016

THE

END

The End, 2006
35 mm film, sound, 11 minutes 40 seconds

ACKNOWLEDGEMENTS

This book is published on the occasion of the exhibition
MARK WALLINGER MARK

A collaboration between
Serlachius Museums, Mänttä
Dundee Contemporary Arts, Dundee
The Fruitmarket Gallery, Edinburgh

28 MAY – 9 OCTOBER 2016
SERLACHIUS MUSEUMS, MÄNTTÄ

4 MARCH – 4 JUNE 2017
DUNDEE CONTEMPORARY ARTS, DUNDEE

4 MARCH – 4 JUNE 2017
THE FRUITMARKET GALLERY, EDINBURGH

PUBLISHED BY

SERLACHIUS MUSEUMS
Joenniementie 47
35800 Mänttä, Finland
Tel: +358 3 4886800
www.serlachius.fi

DUNDEE CONTEMPORARY ARTS
152 Nethergate
Dundee DD1 4DY
Tel: +44 (0) 1382 909900
www.dca.org.uk

THE FRUITMARKET GALLERY
45 Market Street
Edinburgh, EH1 1DF
Tel: +44 (0) 131 225 2383
www.fruitmarket.co.uk

ISBN 978-1-908612-43-4

Edited by Fiona Bradley
Designed and typeset by Elizabeth McLean
Assisted by Susan Gladwin

All works courtesy Hauser & Wirth; carlier | gebauer, Berlin;
Galerie Krinzinger, Vienna

Finnish language editing: Timo Valjakka
Translations: Michael Garner, Kaijamari Sivill

Photography: Ken Adlard, David Burton Photography,
AC Cooper LTD, Alex Delfanne, Oliver Goodrich, Vegard Kleven,
Sampo Linkoneva, Andrew Smart

MARK WALLINGER THANKS
I am very grateful to have worked with Timo Valjakka, who had
the original idea for this exhibition. To Pauli Sivonen, Tarja
Väätänen, Sampo Linkoneva and Anne Laiti at the Serlachius
Museum for their generosity and kind hospitality. Fiona Bradley
and Elizabeth McLean for a wonderful text and a beautiful book,
and Beth Bate for her wise counsel and conversation.

I would like to thank Iwan and Manuela Wirth, Neil Wenman
and Julia Lenz from Hauser & Wirth, and my studio manager
Grazyna Dobrzanska-Redrup, for all their work, support and
good advice, and to all at carlier | gebauer and Galerie
Krinzinger, to David Roberts and the David Roberts Art
Foundation who kindly lent their work, and to my friends
Des Lawrence and Lucy Williams for their unfailing help and
encouragement, and Sacha Craddock for more than I can
ever say.

For Laura Curry with love.

SERLACHIUS MUSEUMS

The Gösta Serlachius Fine Arts Foundation maintains two museums: Gustaf and Gösta. The roots of the museums stretch back to the history of Serlachius family that is well-known for its role in Finnish paper industry as well as art collecting, but also to the history of a Finnish forest industry and to the history of a small mill town of Mänttä, Finland.

Art museum Gösta's exhibitions cover two buildings: the former private residence of Gösta Serlachius, Joenniemi manor and the internationally renowned pavilion, an example of modern wood construction that was opened 2014.

The Gösta Museum always shows works from the foundation's own collection, which is s one of the largest private art collections in Scandinavia. In addition, several temporary exhibitions each year are shown in the pavilion, presenting individual artists and topical themes highlighted by our curators. Old masters hang side by side with newcomers. The field of international contemporary art is also actively monitored.

Timo Valjakka: Exhibition curator / Näyttelyn kuraattori
Pauli Sivonen: Museum Director / Museonjohtaja
Tarja Väätänen: Exhibition architecture / Näyttelyarkkitehtuuri,
Sirje Ruohtula: Lights / Valaistus
Sampo Linkoneva: Head of Productions / Tuotantopäällikkö
Anne Laiti: Exhibition secretary / Näyttelysihteeri
Suvi-Mari Eteläinen: Artwork Logistics / Teoslogistiikka
Salla Koskiniemi: Artwork condition checking /Teostarkastukset
Krister Gråhn, Jaakko Karppinen, Jonna Numminen,
Lauri Simonmaa, Kaisa Ylinen: Exhibition technicians /
Näyttelymestarit
Olli Huttunen: AV technician / AV-mestari

Thank you / Kiitos:
ProAV Saarikko Oy: Eric Brun, Jorma Saarikko, Projekti-Intro Ky: Hannele Tamminiemi, Sähkötyö Ari Heinonen Oy, Rakennusliike M. Mäkinen Oy: Mika Mäkinen

Lenders / Lainaajat:
Mark Wallinger ja / and Hauser & Wirth, London, David Roberts Collection, London

Serlachius Museums' Publications 29

DUNDEE CONTEMPORARY ARTS

Dundee Contemporary Arts is supported by Creative Scotland and Dundee City Council. Our work is further supported through income from our Editions programme, Shop and Café Bar as well as from trusts, foundations and donations, all of which allow us to continue to programme the very best work for our audiences.

Dundee Contemporary Arts is a company limited by guarantee, registered in Scotland No. SC175926 and registered as a Scottish Charity No. SC 026631. VAT No. 723 968 894.

Registered Office: 152 Nethergate, Dundee, DD1 4DY

Beth Bate: Director
Sandra O'Shea: Deputy Director
Mafalda Johnson: Executive Administrator

Valerie Norris: Exhibitions Assistant
Adrian Murray: Exhibitions Manager
Jason Shearer, John Louden, Anton Beaver:
Senior Gallery Technicians
Jonny Lyons, Jessie Giovane Staniland: Gallery Technicians

Alice Black: Head of Cinema
Mike Tait: Discovery Film Festival Producer
Ian Banks: Chief Projectionist
Adam Smart: Cinema Coordinator
Ben Richam-Odoi, Scott Davidson: Projectionists

Annis Fitzhugh: Head of Print Studio
Sandra De Rycker: Editions & Publications Sales Manager
Marianne Wilson, Claire McVinnie, Scott Hudson,
Judith Burbidge: Print Studio Coordinators

Jessica Reid: Head of Communications
Caley McGillvary, Chloe Reid, Bethany Watson:
Communications Officers
Helen MacDonald: Communications Assistant

Stephen Lilley: Finance Manager
Lewis Smith: Shop and Retail Manager
Agnes Smith: Finance Administrator
Lynda Rourke: Finance Assistant
Stewart Lynch: Facilities and H&S Manager
Jenny Logan: HR and Operations Administrator
Taylor Flynn, Stephanie Liddle: Retail Supervisor

Sarah Derrick: Head of Learning
Tracey Smith, Suzie Scott, Jude Gove, Andrew Low,
Scott Hudson: Learning Coordinators

Murray Cairncross, Sean Fitzgerald, Jackie Handy,
Ralph McCann, Gary Moonie: Buliding Assistants

Katie Mewse, Tilly Armstrong, Garyth Jardine, Amy Gruber:
Visitor Service Managers
Kirsten Wallace, Suzanne Shaw, Lewis Scott, Katie Mahoney,
Natasha McKendry, Gentian Meikleham, Daniel McFarlane,
Emma McCarthy, Lynne McBride, Colin Martin, Rachel Main,
Keun (Joung) Lee, James Lee, Sarah Cushine, Daniel Hird,
Kirstin Halliday, Mhairi Goldthorp, Jessie Giovane Staniland,
Louisa Ford, Stuart Fallow, Evie Dilon-Riley, Jo Delature,
Laura Darling, Alison Anderson, Sinead Creaney, Joseph
Buchanan-Black, Claire Connor, Felicity Beveridge, Alison
Declercq-Matthas, Viktoria Mladenovski: Visitor Assistants

THE FRUITMARKET GALLERY

The Fruitmarket Gallery shows the work of some of the world's most important Scottish and international artists, helping people engage with it in the way that is best for them – for free. We are committed to making contemporary art accessible without compromising art or underestimating audiences.

The Fruitmarket Gallery is not-for-profit and exhibitions are always free. Our work is supported through Regular Funding from Creative Scotland, income from the café and bookshop as well as fundraising from trusts, foundations, donations and sponsorship. Please support us to stay independent, ambitious and free.

Publishing is an intrinsic part of The Fruitmarket Gallery's creative programme. Books are conceived as part of the exhibition-making process, extending the reach and life of each exhibition and offering artists and curators a second space to present their work.

MARK WALLINGER MARK is supported by The Ampersand Foundation.

The Fruitmarket Gallery is a company limited by guarantee, registered in Scotland No. 87888 and registered as a Scottish Charity No. SC 005576. VAT No. 398 2504 21.

Registered Office: 45 Market Street, Edinburgh, EH1 1DF